U0021218

辛永勝、楊朝景──文‧攝影

再訪老屋顏

前進離島、探訪職人，深度挖掘
老台灣的生活印記與風華保存

《再訪老屋顏》 作者序

　　《老屋顏》出版以來，讓我們有更多機會前往各地舉行講座，與來自不同領域的聽眾們分享團隊在路上觀察與居民們互動時的點滴趣事。三年多來，我們仍持續在老屋顏粉絲頁上發表，發現關注老屋元素的朋友們也日益增多，不時可從訊息或郵件中收到來自台灣甚至世界各地的老屋照片，不敢自恭這些都是受到老屋顏影響，但我們仍樂見願意加入欣賞老屋行列的人真的越來越多了！

　　這回依舊要帶領大家前往台灣各地參觀老屋、聽故事、尋找「老屋顏」。本書所介紹的案例中，如萬華林宅、瓦豆・光田、姜阿新洋樓、清木屋與新興大旅社等，不論建造年代、風格、使用型態，都是跨越了三個世代充滿常民記憶的場域，透過後代們向我們介紹家裡的一磚一瓦，更顯出珍貴家族歷史的傳承。老房子讓我們憶起童年往事、了解地方人文歷史，也結識了諸多人生理想

的實踐家，文魚走馬、鹿港的小艾背包客棧、書集喜室、萊兒費可唱片行、大林萬國戲院及十鼓仁糖文創園區等，都是由勇敢追夢、努力實踐的大夢想家，將原本不被看好的荒廢場所，點石成金為如今可供參觀消費的舒適場所。同時，也將一年來在各地收集的鐵窗花、磨石子等建築元素，收錄於各個區域篇章之後，敘說一些尋找「老屋顏」過程中的小故事。

台灣的建築常常令人感到驚喜，相隔一鄉一鎮，透過不同工匠之手就能發展出地方特色，這次除了本島的老屋介紹，也將範圍擴及曾是軍事禁地的金門、馬祖離島與夏日旅遊勝地的澎湖。金門除了坐擁完整的閩南建築聚落，早年異鄉遊子經商有成返鄉所建的洋樓也成為絕美建築風景；馬祖則有因應地形氣候所建的閩東建築石頭屋，與充滿軍事色彩的建築景觀，撤軍後閒置的據點委外經營，建築上嚴肅的軍事記號與輕鬆愜意的新用途，讓人有機會接觸那段神祕而緊張的歲月；澎湖群島上用咾咕石疊砌的老屋、菜宅與樣式多元的水泥花格磚等，皆呈現與台灣截然不同的老屋風景，令我們迫不及待想在書中跟大家分享。

書中最後的章節是關於老屋元素職人們的對談紀錄，這些具手工感的建築裝飾讓尋常民居充滿溫度，至今仍在不少訪談過程中聽聞屋主讚賞工匠的感謝詞語。日新月異的科技發展，提升了材料強度也逐漸淘汰舊式建材，這些仍在街市老屋上可見的建築元素多已停產，職人們也紛紛退休、轉行，但透過對談也讓我們更接近那個充滿鐵花窗、磨石子地板與馬賽克磁磚的建築年代。

撰寫此序的當下，這一年來前往各地採訪遇到的親切屋主與當時對談的情景逐一浮現腦海，這回深受各位鼎力協助，除了細心介紹，向我們描述著當年的生活情景，也提供許多資料輔助，使我們對老屋的各個空間想像更為立體豐富，每段機緣都十分珍貴，各位屋主、朋友與店主們不吝分享充滿情感的點點滴滴，並幫助我們成就了此書，能透過老屋而與各位相識何其幸運，最後還要謝謝馬可孛羅出版社裡認真又專業的各位工作人員，給予我們最大的空間與時間，盡力協助讓本書順利發行出版，辛苦各位了，感謝您們。

目錄 Contents

PART 1

聽老屋說故事

金門

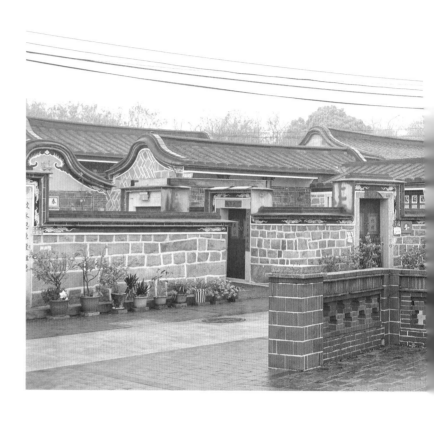

關於金門，從前只在課堂上模模糊糊聽過，時局緊張的年代裡發生過大大小小砲戰，是個禁衛森嚴的軍管地區，不曾瞭解過當地常民生活。小時候常聽曾在金門當兵的鄰居大哥說起許多金門的「軍中鬼話」，使得金門給人一種陰森慘綠的距離感，甚至莫名留下了不太好的刻板印象。多年來除了年節時分總在新聞上看到「霧鎖金門」、「受困機場」關鍵詞外，其他相關資訊實在有限，生活可說與它毫無關聯。然而此一時彼一時，後來我們開始在台灣各地進行「老屋顏」的建築元素紀錄，接觸了一些漂亮的台灣花磚，慢慢知道有「馬約利卡磁磚」的存在，據聞金門的傳統建築與洋樓更是大量運用這類裝飾性磁磚的大本營。從原本的抗拒了解、興趣缺缺，我們日漸月染的對金門這個神祕島萌生了必要親自前往一探究竟的求知慾望，進而與這個地方產生了連結。

上／金門因前身為軍方管制區而限制開發，間接保留了許多閩式紅磚房屋，成為台灣保留最完整閩南式建築聚落的地區。

下／山牆是指閩式建築兩坡屋頂與屋脊銜接所構成的山形凸起部分，也稱為「馬背」，根據不同的造型分成金、木、水、火、土等五行形狀。

舊稱「浯洲」的金門，最早可追朔至晉代的史料記載。這個長得像斧頭的島嶼，位於緊鄰廈門的福建東南沿海，是海賊盜匪攻擊閩廈的咽喉之地，其重要的海洋戰略位置不言而喻。明朝洪武年間周德興築城於此，因其地勢「固若金湯，雄鎮海門」取名金門城，成為現稱「金門」的由來。近幾年因為觀光發展，飛到金門的航班不少，島內租台摩托車就可十分方便的穿梭在各個鄉鎮，是很適合觀光客的代步工具。

既熟悉又陌生的浯洲古厝

金門的傳統建築風格承襲於福建沿海地區，有別於台灣閩式民居因為都市開發在各地零散分佈，甚至漸漸消失，這裡多數地區仍保有完整的閩南聚落形式，並且在形式與材料上也與台灣的閩式民居略有差異，這些「有點像又不太像」的地方讓人感受些許奇妙的「異鄉情懷」，同時也是金門古厝吸引人的地方。這次十幾天的旅程特別投宿

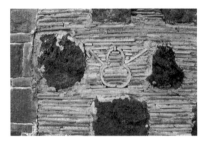

「出磚入石」是閩南建築一種獨特的砌牆方式，結合磚、石、花崗岩等多種材料構成的混石磚牆，再利用人字、丁字等砌法交錯堆疊而成，是台灣少見的磚牆砌法。

於歐厝聚落傳統老宅修復改裝的民宿，雖然距離市區稍遠，但可置身離島古人的生活環境也是難得的經驗。

　　金門因前身為軍方管制區而限制開發，間接保留了許多閩式紅磚房屋，成為台灣保留最完整閩南式建築聚落的地區。走在傳統聚落中，首先注意到的是建築上比例巨大的「山牆」。山牆指的是閩式建築兩坡屋頂與屋脊銜接所構成的山形凸起部分，這裡的人也稱其為「馬背」，其根據不同的造型分成五行的金、木、水、火、土的形狀。台灣

的閩式建築雖也有五行山牆，但比起金門可就是小巫見大巫，這裡的山牆面積龐大、五行風格顯著，尤其是廟宇兩側的山牆都會築得特別高，因為這些廟宇的屋脊都是尖翹的燕尾型，若正對民居在風水上是不好的，因此高聳的山牆可遮住燕尾的尖刺而達到擋煞的效果。

　　老宅外牆上可見以人字、丁字等砌法而成的石頭牆，也有結合磚、石等多種材料構成的混石磚牆，這些混石磚牆在紅磚牆面之中崁入花崗岩或石塊，呈現棋盤格狀的「出磚入石」畫面，也是台灣少見的磚牆砌法。有的甚至還會在牆面上使用瓦片，我們就發現其中一戶牆面中，藏入以圓弧瓦片排列而成的葫蘆圖案，遠看不太明顯，近看卻十分可愛，成為這戶人家的獨特吉祥符碼。

　　金門島上的聚落大多是單姓聚落，例如陳坑、劉澳、蔡厝、歐厝等，宗族成為聚落發展中相當重要的關鍵，因此

再訪老屋顏

各聚落中除了民居家宅，必會設置該姓氏的宗祠家廟。宗祠地位較崇高，通常會蓋在地勢較高處或將地基加以墊高，其他的房屋高度按照習俗也不能高過它。問題來了，聚落裡看到廟要怎麼辨識是家廟或一般廟宇呢？當地人跟我們分享了一個口訣：「紅廟黑公祖」，原來金門地區的宗祠外牆通常都漆成玄武色，而且大門緊閉只在重要節日開放，而一般廟宇開放外人祭拜，所以經常開放。這趟金門行雖然躲過寒流卻不巧遇到連日陰雨，騎車在各個聚落探索時不時就降下傾盆大雨，用這個小口訣辨識家廟與寺廟，讓我們找到躲雨處，意外成為旅途中實用的知識，也是段難忘的回憶。

歐厝聚落除了對外營業的民宿外，還有一些世襲定居當地的居民。住在民宿對向宅院的阿姨，清晨都會站在門前打聲招呼，聚落的向心力從同宗族間延伸至住在聚落間的每位賓客。有一晚我們稍微遲歸，進屋後竟看她等在民宿正廳裡（平常大門不上鎖，只有兩邊房間有鎖），看到我們後她露出安心的笑容：「我還以為你們迷路了，看到你們回來就放心了，好了沒事沒事，晚安啊！」然後沒多說什麼便回家去了。一般人會對素昧平生的觀光客這麼關心嗎？我不知道，當時雖然正下著冷冷的雨，但突然覺得好溫暖，屋內燈光似乎也變得更亮了。

從古厝本身的形式上來看，金門的閩南式建築以合院為主，並以「一落二櫸頭」、「一落四櫸頭」等形式稱之。所謂的「櫸頭」類似台灣三合院中兩側的護龍，兩者差別在於，護龍通常是兄弟分家後各自居住的房屋，具備獨立的生活機能並擁有各自的門戶，而櫸頭在功能上是附屬於正屋的廂房，長度較短，主要作為房間或儲藏室。還有另一個也常見的形式，是於合院大門入口加

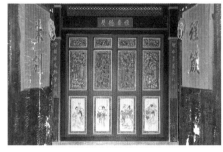

上／聚落裡如何辨識宗祠與一般廟宇？基本上金門地區的宗祠外牆通常都漆成玄武色，為求其莊嚴肅穆；廟宇外牆則是大紅色，故有「紅廟黑公祖」的說法。

下／蔡家古宅的格扇門以「花杆博古圖」呈現，將四季花卉分別搭配不同吉祥涵義的珍奇鳥獸、書房道具等，精緻工法視出大戶人家的豪閣。

山牆馬背其底下通常會有以泥塑、剪黏等技法裝飾的部分，稱為「脊墜」或「懸魚」，不同村落裡盛行的款式皆不相同。

蓋一個有屋頂的門廊與合院兩邊的櫸頭廂房相連，以作為進入正屋前的過渡空間，這樣的房屋當地則稱為「三蓋廊」。我們這次住在金門的民宿就是這種「三蓋廊」形式的房屋，兩個櫸頭整修後皆作為住客房間使用，主屋正廳則化身成為旅客交誼客廳。

中國傳統建築的構件繁複而且各有其名，但即便不熟這些建築語彙也不會減損觀賞的樂趣，例如前面說到的山牆馬背，其底下通常會有以泥塑、剪黏等技法裝飾的部分稱為「脊墜」或「懸魚」，我們發現不同村落裡盛行的款式就不相同，有的是泥塑的書卷、有的是蝙蝠、如意、還有用剪黏人物表現等等，不勝枚舉，如此多變的樣式成為金門古厝上的特色之一，難怪金門國家公園管理處以傳統建築的馬背圖作 Logo 了。光是古厝的形式外觀就已經說不

完，但民居內部的細部裝飾也是精彩。我們有幸參觀水頭蔡家古宅，其中的格扇門正面以連續卍字與小花圖案構圖，另面則是以「花杆博古圖」呈現，將四季花卉分別搭配不同吉祥涵義的珍奇鳥獸、書房道具等，多層次的雕刻在另面。同一塊木料的門扇兩面各有乾坤，細木作匠師的精緻工法襯出大戶人家的豪闊。

台灣本島的閩南建築雖沿自同樣血緣，但一些特徵如山牆馬背、格局等也經過時間而漸漸演變成目前我們習慣的模樣，因此參觀金門古厝時感覺既熟悉又陌生、似曾相似微妙的感受，若您對閩南建築有興趣，金門島上原汁原味的閩式古厝是一定要來體會一趟的。

外拼子弟念家鄉，僑匯文化蓋洋樓

在各地看了許多老屋，讓我們常有透過建築領略歷史的感覺。政治氛圍、

經濟活動等多樣時代因素，直接或間接影響了在地當時的建築風格，至今還幸運保留的，都在訴說著活生生的歷史。來到金門參觀各個仍有居住的閩南聚落同時，不可能忽略每個聚落幾乎都有一兩棟華麗的洋樓，而這些外觀各自鬥艷美不勝收的洋樓們，都是珍貴的文化歷史教材，讓我們這次來到金門體驗了一場令人刻骨銘心的僑居建築文化洗禮。雖然極不湊巧遭遇天冷雨冰，每天還是很興奮的按圖索驥依照著地址一一探訪，途中常遇到熱心的金門鄉親，主動跟我們報路或提供避雨、熱茶，甚至還冒雨帶我們前往參觀。閒談之中，可察覺他們還是對家族子弟中有能力蓋幾棟洋樓而感到自豪，也會跟我們說說蓋洋樓親戚的軼事，雖然這些豪宅已久無人居而暗暗黑黑，但聽到這些故事時洋

樓裡頭的燈好像全都給點亮了。

這些外觀特異於傳統閩南房屋的洋樓，之所以出現在金門這個純樸小島上，來自「僑匯」的挹注功不可没。由於金門人口成長、土地耕作有限等因素影響，加上第一次鴉片戰爭（1842年）廈門開港後，西方列強對勞力的大量需求，金門人開始經由廈門前往南洋殖民地工作或經商。這些出洋在外打拼的年輕家丁，在民信局匯款並將「條子」寄回家鄉，家人再用條子到當地的民信局提領金錢，透過這樣的過程，將工作省吃儉用所攢存下來的金錢匯回老家，來協助負擔家庭生活開銷。若干事業有成之僑民除了將錢匯回，也將外地所見之南洋西方殖民式樓房蓋在鄉里中，將榮耀家族之光彩投射於鄉土，著顯其出外有成的事業成果，成爲我們現今在各個聚落中看到的「番仔樓」了。

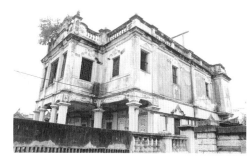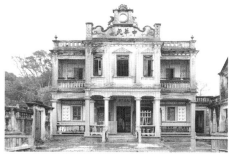

來到金門不可忽略每個聚落幾乎都有一兩棟華麗的洋樓，其出現的歷史背景來自於國外經商有成的僑民返鄉興建洋樓，著顯出外有成的事業成果。

▌洋樓裝飾欣賞

　　金門洋樓多興建於西元 1920～1930 年間，當時異鄉遊子們僑居或工作於南洋地區，如馬來西亞、新加坡、印尼等，由西方列強們所興建的南方殖民風格樓房成為相對新穎進步的象徵，多少有些為了炫耀鄉里的成份，興建洋樓成為遊子歸鄉蓋房的首選目標。然而或許因匠師技術不同、材料取得有限、甚至受屋主個人喜好左右，這些南洋番仔樓到了金門還是經過了一些演化，例如在洋樓立面雖模仿了富麗的洋風，但內部格局卻還是採用傳統合院大宅的佈局分配。類似如此「東西折衷、中洋合璧」的特徵在洋樓上並不少見，一些誇張的炫富建築裝飾，也顯露出前人些微鄉愿的單純可愛，讚嘆之外也讓人會心一笑。

· 馬約利卡瓷磚

　　馬約利卡瓷磚的產地大多源自日本，當時為了銷往亞洲國家，瓷磚圖案上也迎合市場採用了許多具有吉祥意涵之花鳥動物、瓜果，甚至山水人物、印度教神像等圖案。金門洋樓建材大部分都來自於中國廈門，由於相對於人工昂貴的剪黏、彩繪、泥塑等，馬約利卡瓷磚安裝簡易且花色繁複繽紛，四方連續的圖形組合起來亮麗搶眼，再說又是來自日本的舶來品，切合歸僑炫耀的心理，大量地被使用在金門洋樓、家廟甚至民居之中。使用在合院時最常在門窗兩側的牆堵、外牆頂部水平裝飾的水車堵等處發現彩瓷，且常使用同款連續排列出大面積，立面上賦予這些型態相似

印度神像的花磚雖然主要市場是銷往印度、泰國等佛教國家，但在金門少數民居中還是可見，或許與印度也是金門僑民旅居工作之處有關。

的傳統古厝各自不同的面貌。走在聚落裡長得像的房子很多又密集，靠著辨認牆上使用不同的彩磚，也是我們迷路時判別位置的標記。具有東方色彩的西式建材出現在歐殖文化的洋樓上，馬約利卡瓷磚也因此成爲調和東西風格的重要媒介。

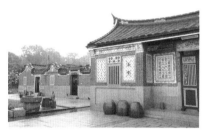

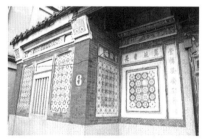

右上／貓頭鷹與孔雀開屏的花磚是台灣較爲少見之款式。

左下／馬約利卡瓷磚花色繁複繽紛，四方連續的圖形組合起來亮麗搶眼，大量地被使用在金門洋樓、家廟甚至民居之中。

金門洋樓上絕不能忽略爭奇鬥豔的泥塑雕飾，這些浮雕圖案中西合璧，各自
以生靈活現的姿態夾帶吉祥寓意。

左／金門洋樓上的青天白日徽、國旗等圖騰，則對比出日治時期時與台灣兩
地不同政治實況的歷史。

右／洋樓山牆上的西洋假時鐘，大多以 12:30、12:40、12:55 這三個時間呈
現，據說有期許後人要加倍努力的涵義。

再訪老屋顏

- *泥塑浮雕裝飾*

講到金門洋樓上的中西合璧，絕不能忽略各家上頭爭奇鬥豔的泥塑雕飾，這些浮雕圖案有如牡丹、鳳梨、蝙蝠、龍等東方題材，也有天使、老鷹、玫瑰、獅子等西方元素，各自以生靈活現的姿態夾帶吉祥寓意，在洋樓內外各處駐守，給洋樓主人家帶來滿滿祝福。有些屋主為了彰顯身份地位、見多識廣，會將南洋所見所聞的情景做成泥塑雕飾，例如身著西式禮服、手持西洋雨傘、腳穿高跟靴的女士人偶，或是動作靈巧的南洋印度樂兵，與扛屋角的苦力奴工等等，都令我們驚呼連連。另外像是青天白日徽、國旗等圖騰，相對於同時期在日本統治下的台灣街屋，山牆上所見之太陽旗雕飾，則對比出兩地不同政治實況的歷史。我們覺得這些雕飾主題中最有趣的，要說是山牆上的西洋時鐘。這些假時鐘，大多以 12:30、12:40、12:55 這三個時間呈現，據說是期許後人要加倍努力，因此中午要比別人多做半小時甚至快一小時才午休的涵義。但當我們仔細一看，卻發現時鐘雕飾上時針、分針位置，與實際鐘錶指針的時間表示方式有所差異，比如 12:30 短針應在 12 與 1 之間，但雕飾上的短針卻是正對著 12，應是當時匠師對時鐘運作理解有限，因此對於指針的表現方式才如此直白，成為一個洋樓泥塑裝飾上的有趣發現。

有些屋主為了彰顯身份地位、見多識廣，會將南洋所見所聞的情景或人物做成泥塑雕飾。

- 造型門楣、窗楣、鑄鐵鐵窗、壓花地板

　　除了顏色斑斕的馬約利卡瓷磚、富含寓意的造型泥塑等顯著建築裝飾，在參觀金門洋樓時，門窗上線條誇張的門楣與窗楣同樣耀眼。灰泥線腳一般用於牆邊與天花板邊角收尾，或作為水平裝飾線條，但在金門洋樓的門窗上也運用了這樣的技法製作窗簷，線腳凹凸面的多層次增加了窗楣厚度，組合如三角形、蔥頭形、半圓山形、火形等吸睛的造型，更增加洋樓的異國風味。此外，為了避免海盜或竊賊侵入，在門窗上通常會安裝鑄鐵窗與欄杆，不同於洋樓正面的皆各有兼具美觀與防盜需求的綺麗線條圖案鐵花窗，但屋側邊的開窗就大多僅以鐵棒束立，不過因最外層還有南洋風格的百葉窗可遮蔽，便無影響建築美觀之虞。有機會走進洋樓也可以注意一下地板，有些宅邸裝飾之細密竟連腳下皆有風景，在地板上印出連續圖案的水泥壓花，更襯托出番仔樓富麗堂皇之氣。

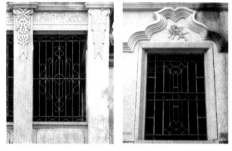

為了避免海盜或竊賊侵入，門窗上通常會安裝美觀兼防盜功能的美麗鑄鐵窗與欄杆。

有些宅邸裝飾之細密，竟在地板上印出連續圖案的水泥壓花，更托番仔樓富麗堂皇之氣。

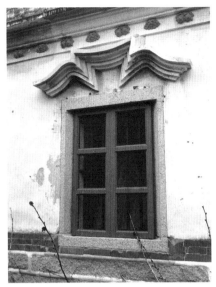

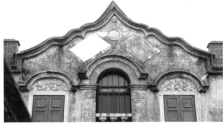

金門洋樓的門窗上運用了灰泥線腳凹凸
面的多層次增加了窗楣厚度，組合如三
角形、匙頭形、半圓山形、火形等造型，
更增添洋樓的異國情調。

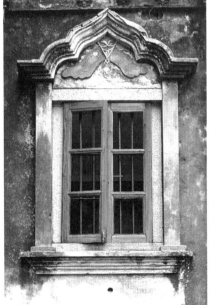

黃輝煌洋樓

水頭聚落（三塌壽）

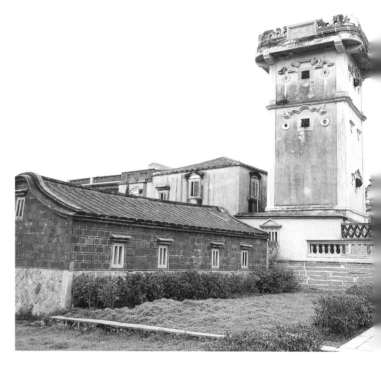

得月樓共五層，分為地上四層、地下一層，整棟樓於二樓以上的四面外牆都有用來射擊敵人的圓形槍口與鑄鐵機槍架。

金門各區的洋樓總數統計約有一百三十多間，若依照建築形式主要可分為「三塌壽」、「出龜」、「五腳基」三種。「三塌壽」格局指三開間的洋樓建築在正中央內縮，使左右兩開間突出，構成俯瞰為凹字型的型態；另一種型態則正好相反，中央開間凸出像是烏龜的頭部，稱為「出龜」；至於「五腳基」的說法則源自新加坡都市計畫，其中規定建築物前需建有五呎（5 Feet）寬之蓋頂外

廊道，故這樣類似騎樓的洋樓形式被稱為「五腳基」，引入金門後成為洋樓的經典形式之一。

何處洋樓最有看頭？當地人是這樣跟我們說的：「來到金門如果沒有去水頭聚落看看洋樓就等於白來了。」位在小三通碼頭旁的水頭聚落自古以來就是碼頭，清朝鴉片戰爭後有不少水頭人經由廈門前往印尼去工作，並在西元1920年代前後陸續回鄉，開始蓋出這裡一棟棟的洋樓，其中最精彩又引人注

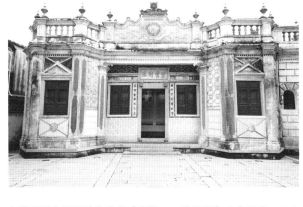

為防禦海盜而建的欺敵用「假厝」，外觀裝飾非常講究，中央山牆的泥塑作工精細，各個牆面皆以不同色澤的洗石子施工，遠遠看去就跟真的洋樓沒有區別。

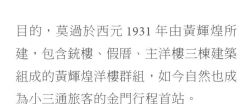

目的，莫過於西元 1931 年由黃輝煌所建，包含銃樓、假厝、主洋樓三棟建築組成的黃輝煌洋樓群組，如今自然也成為小三通旅客的金門行程首站。

得月樓

　　建築群最右側的一棟銃樓曾是金門最高建築，地處靠海早期常有海盜來犯，為了防禦的需求而興建。銃樓並引「近水樓台先得月」的詩句而名為「得月樓」，光看這個名字覺得優雅浪漫，但其實是指可登樓居高，以搶得防禦先機之意。得月樓共五層，分為地上四層、地下一層，整棟樓於二樓以上的四面外牆都有用來射擊來敵的圓形槍口與鑄鐵機槍架，地下則有通往洋樓主屋的通道，可供彈藥補給與逃難之用。雖然是防敵專用的塔樓，但也沒忽略了建築裝飾美學，整棟銃樓雖無開窗但以銃口為窗，不但以梅花、國民黨徽等造型泥塑包圍，還在上沿作了彷彿火焰造型的各式窗楣，我們發揮了一下淘氣的想像力，若將窗楣為眉、銃口為目，銃樓牆上就好像被畫上許多表情，嚴肅民防設施上也添增了一些逗趣。

▍假厝

同為防禦海盜而建的建築還有位於得月樓左後方的「假厝」。想像海盜從遠方的海上朝岸上勘查時，看見高聳的銃樓與一旁華麗裝飾的三塌壽洋樓，一定會以為這就是攻擊的主要目標，豈料這竟是屋主特別蓋來欺敵用的假房子呢！既然作為障眼法所用，那就必須達到幾可亂真，因此假厝的外觀裝飾同樣講究，中央山牆與上頭的泥塑作工精細，正面看去各個牆面皆以不同色澤的洗石子施工，並大量使用灰泥線腳收邊，讓整棟假厝看起來更有派頭，遠遠看去就跟真的洋樓沒什麼兩樣。但假的真不了，外觀上再怎麼逼真一進到屋裡就破功啦！假樓內進深狹窄，幾乎是開了門就可摸到牆壁，所謂室內也只是一條廊道空間，是一棟「貨真價實」的「假厝」，不具任何生活機能，單純為了欺敵而建。至於真正的主洋樓，則藏身於假厝左側，兩樓之間僅以一曲折窄小通道相連，以免盜匪輕易攻進主樓。

▍洋樓主樓

穿越這個通道，我們終於抵達「正版」黃輝煌洋樓。大氣豪華的黃輝煌洋樓樓高兩層，以三塌壽為建築形式的洋樓呈凹字型格局，凹入的中央區塊在一、二樓皆立有西式柱頭的六角柱列，

與內縮壁面形成金門洋樓特色中不可或缺的外廊空間，而左右兩側凸出部分多為半個八邊形，因此也有人稱左右兩側樓為八角樓。

造型繁複的山牆是洋樓的視覺重點，不管哪棟洋樓的中央山牆上都會有許多圖案裝飾，而把這些圖案找出來的過程就像是尋找物品的解謎遊戲，我們就從這裡開始領略黃輝煌洋樓的精美絕倫吧！

前段提到的「假厝」山牆裝飾已經非常精緻，但跟主洋樓山牆富麗堂皇的程度相比可真是小巫見大巫，黃輝煌洋樓山牆上最顯目的，就是寫著建造年代「中華民國二十年」的西洋盾牌飾，而位其上方的時鐘雕飾指著 12:40，暗喻比別人多工作四十分鐘才休息，期許後代要勤能補拙。此外，山牆中填滿了中西風格的雕飾，如薔薇、卷草、葡萄、鳳梨等花草水果，也有飛禽走獸類的獅子、鳳凰、仙鶴等，山牆兩側的望柱還各有一小天使倚靠。洋樓八角樓女兒牆上的花瓶壓簷欄杆與望柱形式相同，頂端上也皆是以獎杯造型泥塑收頭。這些雕飾不僅形塑了黃輝煌洋樓專屬的建築特色與個性，且不論東方符碼或西方圖樣都各自代表的吉祥涵義，彷彿洋樓正接受著來自各方的祝福。

這天來參觀洋樓的遊客還真不少，

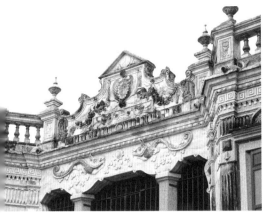

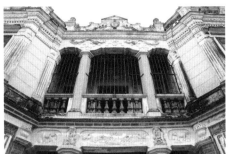

左／黃輝煌洋樓山牆上最顯目的，除了有寫著建造年代的西洋盾牌飾，周圍亦裝飾了大量中西風格的雕飾，如花草水果或飛禽祥獸等。

右上／二樓兩邊的八角樓牆面是以斬石子切出紋路的仿石牆，另外還有棕櫚葉狀排列與鋸齒狀等多款水平飾帶等，都是西方建築上常見的語彙。

右下／中央凹壽處的壁堵牆面鋪滿色彩斑斕、圖案繽紛的馬約利卡花磚。

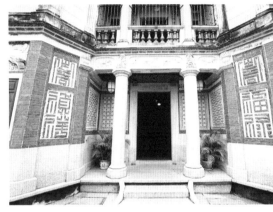

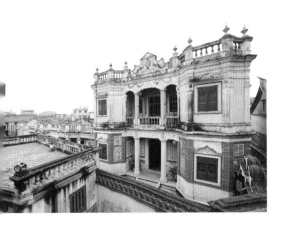

大氣豪華的黃輝煌洋樓樓高兩層，以三塌壽為建築形式的洋樓成凹字型格局，與內縮壁面形成金門洋樓特色中不可或缺的外廊空間。

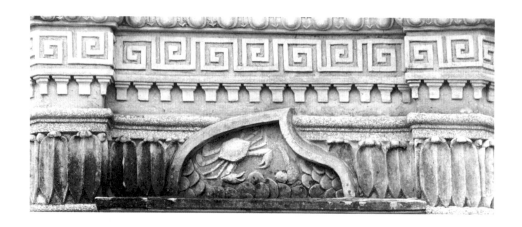

我們一面好奇的用耳朵偷聽著導遊神靈活氣的專業介紹，一面用眼睛繼續在洋樓上頭尋寶，發覺到二樓的細節讓這棟建築更具「洋味」，例如兩邊的八角樓牆面是以斬石子切出紋路的仿石牆，且牆與牆之間的連接處是用柱溝方柱收邊，另外還有各個柱頭上方的垂吊飾、與橫樑連結處的曲線托架、棕櫚葉狀排列與鋸齒狀等多款水平飾帶等，都是西方建築上常見的語彙，表現出主人在南洋所見歐式樓厝之美。但話說回來，樓主畢竟還是東方人，一些表達傳統精神的裝飾也沒少去，像是二樓外廊採的是中國味十足的花瓶泥塑欄杆，上頭橫樑還有一幅「雙龍搶珠」，龍身以瓷片運用傳統剪黏技法而成，龍首造型則是可愛討喜。此外，兩邊八角樓的正面窗外圍以傳統的紅色燕子磚圍邊，上頭還塑有特別的壽桃形狀窗楣，壽桃內的螃蟹與鯉泥塑雕飾，意喻「五甲登科、魚躍龍門」，這些意涵深遠的傳統建築裝飾，都是金門洋樓在中西建築文化交融中，東方血統的呈現。

相對於二樓以西洋建築常見技法炫耀著歸僑者財力，一樓則以紅磚作為主要裝飾，遠遠看去上白下紅對比強烈很是威風。外廊樑枋上有大象、仙鶴與花、與小天使的雕飾，中央凹壽處的壁堵牆面還鋪滿色彩斑斕、圖案繽紛的馬約利卡花磚。兩側八角樓外牆以燕子磚堆砌，而燕子磚因煙燻而產生的特殊黑斜線，在紅牆面上彼此交錯出豐富動感的紋路，而其上的白底紅磚雕字，與山頭上的精美奢華雕飾同為黃輝煌洋樓外觀上的兩大賞析重點。難怪導遊解說時，都要讓遊客們猜猜上面雕了哪些字，就看幾位大媽在導遊出題後團湊向前嘰嘰喳喳、指點一陣後，先猜中了八角樓側面的「囍」字，接著馬上又猜出正面的「壽」與「福祿禎祥」等字，太

再訪老屋顏

左／正面窗上頭塑有特別的壽桃形狀窗楣，壽桃內的螃蟹與鯉泥塑雕飾，意喻「五甲登科、魚躍龍門」。

右／兩側八角樓外牆以燕子磚堆砌，燕子磚因煙燻而產生的特殊黑斜線，搭配其上的白底紅磚雕字，彼此交錯出豐富動感的紋路。

太們鬧著導遊要發獎品，沒想到薑是老的辣，導遊先生一句「這可不是每個人都認得出來，你們老家也都豪宅吧！」四兩撥千斤的就讓大媽們笑開懷！

　　黃輝煌洋樓是由到印尼打拼致富的水頭子弟，於西元 1931 年回鄉所建，可是沒過多久，日軍攻佔金門（1937 年），黃家人只好再次離開金門，獨留華麗的洋樓在故鄉。隨後國軍撤守大陸進駐金門，洋樓歷經兩岸烽火與接連不同軍事單位駐撤守，後竟也閒置在風雨中逐漸頹敗。大時代風雲疾變改變了黃家人的命運，也使得洋樓風華褪盡，令人感嘆。所幸國家公園委由水頭黃家遠親，遠赴印尼取得所有權人同意後，將

這棟洋樓修舊如舊，並無償提供三十年供國家公園使用，才讓一般遊客有機會可一親豪宅芳澤就近欣賞，成為了解金門僑鄉文化的重要文化教材之一。

old house data

黃輝煌洋樓

- 金門縣金城鎮前水頭 44 號
- 開放時間：週一至週日 08:30 - 17:00，除夕休館
- 建成年代：1931 年
- 屋齡：86 年
- 原來用途：民居

陳景蘭洋樓

成功聚落（五腳基）

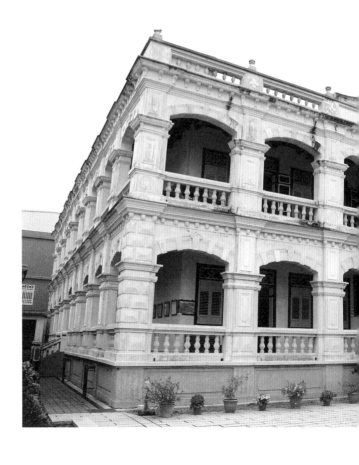

　　金門除了有特殊的僑鄉文化，因位處兩岸軍事樞紐曾駐有大量國軍。民國八十一年（1992 年）戰地政務終止，之後開放觀光，島上駐紮國軍雖然已大幅減少，但境內還是有許多禁止一般民眾入內的軍方單位。每次騎車經過軍哨，都可以感受到一股內外之間嚴肅莊重與輕快自在的強烈反差。這天我們騎車前往陳景蘭洋樓，從主要幹道照著指標彎進岔路小坡，位在制高點的那棟有著耀眼白牆的大洋樓便是目的地。騎上坡没多久後總算抵達洋樓，卻看到圍牆門口上寫著「金門官兵休假中心」，園區裡頭又空空盪盪没有其他遊客，當下氣氛竟讓我們一度懷疑這裡仍是受軍事管轄無法進入的禁區，幸好旁邊的開放時間立牌讓我們卸下心防，既然有開放，那就大方的走進去參觀吧！

　　陳景蘭洋樓位於舊名「陳坑」的成功聚落，故也被稱為「陳坑大洋樓」，是金門地區最大的洋樓。這棟雄偉洋

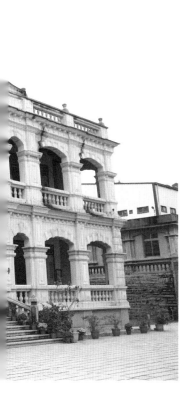

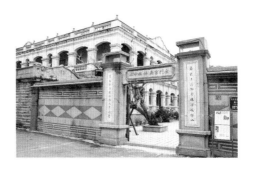

這棟雄偉洋樓穿越金門最混亂與封閉的日佔與戰地時期，因應空間功能被賦予很多不同的別名，其中最為人知的應是被當作「金門官兵休假中心」的時期。

樓穿越金門最混亂與封閉的日佔與戰地時期，因應空間功能被賦予很多不同的別名，如日軍指揮所、防砲部隊、野戰醫院、金門高中等，而時間點距離我們最近、可能也最多人知道的，應是 1959 至 1992 年被當作「金門官兵休假中心」的時期。園區除洋樓內部有客房、餐飲部、冰果室、撞球廳等，一旁的平房中甚至還設有備受爭議的「831特約茶室」。當時這棟面海的洋樓被改名為「擎天山莊」，在這裡不但可制高

欣賞海景，門前廣場還有階梯下通往「金湯公園」，公園裡花草林立，特別的是國軍弟兄還樹立了一座高舉火炬、背後長了翅膀的「自由女神像」，成為金湯公園的特色。來到這裡風景優美、有吃有玩，與情緒緊繃的營區內比起來簡直是天堂一般，難怪成為當時服役者的夢寐以求的勝地！以前金門阿兵哥所說的「休成功」，就是指退伍前通常可獲准來此度過無憂無慮的幾日假期，而這段日子也成為許多金門退伍官兵至今津津樂道的話題。

隨著 1992 年金馬結束戰地政務，「金門官兵休假中心」也跟著收攤，無人管理形同廢墟的此處，洋樓也隨時間逐漸頹圮，所幸在金湖鎮公所提案，並取得廈門陳氏後代同意後開始整修，經過兩年半的時間於 2008 年再次重現了

陳景蘭洋樓

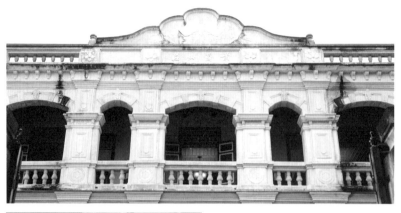

氣魄的陳景蘭洋樓，並與同期整修的金湯公園一起開放免費參觀。

　　這棟曾為官兵天堂的陳景蘭洋樓建於1917年，歷時四年建造落成，造型左右對稱格局方正，是一棟近百歲的兩層樓磚木結構洋樓。擁有眾多拱圈的ㄩ字型外廊說明其為金門常見洋樓形式中的五腳基形式，佔地寬廣面積遼闊，也是金門最大的洋樓建築。一般金門洋樓是以山牆上華麗雕飾、精緻泥塑等附加建築裝飾來突顯主人的財富與事業有成，但陳景蘭洋樓卻是以建築體本身的量體與外廊上數量眾多的西洋門廊彎拱結構，在制高點呈現出雄鎮山河的霸氣。洋樓外廊上以為數眾多的彎拱為其主要特色，彎拱上頭還作了凸出牆面

的拱心石狀雕飾以增加結構感。此外，洋樓在水平方向上各種一致性的建築裝飾，如各拱圈與立柱交接處與樓層之間簷線上的多層次出挑線腳、密集排列的小托架、頂樓女兒牆與外廊上的瓶狀欄杆等等，在洋樓立面上水平曼延伸展，橫向視覺引導下使洋樓顯得更加龐大。

　　雖然外觀上很像純歐式南洋殖民風格，但從一些細節如水行山牆輪廓、花瓶欄杆，或洋樓中庭的天井、隔間牆圓窗上代表福壽綿延、多子多孫的佛手瓜與南瓜泥塑雕飾等裝飾細節，都透露著主人家重視傳統的閩式血統與內涵。洋樓內部現在作為展示館，除了介紹陳景蘭生平與其宗族移墾的歷史，也有模擬

「野戰醫院」時期的病床與「官兵休假中心」時期的冰果室、康樂廳的撞球台等場景，呈現主人陳景蘭離開後，洋樓被不同時期各單位佔用的功能與情境。

　　吃苦耐勞出洋打拼的金門人，事業有成後回鄉興建豪華洋樓自用的不在少數，但陳景蘭回鄉蓋樓的初衷並非要當作私人住宅，而是計畫將洋樓作為陳坑子弟們的學校。原來陳景蘭自幼有幸至外鄉親戚家讀書，深信知識就是力量的他，立志要在家鄉興學，好讓陳坑的小孩可以擺脫只能捕魚的人生。二十歲那年，陳景蘭落番至新加坡工作，憑著十幾年的努力，在新加坡與印尼逐漸發展事業賺了大錢，終於可以回鄉買地蓋學校，在現址興建大洋樓。洋樓中只保留部分作為陳氏住居，其他都作為校舍使用完全免費提供給鄉里的小孩就讀，還從廈門鼓浪嶼請了最好的老師來此教學。

　　亂世的歷史充滿無奈，與大部分金門洋樓主人一樣，陳景蘭後來為了躲避日軍佔領而逃離家鄉，如此愛鄉的他獨留華樓於此，卻終身無法再回金門，想到此處不免令人有些哀傷，但他這段小漁村民靠著努力翻身，慷慨回鄉蓋洋樓興學的傳奇故事，跟著洋樓一同被保留了下來，持續發揮著正面影響力感動來此的旅人們。

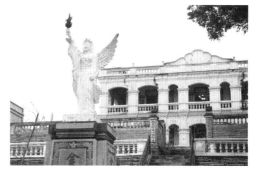

上／由國軍弟兄樹立高舉火炬，背後長翅的「自由女神像」，是金湯公園裡的特色雕像。

下／從一些建築裝飾細節如代表多子多孫的佛手瓜與南瓜泥塑雕飾，透露出主人家重視傳統的閩式血統與內涵。

old house data

陳景蘭洋樓

- 金門縣金湖鎮成功 1 號
- 開放時間：週一至週日 08:30 - 17:00，除夕休館
- 建成年代：1921 年
- 屋齡：96 年
- 原來用途：日軍指揮所、防砲部隊、野戰醫院、金門高中、金門官兵休假中心

陳清吉洋樓

碧山聚落 （三塌壽）

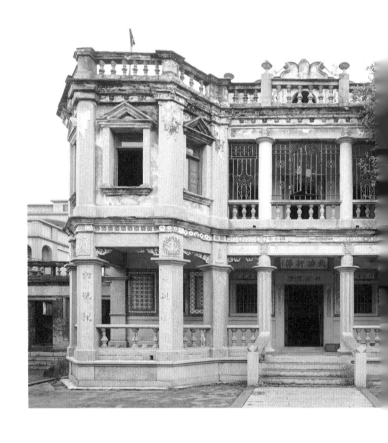

光講「陳清吉洋樓」這個名字，大部分人應該都不會有什麼特別感覺，但若說到這裡是電影《軍中樂園》中的特約茶室場景，腦中應該會馬上被「噹」一聲敲響吧！電影海報裡，風姿綽約的侍應生們拍全家福似的前後站在門前階梯上，身後洋樓西洋立柱雕飾、閩南堂號門匾、馬約利卡花磚等還訴說著過往流光，而小姐們略施脂粉的面容上卻是各自喜

悲，東西交融的絕美華樓頓時變成了慾望流動的特約茶室。由於畫面營造出的衝突張力實在令人印象深刻，對於她們背後那棟洋樓更是充滿好奇，因此這次決定來金門一定要親自來這邊探訪。

雖然在戰地政務時期的確有挪用洋樓作為特約茶室的案例，但陳清吉洋樓在當時是作為國軍幹訓班所用，並未曾有作「軍中樂園」的記錄。洋樓高聳圍

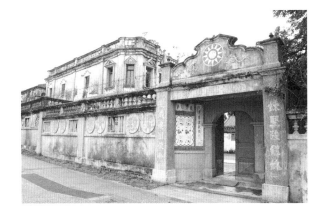

高聳圍牆上寫著在金門各處常見的「解救大陸
同胞」六字，以各種方式與建築結合的軍事精
神標語，成為金門最珍貴的文化資產。

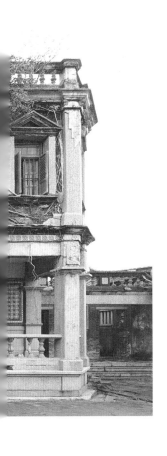

牆上寫著在金門各處常見的「解救大陸
同胞」六字，右側入口門樓的鮮紅色十
方搶眼，左右門柱上依稀可見「鍛鍊堅
強體魄，完成復國使命」的標語。門樓
山牆上大大的藍白色國民黨徽，細看這
是將山牆上雙龍雕飾團抱的中央部位
抹平後再將黨徽畫上，至於雙龍原本團
抱的是什麼已不可考。兩岸烽火緊張的
年代，軍方在當時局勢下挪用不少金門
洋樓空間做為駐地，而現時看到以各種

方式與建築結合的軍事精神標語，突兀
組合反映金門人民身處戰地必須忍受
的各種無奈，但也是其他地區如廈門、
鼓浪嶼洋樓上不會看到的情景，成為金
門洋樓的一大特色。

　　走入半掩的紅色大門進庭院後，便
可見到這棟三塌壽形式的兩層洋樓。陳
清吉洋樓建於 1931 年，與金門其他洋
樓一樣是由在海外經營事業有成的出
洋子弟出資興建。室內外牆堵鋪設許多

陳清吉洋樓

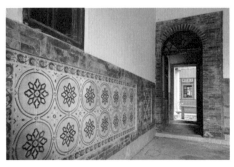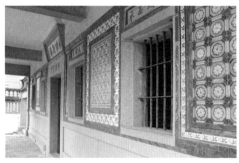

室內外牆堵鋪設許多馬約利卡瓷磚，即使洋樓上如立柱、牆面的色澤已盡剝落，
這些彩瓷維持著鮮艷的配色，仍然是洋樓上的裝飾重點。

馬約利卡瓷磚，且多是台灣較少見到的款式，即使立柱、牆面的色澤已盡剝落，這些彩瓷仍維持著鮮艷的配色裝飾著洋樓。金門歸僑們興建洋樓時不免添上許多炫耀的成分，在細部裝飾上加上一些在地較少接觸的事物，便能呈現主人遊歷各地見多識廣的形象。洋樓樑楣中央身著禮服，頭戴西洋高帽、手持洋傘的兩座人偶，中間夾著「Union Is Strength」的泥塑字樣，在新加坡經商的陳清吉回鄉在洋樓上大秀英文，同時也要後世謹遵「團結就是力量」的訓語，而樑楣外側分別一老一少的搖櫓船夫泥塑，在海浪上駕著舢舨船的姿態活潑生動，則是訴說陳家在星洲搖舢舨起家的苦勞過往。二樓為避免盜賊侵襲而在外廊安裝了鑄鐵窗，圖騰線條精緻複雜優雅，兩側的鐵窗圖案中還藏有兩顆仙桃，也算是一種中西合璧。

八十幾歲的華廈已久無人居，左側

八角樓上甚至已長出榕樹，氣根於樓房內外盤結使老洋樓看起來更添滄桑。山牆應該是洋樓中最重要的裝飾區塊，但在陳清吉洋樓上，三葉形的山頭底下有一門洞通往三樓平台，上頭除有雙獅泥塑立於兩側外似乎並無更多表現，與他處上所見高調炫耀的印象很不相同。後來離開洋樓時遇到一位阿婆，我們好奇的問她有關洋樓的往事，阿婆跟我們說：「五十幾年前陳清吉一家還曾經風光回金門參加活動，當時駐點此地的國軍還立即空出洋樓讓主人使用，不過那次之後就沒聽說再回來了，那時洋樓還更漂亮呢！」我們後來才看了資料才明白，阿婆指的「當時洋樓更漂亮」說的是陳清吉洋樓上山牆前原本有著一塊華麗雕飾彩牌，但在 1965 年國軍修繕時因施工不慎，被風吹倒還壓死了一位官兵，無法修復的當下只好擷取圍牆欄杆的花瓶柱填補上去，變成我們現在看

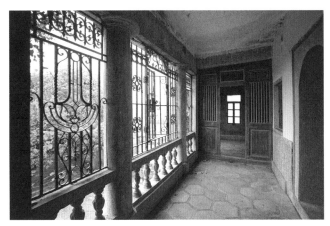

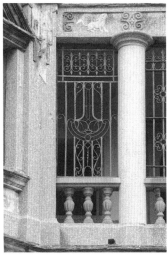

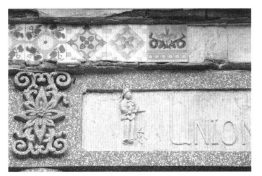

右上／二樓外廊安裝了鑄鐵窗，圖騰線條精緻複雜優雅，兩側的鐵窗圖案中還藏有仙桃，也算是一種中西合璧。

左下／洋樓樑楣中央身著禮服、手持洋傘的兩座人偶，中間夾著「Union Is Strength」的泥塑字樣，是要後世謹遵「團結就是力量」的訓語。

到可以從欄杆處看到山牆洞口的模樣，可惜當時金門拍照管制嚴格，目前未尋到山牆原貌照片資料，只能憑想像力在腦中描繪了。

樑楣外側的搖櫓船夫泥塑，訴說陳家在星洲搖舢舨起家的苦勞過往。

跟我們閒聊的阿婆是一位很健談的人，我們開玩笑地問問她，當初電影拍攝時是否有來看熱鬧？沒想到她不只是看熱鬧而已，還是臨時演員呢！她當時是扮演賣青菜與豆腐小販，還說當初村落裡許多人都來當臨演賺些小外快，也是很難得的經驗。劇組在洋樓鄰村的陽翟蓋了一條場景街，逼真地就像四十幾年前金門的縮影，冰果室、撞球間、公共澡堂，連當時擁有少數拍攝許可證的「金門攝影社」也在這邊重現，街上有派駐導覽人員解說當時金門民眾與官兵們緊密連結的商業模式，也可以透過這條街看到「單打雙不打」的時代，金門的民居生活情景。

old house data

陳清吉洋樓

- 金門縣金沙鎮三山里三山村碧山 · 未開放參觀
- 建成年代：1931 年
- 屋齡：86 年
- 原來用途：民居、國軍幹訓班

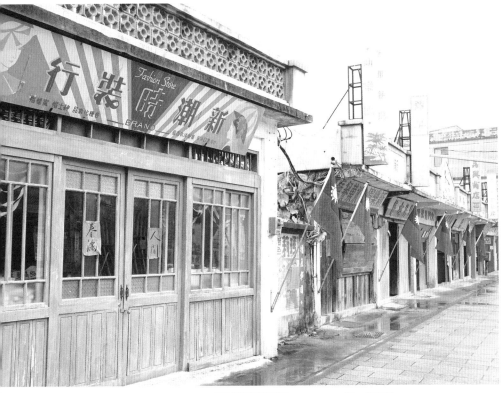

電影《軍中樂園》劇組在陳清吉洋樓鄰村的陽翟蓋了一條場景
街，冰果室、撞球間、公共澡堂，重現四十幾年前金門的民居
生活情景。

陳清吉洋樓

陳詩吟洋樓

後浦聚落（出龜）

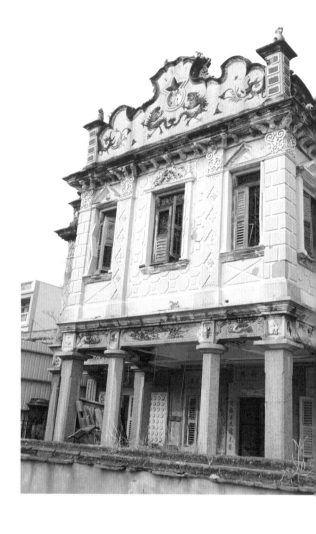

攤開金城鎮旅遊地圖便會發現，這裡歷史相關景點非常密集，附近商家繁多，補充糧食與水分十分方便，很適合花個半天時間在市區裡走走停停，也是旅遊手冊上推薦的行程之一，不過其中的陳詩吟洋樓卻是我們花最多時間才找到的洋樓。雖然地圖上已經標示，但附近洋樓眾多，錯綜的街巷在小小地圖上實在難以定位，或許又因其久未開放，我們直接詢問當地店家陳詩吟洋樓怎麼走，卻總被指引到其他洋樓去。後來乾脆換個問法，間接地問「奎閣旁邊那棟洋樓」，便馬上得到正確指引了。列為縣定古蹟的奎閣裡祭拜的魁星爺主管文運，因此每年考季這裡都會舉行祭拜魁星的活動以求考試順利。

因奎閣而讓我們尋得正確位置的這棟陳詩吟洋樓，是一棟「出龜」形式的洋樓，這種從中間凸出的結構，很容易

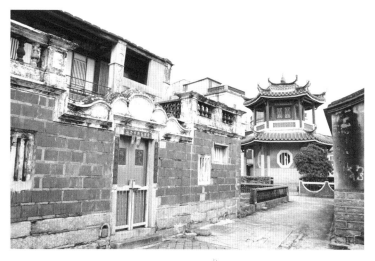

上／奎閣是金門縣定古蹟，裡頭祭拜的
魁星爺主管文運，每年考季都會舉行祭
拜活動以求考試順利。

下／可以從富有歐式線條風格的鐵門與
鐵欄杆間隙處，往內窺探出龜洋樓之美
與其立面上有趣的特色裝飾。

便將觀賞者的視覺集中在建築體中央，因此洋樓上大部分的裝飾也都集中於此。此行雖大門深鎖無法進入十分可惜，但我們還是可以從富有歐式線條風格的鐵門與鐵欄杆間隙處，往內窺探欣賞出龜洋樓之美與其立面上有趣的特色裝飾。

這棟洋樓是由原在新加坡與印尼從事買辦商貿的陳詩吟，於 1932 年與四夫人返金耗資三萬銀圓所建。陳詩吟雖是高坑人卻未將大宅蓋於故鄉，一來是當時高坑盜匪盛行，為求安全且後浦又是方便的商業中心，因此選擇於繁榮熱鬧的後浦建造此樓。不過陳詩吟在洋樓完工前就因病過世，其四夫人在洋樓 1933 年完工後於此居住，到 1937 年日軍佔領金門時被迫遠避新加坡後，便從此再也未歸。之後洋樓曾被挪作日軍招待所、國軍進駐、金門高中教師宿舍等，與金門其他許多洋樓一樣，在結束

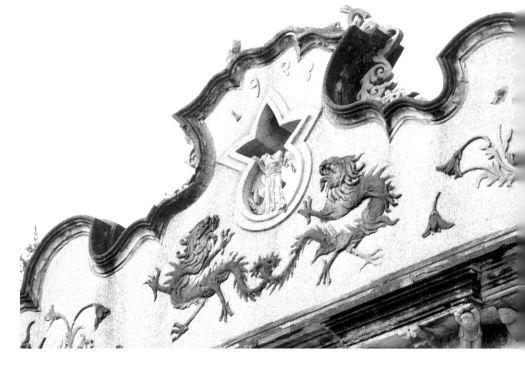

佔滿整個出龜部分的中央雲狀山牆，頂塑 1933 字樣為洋樓完工年份，並有雙龍泥雕圍繞鳳梨型挖洞，洞中立有西洋女神人偶，造型非常精細。

戰地政務後番樓閒置於此，因陳家人丁薄弱無回鄉接管，只得任其在此凋零，雖已列為縣定古蹟，但仍有待經費挹注整修。

陳詩吟洋樓上的裝飾最有趣的就是各處充滿異國風情的泥塑人偶與動物，我們發現不只這些雕塑不僅種類繁多還充滿了細節與個性，逐一找出就像玩解謎遊戲一般，我們在這邊觀察時真的是驚喜不斷！從山牆上開始看起吧！佔滿整個出龜部分的中央雲狀山牆，外輪廓以線腳加厚，山牆塑有 1933 字樣為洋樓完工年份，並有雙龍泥雕圍繞鳳梨型挖洞，洞中立有一立體西洋女神人偶，可惜女神的頭部就跟巴黎羅浮宮中的「勝利女神」雕像頭部一樣，已經不知去向，兩雕像都是背後都有翅膀、頭部遺失的女神像，實在巧合。山牆兩邊的望柱平台上，各立著一座單腳跪姿的立體印度苦力人偶，一手叉腰一手在頭上方頂著仙桃（不過仙桃也已毀失），造型與姿勢都十分生動逗趣。

一、二樓間正面樑枋上的泥雕也很豐富，中央部分以水泥混沙描繪出一幅山水港灣情景，依稀可見畫中港邊矮房與海上的舢舨、帆船。港灣泥雕畫兩邊各有印度樂兵泥塑守護，兩人各自吹著不同的號角樂器，一腳抬起如同正隨著

再訪老屋顏

節拍踏步的動作栩栩如生。再往樑枋左右看去，兩側各是一幅野禽戲水圖，高高的葦草往水面彎垂而水鳥們就在這草間穿游著。這兩幅雖都是野鳥戲水，但洋樓右邊塑的是脖子較短的野鴨；另一邊雕塑的則是伸長脖子的天鵝，期間細微差異真是趣味！出龜左右立柱上垂直兩面的雕飾一邊是虎與羊、一邊是獅與馬，這條水平樑楣上的各種野獸飛鳥，豐富程度讓人嘖嘖讚嘆。

出龜山牆與二樓間的簷間也很有看頭，出挑的線腳底下有許多泥偶做成的托架，也是陳詩吟洋樓上的重要裝飾特色。中央是展開雙翅的蝙蝠，簷角處有伸長著鼻子的大象擔負著屋頂承重的任務，而一旁孔雀與小獅子，跟著其他祥獸一起托住山牆，翹著屁股倒立的活潑模樣很逗人，但最可愛的還是栩栩如生的印度苦力泥偶，支稱立柱與山牆之間的人形泥偶三個一組，左右的兩尊彎腰以背承重，但中間那位卻好像事不關己的在玩耍俏皮倒立，這些人偶有的身穿印度長袍、有的著長褲罩衫；有留落腮鬍的也有年輕面貌；表情有笑有嚴肅；動作開腿或是併腿、手也有伸長或是叉腰，每具皆被賦予不同的造型和個性。

陳詩吟洋樓號稱後浦地區最精緻的洋樓，其表現不只在格局與建材的多樣性，在細部雕飾捏塑與構圖安排都可看出當時頗費心思，是一棟值得細細品味其中奧妙的洋樓，目前雖未整修開放，

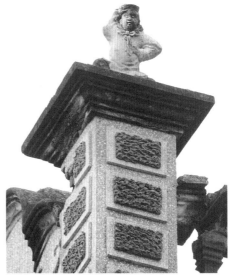

山牆兩邊的望柱平台各立有一座單腳跪姿的立體印度苦力人偶，一手叉腰一手在頭上方頂著仙桃，雖仙桃已毀失，但不影響人偶生動俏皮的造型與姿勢。

但我們猜想內部一定有更多精彩可看之處。將這棟經典建物維修，不光是一種文化保存，顯而易見對於當地注重的觀光產業也會有極大加分。金門當年受攝影管制，這些精彩洋樓的影像記錄留存甚少，許多細節原貌已無法復查，洋樓面對天災人禍快速毀損的當下，我們也只能期待有關單位要更加積極，以免為時已晚。

old house data

陳詩吟洋樓

- 金門縣金城鎮珠浦東路 44 號 ・ 未開放參觀
- 建成年代：1933 年
- 屋齡：84 年
- 原來用途：民居、日軍招待所、國軍進駐、金門高中教師宿舍

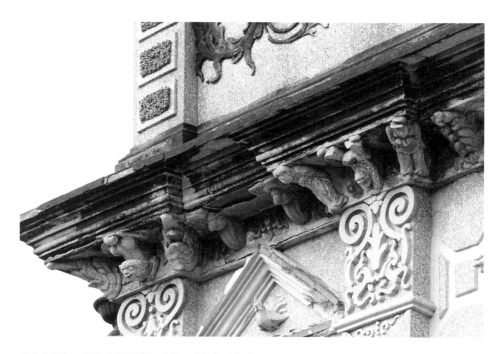

出龜山牆與二樓間的簷間很有看頭，出挑的線腳底下有許多泥偶、祥獸做成的托架，也是陳詩吟洋樓上的重要裝飾特色。

金門現存洋樓的使用狀態，部份修復作為民眾參觀的文化紀念館，也有委外成為旅宿空間運用，但其實大部分由於產權複雜、或早移僑居南洋，目前幾乎都無人使用居住，隨著時間與風雨的侵蝕逐步殘破中。儘管困難重重，仍有些洋樓已申請到經費即將整修。當地的老人家跟我們聊到聚落內的洋樓即將整建，說到小時候在洋樓旁的小學讀書等等回憶，不僅眼神突然明亮，語氣還微微上揚，讓我們很明顯聽出她對這件事的期待，或許是對於故鄉標的建物的重生有一份責任感，當然也可能是單純認為未來商機可期，我們不得而知也不便多問。洋樓是金門重要又特殊的文化代表性資產，若能逐次全面整修完成，不論在歷史故事延傳、文化資產保留、甚至是觀光資源上的開發，都是一大利多，而我們也期盼那日的到來。

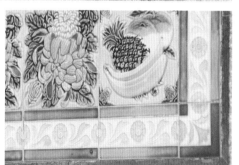

左下／樑枋左右兩側各是一幅野禽戲水圖，出龜立柱上則飾有老虎圖案，這條水平樑楣上雕刻著各種野獸飛鳥，豐富程度讓人嘖嘖讚嘆。

陳詩吟洋樓

澎湖

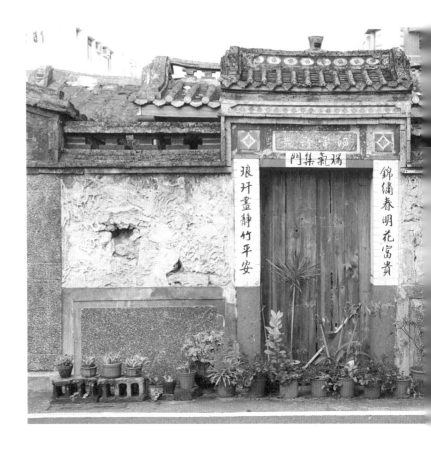

選在夏日旅遊旺季前來到澎湖，以避免突然暴增的人潮，時值五、六月雖尚未正式進入旅遊季最高峰，但菊島的陽光並沒有因此偷懶而減低熱度，像是正式上場前的大預演一般，每日毫不保留、全力放送，將熱度與紫外線直射身上，沒有衣物覆蓋的四肢皮膚，都被烤得又紅又腫。

算算距離上次來澎湖已經過了十多年，期待著是否有一些新鮮，但令人意外的是，澎湖市街的景象與十年前來此的印象幾乎沒變。走在以觀光客群導向的海產餐廳、特產街上，像是重溫著兒少時的回憶，但就是少了一些旅行時身處異地的興奮。到了週末，來自各地的不同觀光客，像海浪一樣瞬間湧入，擠滿小島上各條微血管小路，然而再大的浪總要被拉回海裡，幾日後人潮離去，市區裡瞬間淨空，街道血管又再次放鬆。這樣的收縮節奏，或許就是許多在地人習以為常，甚至是賴以為生的觀光產業脈搏吧！

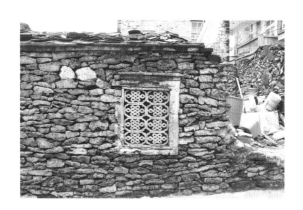

咾咕石是澎湖當地常見的傳統民居建材，本質是碳酸鈣十分堅硬，上頭細小的孔洞使其具有絕佳的隔熱與隔音效果，適合用來築牆或建屋。

抱著尋找「澎湖老屋顏」的目標前來，心情跟旅遊時一樣輕鬆，但跟之前單純來這裡跳島玩水、吃喝玩樂又有些差異。對我們而言，觀察各地的建築元素已經變成一種主題旅行，這次也注意到一些澎湖地區的有趣建築特徵。

▍就地取材的建築元素

「要娶某，先擔三年咾咕石」是當地流傳已久的諺語，講述當地男子娶親前，先要在海邊挑三年咾咕石當建材才足夠蓋新房。這句諺語不僅說明了咾咕石是當地常見的傳統民居建材，也讓我們想像四周環海的澎湖，居民在海邊就地取材的情景。所謂的咾咕石其實就是珊瑚礁岩。海中的珊瑚在生長過程中會分泌碳酸鈣（石灰石），這些鈣質骨骼經過數百年甚至數萬年的堆積，所形成的群體便是珊瑚礁。之後經過地殼變動，這些珊瑚礁露出海面就變成蓋房子用的咾咕石了。

自海邊取得的咾咕石由於鹽分過高不能直接當作建材，須經過兩、三年的曝曬將石中鹽分去除才可運用。外表如同珊瑚一般的咾咕石，本質是碳酸鈣十分堅硬，上頭細小的孔洞使其具有絕佳的隔熱與隔音效果，適合用來築牆或建

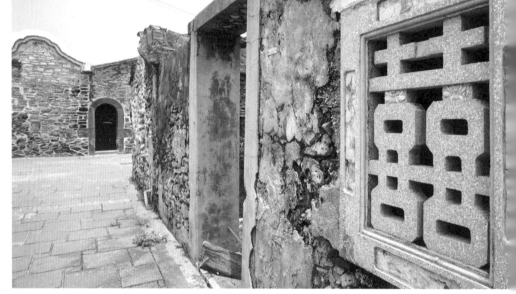

澎湖傳統老屋常見以泥塑或磚砌成文字的花窗，尤其以「囍」、「萬」、「壽」字最為常見，窗外框常以剪黏、貝殼等排列成花與花瓶、蝴蝶、蟲鳥等裝飾，成為地區的建築特色。

屋，因其凹凸不齊、大小不一，在堆疊上也需要一番工夫，當地工匠有「先大後小、下重上輕」等口訣，依照經驗堆疊出堅固又不會傾倒的建物外牆。除了咾咕石的運用，澎湖在日治中後期的建築上開始漸漸使用水泥，民居也出現洗石子的牆面、引入水泥鑄模工法來製作

如囍字、萬字等磨石子造型窗格。

使用水泥製作的建材還有各式各樣的水泥花格磚，與台灣的花格磚不同，澎湖的花格磚也是用水泥混砂製成，但在台灣使用的是河沙，到了澎湖所用的砂粒則是「就地取材」從海邊沙灘取得。這些海砂通常是珊瑚礁與貝殼的碎

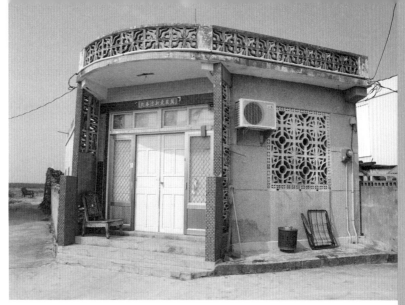

為了避免強勁的海風產生鏽蝕，澎湖鮮少使用鐵窗，倒是增加了水泥花格磚的使用率，也發展出許多台灣沒見過的圖騰款式。

粒，因此澎湖地區的花格磚表面看起來顆粒較粗，細看甚至可看到砂粒上貝殼的紋路，與台灣的花格磚材質不太相同。由於澎湖地區可能因海風容易使鐵生鏽，因此鐵窗花的應用並不廣泛，而空心的水泥花格磚不僅具有通風透氣效果，多樣的圖案也具有了如鐵窗花一般的裝飾功能，豐富的各種花格磚使用方式與圖案收集成為我們在此觀察老屋時的重點之一。

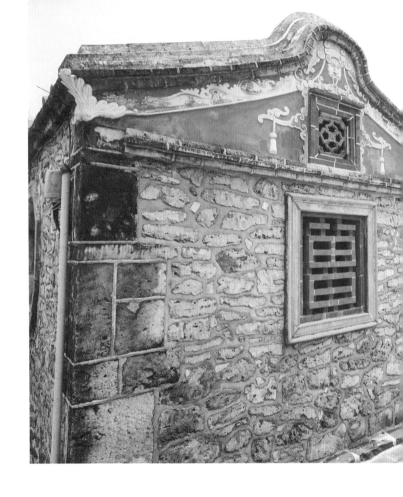

花宅聚落

從馬公搭船大約四、五十分鐘就可抵達望安島，島上的中社村舊名「花宅」，是一個擁有三百多年歷史的澎湖傳統漁村建築聚落，村內完整的漢人聚落建築，與農漁共存的產業型態，使其被當時的文建會登錄為第一個重要歷史聚落（2010 年），雖然因人口外移，聚落裡久已無人維護而傾塌的傳統老屋不少，不過政府已漸漸開始著手相關維護整修工作，現此成為跳島遊客們來到望安必遊的「景點」，原本安靜的村內巷弄也開始出現了一些小販，呼應觀光客的需求。

花宅之名來自村莊附近的幾座山丘構成有如花朵一般的地理形勢，聚落內多為紅瓦屋頂的閩式老厝。澎湖傳統建築就地取材的現象在此充分表現於外牆上，工法上以玄武岩切割出的石磚疊砌外牆，或將大小不一的咾咕石，以珊

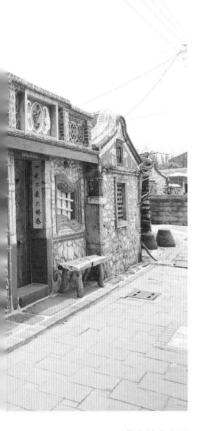

花宅曾家古厝

瑚礁彼此之間的不規則造型互相咬合堆砌，並在孔隙中填入較小的石塊，再以燃燒蚵殼所養的灰泥、或水泥填縫固定並修飾牆面。走在聚落中會看到，許多老厝屋頂雖已塌陷，但房屋的外牆仍舊挺立，在資源不足的離島，又只是用珊瑚礁石堆砌而成的牆壁居然能如此堅固，令我們對古人的智慧與技術感到訝異又佩服。

由於望安位於離島交通不便，若不是較重要的私人建物如宅邸、灰窯等，一般不會特別從馬公請師傅跨海來施工，當時的離島居民大部分都自小學會一些生活上會用到的堆砌方法，例如居民在山丘上種植一些農作，並為它們用咾咕石疊起大約一公尺左右高度的石牆，以阻擋澎湖冬季的強風，當地稱作為「菜宅」。花宅裡沒有花，但菜宅裡真的有菜！一格格的菜宅裡頭，農作物的葉子在黑色咾咕石的顏色對比下，顯得更加翠綠。我們問阿婆裡頭種些什麼？這位被澎湖傳統蒙面包得緊緊只露出眼睛的阿婆，放下手邊的工作，用濃厚到幾乎快聽不懂的海口腔笑著跟我們說，她種的是一些花生跟地瓜，一格一格的除了擋海風，更是各家田地的分隔標記。

來到花宅聚落時，一定會注意到一座位於聚落內張家公井廣場旁的傳統建築。擁有一落四櫸頭三合院形式的曾家古厝，最早完工於大正十一年（1922年），是由經營帆船搬運業的曾家第一代興建。老厝上各種造型開窗十分引人注目，其中又以左右廂房上用紅磚所砌的「曾字窗」最為吸睛，正面看去彷彿一顆陽刻的印章，巧妙運用「曾」字本身左右對稱的文字結構，以紅磚長邊呈現其字凸面，筆畫之間是以磚短邊連接的凹面，運用素材長短邊調整出微妙均衡，是整間古厝最具代表性的功能性裝飾。古厝中央門樓的書卷窗，同樣也是以紅磚砌成彷彿古書軸攤開的流暢線條，書卷間安插竹子狀的窗櫺，是以竹筒製模再以水泥灌漿製成，竹節交界處就如同真正的竹子有著細微的斑點，看起來十分逼真。門樓上的牆頭坪也是老厝上裝飾的重點，以綠釉花窗與紅磚圍成矮欄，並在中央點綴兩隻祥蝠造型泥塑，圍繞「曾」字剪黏，象徵福氣臨門之意。

曾家古厝曾經是花宅聚落中最美的

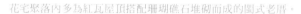

花宅聚落內多為紅瓦屋頂搭配珊瑚礁石堆砌而成的閩式老厝。

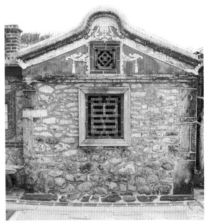

左／古厝中央門樓的書卷窗，是以紅磚砌成彷彿古書軸攤開的流暢線條，書卷間安插竹子狀的窗櫺，看起來十分逼真。

右／老厝上各種造型開窗十分引人注目，其中又以用紅磚所砌的「曾字窗」最為吸睛，正面看去彷彿一顆陽刻的印章。

房屋，不過後來曾家開枝散葉，漸漸搬出古厝移居各地發展，留居此地的親戚過世後老屋便閒置著。某次返鄉祭拜的曾文明先生，見老厝因無人居住而逐漸毀損，便聯繫家族成員們開始討論整修事宜。討論過程中，家族成員深怕透過公部門預算的行政過程太過緩慢，祖厝將因時間延遲受損更重，遂決定由家族尋找工匠自行維修。整個修復過程從倡議、決定整修、出資、發包工程、聘請匠師、監工等全由家族子弟一手包辦。老厝整修後，曾家人本著不能忘本的精神，甚至還訂定了公約彼此約束，明載曾家子孫共同保護與擁有使用此屋的義務與權利，成為當地保存傳統建築的典範，與文化界盛傳的佳話，整修後的老厝作為當今花宅聚落中最具代表性的建物，絕對名符其實。

old house data

花宅曾家古厝

- 建成年代：大正十一年（1922 年）
- 原來用途：民居
- 值得欣賞的重點：曾字窗、書卷窗、牆頭坪

澎湖天后宮、乾益堂中藥行

　　回到馬公市區，這裡有靠海爲生澎湖人重要的信仰中心——國家一級古蹟澎湖媽祖天后宮。天后宮根據推算最少已有四百多年歷史，是全台最古老的廟宇，馬公市的舊名「媽宮」便是因此得名。經過了四個世紀，廟體經過大大小小的整修無數，日治時期大正十一年（1922年）聘請潮州來的大木師藍木負責主要的

重建工程，此次改建奠定了目前天后宮的樣貌，往後的整修也都以此次改建後的樣貌作爲基礎。天后宮是沿著地形爬升建造，是前低後高的寺廟格局，從廟埕需踩上好幾層石階才能進入廟中，且石階形狀是多角造型十分特別。三川殿屋頂上半圓弧型的尖翹燕尾屋脊非常獨特，搭配山牆輪廓的高低起伏，儘管整修時仿用古法調配

左／澎湖天后宮已有四百多年歷史，是沿著地形爬升建造，三川殿屋頂上半圓弧型的尖翹燕尾屋脊，與多角造型的石階形狀皆十分特別。

右／「四眼井」以帆船的花崗岩壓艙石排列於井口作為汲水平台，並在上頭開了四個孔洞，便利居民同時取水的需求。

出的用色引發不少討論，就造型上仍是豐富馬公天際線的重大功臣。

廟前的中央街是清乾隆年間形成的市街，自古以來就是馬公市商業聚集的中心區域，也是台灣地區最早的漢人聚落，不論在歷史年代與當時街上的繁榮程度，都稱得上是澎湖第一街。中央老街最北端有一口「四眼井」，大約在距今四百多年的明朝中葉開鑿，四面環海

的澎湖最珍貴的資源就是淡水，在自來水尚未普及的年代，中央街上店家如旅社、中藥行煎藥洗藥等營業與民生用水都由此井提供。四眼井得名於井面上的四個開口，是為了因應越來越多居民都有汲水需求與維持秩序，便以帆船的花崗岩壓艙石排列於井口作為汲水平台，並在上頭開了四個孔洞，此後大家便可同時取水，由此也可看出此井對於當地

民生重要性，並想像當時此街人口繁盛的程度。

我們順著中央街一路走到四眼井，旁邊一棟黃褐色洗石子外牆的洋樓便是乾益堂中藥行，位於與生活緊密連結的水源地旁，居民自然將乾益堂視為重要的醫療場所，不論是經商或是捕魚，生理苦痛等疑難症狀都會來此尋醫抓藥，是馬公當地生意最興隆的中藥店舖之一。乾益堂建築於大正七年（1918年），當時民居街屋的風格漸漸引進西洋風格，洋樓立面的店鋪也呈現當時追求新穎與進步的時代風潮。不同於當時

中央街上仍多以咾咕石堆砌牆面的閩式街屋，乾益堂拔地蓋起兩層高樓，並以簡潔的現代建築輪廓設計，洋樓各處可見以多層次的水平線腳勾邊裝飾，圓形、長方形等簡潔基礎幾何圖案也大量運用在左右對稱的立面上。二樓的長形開窗、橢圓拱門、突出的弧狀陽台等都呈現與傳統建築截然不同的風情。薛家經營乾益堂中藥行目前到第四代，為了保存這棟珍貴的文化資產，便自行向縣政府申請訂為古蹟，後在民國八十八年（1999年）公告為澎湖縣定古蹟，並於民國九十三年（2004年）完成了古蹟整修。

循著藥香走進洋樓，腳下踩著墨綠色的復古窯燒磁磚，中藥行特有的多格藥櫃與木製櫃台散發出古意，看著櫥櫃的每格抽屜裡都藏著只知其名不知其性的各種藥材，想起了師傅在櫃檯後，千手觀音一般開抽屜拿藥的熟練快速畫面。正在顧店的薛大姐見我們對老洋

乾益堂中藥行外觀樣式屬巴洛克建築風格，洋樓各處可見以多層次的水平線腳勾邊、圓形、長方形等簡潔幾何圖案裝飾。

再訪老屋顏

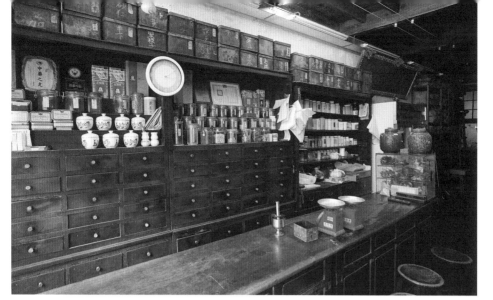

樓十分好奇，破例讓我們到二樓參觀。
走上木構樓梯來到二樓，主要是佛堂與
儲放藥材的空間，陽台欄杆上的竹篩裡
正曬著藥用紅棗，從上頭看到底下熙來
攘往的遊客們，都駐足於四眼井前拍照
紀念。還有另一條人龍連至中藥行外的
小舖，賣的是乾益堂以自身對藥性了解
調製配方所滷的十全大補藥膳蛋，近幾
年緊抓觀光客們的味蕾，也替中藥行開
闊另一條經營型態的道路。

中藥行特有的多格藥櫃與木製櫃台皆與建
築物有著相同悠久的歷史，散發出古意。

old house data

澎湖天后宮

- 澎湖縣馬公市正義街 1 號
- 06-9262819・05:00 - 20:00
- 建成年代：大正十一年（1922 年）
- 值得欣賞的重點：多角造型石階、尖翹燕尾
 屋脊

乾益堂中藥行

- 澎湖縣馬公市中央街 42 號
- 06-9272489・09:00 - 17:00
- 建造年代：大正七年（1918 年）
- 值得欣賞的重點：巴洛克建築立面、老式中
 藥櫥櫃

澎湖開拓館

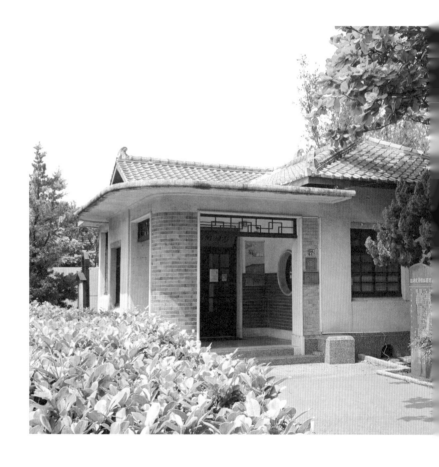

昭和十年（1935年）落成的澎湖開拓館位於縣政府旁，日治時期曾是澎湖廳長官宿舍，與原爲澎湖廳舍的縣府行政大樓爲同一時期的建物（昭和八年）。作爲澎湖最高長官的宿舍，當然坐擁良好的生活環境。在外面跑來跑去曬得頭暈腦脹的我們，看到裡頭綠蔭如蓋，建築本身又是我們很喜歡的大正昭和時期風格，馬上被吸引入內避暑。總覺得大正與昭和時代是一個富有理想與目標的年代，當時的日本政府快速在政治與經濟各方面突飛猛進，試圖與世界列強並駕齊驅。台灣在日本的治理下在官方建物中也引進更多新式建材，散發與時俱進的現代氣息。

走近欣賞，澎湖開拓館是一棟和洋混合式的建築，外觀上擁有日式宿舍的

上／門廊內外牆運用日治時期常見於公部門機關的溝面磚，轉角面磚還特別順應建築製作成圓弧形狀。

下／和洋折衷的內部空間中，同時使用洋式推拉門與和式紙門，不同風格空間的地板材質也相異。

瓦片屋頂，但底下是昭和初期引入鋼筋混凝土技術所建主體。從外觀來看，雨庇[1]與各個轉角以圓弧造型設計取代了直角收邊，是昭和時期現代折衷建築上常見的表現手法。門廊外牆運用該時期常見於公部門機關的溝面磚，轉角面磚還特別順應建築製作成圓弧形狀，門廊外牆用的是黃褐色面磚，內側則是墨綠色的面磚，再與深淺灰白色洗石牆面與

紅色磨石子地板，搭配出黃、綠、紅、白、灰的豐富配色。

門廊內側圓窗現在成為售票窗口，購票後便可推開廳舍大門入內參觀。廳舍內的空間規劃與用材也是和洋並存，因應主人經常性的會客公關需求，可依

雨庇[1]：門窗上端遮雨的遮檐。

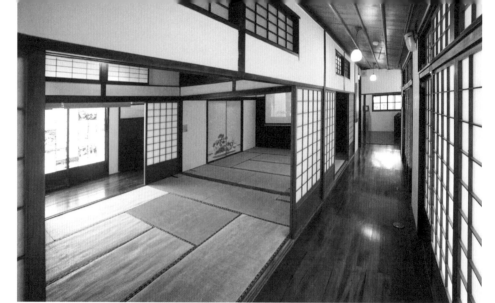

因應主人經常性的會客公關需求，廳舍內的空間規劃與用材也是和洋並存。

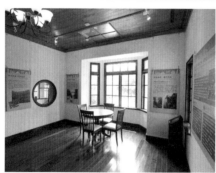

對外與私人使用需求區分洋式與和式空間。例如較偏官邸外側空間如玄關、應接室（現作售票處使用）、會客室茶間等皆為歐式空間格局，茶間面外的八角凸窗是當時新流行的歐式作法，凸出的部分也安裝玻璃增加日照採光，使室內顯得更加明亮。一牆之後是主人的私人居家空間，日式建築特色的廊道可通往和室客廳、起居室、寢室等每個房間，房間內鋪著榻榻米，出入門也從西洋式鉸鏈木門變成了日式紙拉門。從不同風格的空間上就可感受出官邸內外有別的巧思。

我們一邊參觀一邊想像著當時的生活情境：主人在西洋風格的會客室中接待來客，不但顯得正式又風采，且客人也不像進到日式房間內需要脫鞋，在接待流程上或許也較為流暢吧！至於居住空間則維持著日本傳統生活作息，因此還是和室空間為主。

再訪老屋顏

這棟原來的縣長官邸，在上一任居住於此的縣長於民國八十一年（1992年）離開後閒置，期間甚至還差點遭無名火燒毀。所幸七年後由當時賴縣長指示下，修復了這棟美麗的建築，並利用其作為歷屆縣長官舍之歷史，將內部規劃為澎湖開拓館，呈現自日治時期到國民政府時代，在各屆廳長、縣長領導下的澎湖發展，並以多媒體互動方式與靜態文物照片呈現澎湖的特色文化習俗。參觀其中，感受到這都是曾住在這裡的許多縣長，彼此接續治理澎湖的成果發表，從這個角度來看，空間與展覽之間的連結就別具意義，不但讓在地人可以來此回顧歷史，更適合作為觀光客認識澎湖數百年文化的起點。

old house data

澎湖開拓館

- 澎湖縣馬公市治平路 30 號
- 06-9278952
- 開放時間：09:00-12:00 ｜ 14:00-17:00
 （週一、二及國定假日公休）
- 建成年代：昭和十年（1935 年）
- 原來用途：澎湖廳長官宿舍
- 值得欣賞的重點：和洋建築、溝面磚

茶間面外的八角凸窗是當時新流行的歐式作法，凸出的部分也安裝玻璃增加日照採光，使室內顯得更加明亮。

澎湖開拓館

小島家
Brunch + Backpacker

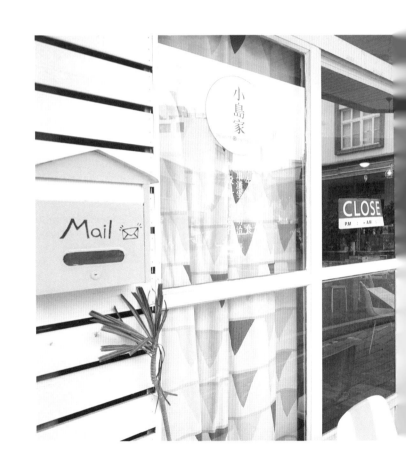

這次前往澎湖受到在地朋友很大的幫忙，不但安排了這幾日的交通工具，還介紹我們認識不少移居澎湖的年輕人，這些來自四面八方的遊子，因為愛上這座小島決定定居，平常也常聚首討論如何讓澎湖變得更好。像來自桃園唐小三，已經成為待在澎湖比家鄉時間還多的「假桃園人」，還在菓葉海邊開了一間名為「O2 Lab 海漂實驗室」的手作工作坊，經

常性在澎湖舉辦淨灘活動，並將漂到海灘上的漂流物改造成可愛的擺飾，希望透過淨灘與手作為澎湖的環境做一些改變。亦或像 Mike 與 Nelson 在這裡舉辦市集吸引年輕人，凝聚年輕的創意力量，希望改變澎湖一成不變的觀光模式，本篇介紹的小島家，便是他們在澎湖的起點。

Mike 和 Nelson 分別來自嘉義和雲林，讀商品設計的 Mike 因為當年求學

再訪老屋顏

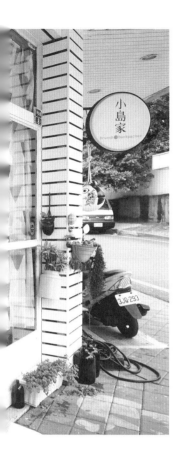

支最好的上上籤,籤意是不論在澎湖作什麼都會成功,回頭路過此地便發現這間房子上正貼著招租的貼紙,機緣巧合加上上天的眷顧,便馬上租下了這間老房子。

小島家 Brunch + Backpacker 位於澎湖觀光碼頭前的中山路上,是一間將近六十年的老屋。民國三、四十年時附近的碼頭還是漁港,魚貨漁港下貨後就拉到中山路這裡,整條中山路幾乎都是販售魚貨的市場,附近也有許多商航運輸公司,小島家所在的這間老屋原本就是航運公司的倉庫,據說房東一家擁有自己的船隊,還曾是澎湖地區大西洋品

時來澎湖的旅費相對較貴,當兵服役時便選擇了不曾來過的澎湖,而 Nelson 則是大學求學與當兵都在澎湖。兩人在退伍後都對職場環境不習慣,Mike 想起在澎湖的生活,毅然決定到澎湖開早午餐店,並邀約 Nelson 一起共同創業,兩個人就這樣又回到鍾愛的澎湖。

Mike 跟我們說,四年前來澎湖時,一開始還是對未來抱持懷疑,但某次去天后宮求籤詢問事業運勢,竟求得了一

左／櫃檯旁的小小區域上頭擺放著許多澎湖主題的設計商品，有別於名產街上販售大眾伴手禮，這邊的東西顯得更有在地性。

右／通往二樓磨石子樓梯的欄杆，流暢的捲曲線條順著梯度而上，整體造型看起來就像是海浪一般。

牌的總代理，在澎湖地區販售柴、米、油、鹽、汽水、味精等商品批發。房東將房子租給 Mike 與 Nelson 後就著手開始清理空間，眼見房東將一箱箱的紀念玻璃杯、燈泡等用不到的老物舊件準備丟棄，Mike 就在旁邊一個一個再把這些東西撿了回來。對於他們來說，這些老東西都是現在已經再難找尋的寶貝，而且以前的生活用品作工精細又耐用，丟掉實在可惜，如水杯等器具現在也都運用在早午餐店內各處。

店內最吸引我們的當然是通往二樓磨石子樓梯的欄杆，流暢的捲曲線條順著梯度而上，整體造型看起來就像是澎湖海邊的海浪一般。Mike 與 Nelson 將

原本紅色扶手黑欄杆的配色改為鮮明的黃色與白色，並重新粉刷了整間店面，使得原本作為倉庫的空間頓時明亮起來。Mike 把到處收集而來的老物運用在店內各處，雖並不特別追求老宅復古的氣氛，但運用他學習設計時訓練出的美感，店內佈置讓人特別輕鬆自在。櫃檯旁的小小區域上頭擺放著許多澎湖主題的設計商品與相關資訊，有別於名產街上販售大眾伴手禮，這邊的東西顯得更有在地性與特別。

選擇擺脫了本島忙碌與競爭的工作環境，來到澎湖的兩人在這邊體會工作

與生活微妙的距離。開店前為了備菜而到菜市場採買是工作，但對於愛到處逛的 Mike 卻也是生活的一部分，早午餐店下午兩三點收店後（或是更早），就是輕鬆的休息時間，不是到海邊衝浪，就是騎著摩托車在各個小鎮裡亂晃。我們跟他們分享來澎湖這幾天在各地發現有趣的水泥花磚與馬約利卡磁磚等，他們幾乎一看就可以馬上定位出正確方位，或許對澎湖的了解還要比當地人更多呢！

目前小島家主要作早午餐的經營，但喜愛旅行的 Mike 也想在餐廳樓上經營背包客棧，不過這個計畫並不急，目前只接待兩人的朋友入住，期待他們早日將樓上整理好，將他們陽光的個性感染給更多人。

old house data

小島家 Brunch + Backpacker

- 澎湖縣馬公市中山路 8 號
- 0933-868639．09:00－15:00（不定期公休）
- 建成年代：1956 年前後
- 原來用途：航運公司倉庫
- 值得欣賞的重點：樓梯欄杆

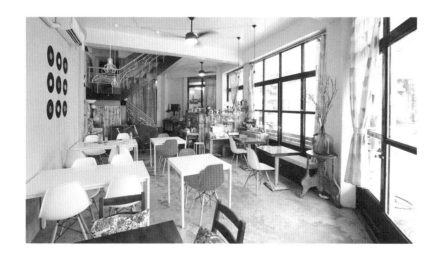

Mike 把到處收集而來的老物運用在店內各處，故店內佈置讓人感到特別輕鬆自在。

馬祖

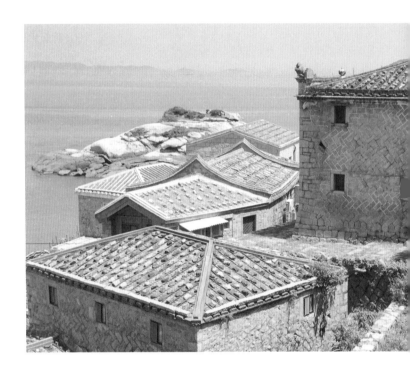

　　就地理位置來看，馬祖距離台灣真的相當遙遠，與中國最短距離卻只有 9.5 公里的一水之隔，所以大部分台灣人對馬祖始終感到陌生。隸屬於「連江縣」的馬祖本來只是個單純的漁村，然而在國共抗戰國民黨敗退遷台後，轉變為重要的戰略地點。記得軍教國片常演到，新兵抽籤抽到「金馬獎」後，台下一陣歡呼、台上卻愁眉苦臉的有趣畫面。觀眾看得很歡樂，但這逗趣的場面也反應出當時駐紮在「反攻大陸」最前線的軍人們，是要面對極嚴格操練與生死難測的考驗，難怪「金馬獎」的得主大都心有不甘。

　　素聞馬祖向來豔陽高照，倘若避開四、五月降雨期與七、八月颱風季，唯一難掌控的便是影響航班的霧氣。抵達當日很幸運並未起霧，當飛機轉了一個大彎準備對準跑道降落，從機窗可清楚看到蜿蜒的海岸線露出了長年受海浪侵蝕的岩塊，靠海的地方有一棟棟方方

再訪老屋顏

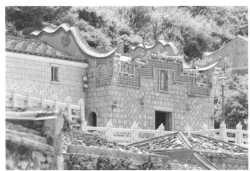

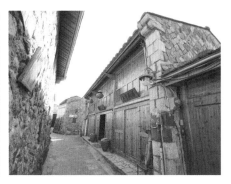

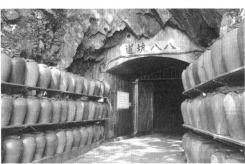

左上下／曾是軍事禁地的馬祖，近年來力圖轉型開始行銷當地旅遊與人文景點，如八八坑道、芹壁聚落、天后宮都是強力的觀光賣點。

右／馬祖承襲閩東濱海因地制宜的建築形式，用大陸福杉做構架承重材料，以當地花崗岩或大陸青石堆疊外牆，老屋型態與台灣大不相同。

正正的石頭屋，與台灣城鄉景緻很不一樣，讓我們心中漾起微微激動，人總是看到了不同的風景，才會真的意識已來到異鄉。

馬祖列島由五個主要島嶼組成，分別為南竿、北竿、東莒、西莒（兩島合為莒光鄉）與東引，彼此靠著渡船交通。一直給人軍事禁地嚴肅感的馬祖，直到近幾年駐軍逐步減少，神祕的面紗總算開始一層層去除。軍事曾經牽動著全區經濟，然而物資缺乏的年代裡因服務軍人致富的榮景不再，力圖轉型的縣政府開始行銷當地旅遊與農特產，如馬祖酒廠窖藏於八八坑道內的美酒、別名「馬祖愛琴海」的北竿芹壁聚落、或近幾年爆紅的生態景觀「藍眼淚」等，都是強力觀光賣點，每每吸引眾多遊客到此旅遊觀賞。來馬祖可以規劃各種主題如風味美食、地質生態、軍事體驗等不同旅程，而對喜愛參觀各地老房子的我們來說，能在馬祖看到不同型態老屋聚落景觀，實在期待萬分。

芹壁聚落

▋馬祖愛琴海 一村一澳口的傳統建築

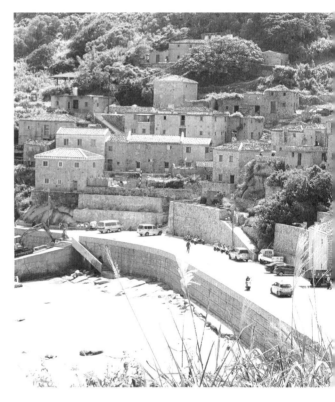

馬祖傳統建屋大多聚集在可讓漁船進出的「澳口」旁,沿著山坡等高線蓋出一間間單體式的花崗岩石屋,故有「一村一澳口」的說法。

馬祖的地理環境與風土民情跟台灣島內大不相同,傳統民居形式也來自不同的脈絡。台灣許多古蹟與老屋因受荷蘭與日本統治影響,發展出融合西洋、日式等風格的技巧工法,反觀馬祖並未歷經這些時期,一脈承襲自福建閩東濱海因地制宜的建築形式,用大陸福杉做構架承重材料,並以當地黃色花崗岩或大陸青石堆疊外牆,從外觀上就可看出與台灣常見閩南式土墼磚或紅磚屋相異。住居型態、建材往往與職業密不可分,由於濱海多山的地形與居民靠海維生的捕魚生活方式,馬祖傳統建屋大多聚集在可讓漁船進出的「澳口」旁,沿著山坡等高線蓋出一間間單體式的花崗岩石屋。講到馬祖有「一村一澳口」的說法,就是指這些依山傍海的

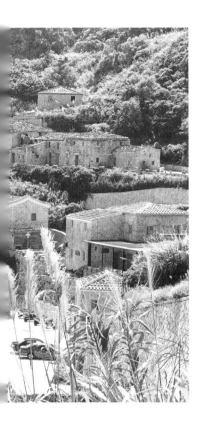

傳統聚落，其中頗負盛名、保存最完整的，便是北竿島的「芹壁聚落」。

　　站在距離村子幾百公尺外的環島北路上遠眺，芹壁村座落於北竿島的芹山與壁山之間，村內的建物沿著山坡的等高線背山面海興建，是個靠近澳口的小漁村，高低錯落的建築也有幾分九份山城的味道。這個偏遠漁村打從宋代就已有人居住，一直維持著自給自足的生活型態，直到民國四、五十年期間國軍進駐管制人口外移，在各個轉角的石頭牆上留下不少「精神標語」，提醒當時居民隨時警戒的重要，豈料物換星移，這些標語如今倒成了小三通陸客們的熱門合照取景點。

　　漁業興盛的芹壁村曾讓在地漁民累積了不少財富，為尋求更舒適的住居環境，六〇年代人口大量移居台灣，也歷

芹壁村在各個轉角的石頭牆上留下不少「精神標語」，
提醒當時居民隨時警戒的重要。

經七〇年代漁業沒落，僅剩漁民紛紛出走，芹壁老屋因禍得福未被開發改建，得以保留了距今四十年的完整漁村風貌，在海岸的山壁上錯落排列、層次分明。閒置老宅近幾年隨著觀光需求改為民宿，少數幾戶當地居民多為老人、小孩，炎熱午後還在街上走動的肯定是外來遊客，站在屋簷下乘涼之際，聽到一名導遊跟客人介紹：「這裡就是馬祖的愛琴海，這些石頭屋就像聖托里尼的白色小屋群。」雖然覺得這位導遊真是浪漫至極，但他也沒說錯，作為馬祖保留最完整的濱海聚落，這裡的確是個怎麼拍怎麼美的底片殺手級景點。

聚落內的房子普遍為一層樓半到兩層樓之獨棟式方正建築，可由屋頂造型區分為兩種較常見款式：若為「人」字形，表示屋頂有兩個坡供雨水洩落，為「二落水」形式，另一種常見的是有五個屋脊、四坡落水的「五脊四坡」式屋頂，非常適合馬祖的濱海氣候條件，此種屋頂形式源自福州一代的濱海洋行建築，由於番仔是當地對外國人的俗稱，因此這樣造型的屋頂在馬祖當地

被稱為「番仔搭」。屋頂瓦片間並未以灰泥黏著，彼此之間保有許多縫隙，透過這些瓦片間的隙縫產生自然的空氣對流，讓屋內溫度冬暖夏涼，沒有用黏著物固定的屋瓦，每塊瓦片上都要放上壓鎮的「壓瓦石」，避免強風將瓦片吹落，形成馬祖的傳統屋頂上一個很有趣的景象。此外，為了防堵海面強風，石頭屋的窗戶通常都不大，同時也可以達到防止海盜侵略的防禦功能。

石頭屋內部為木架構，這些杉木大多是漁船到福州販售漁獲後，順便從當地購買載運回來的福州杉木料，質材軟硬適中，紋理直易加工，以穿斗式木構架[1]擔負了房屋的結構功能。木架構

外的外牆大多以大陸青石或當地花崗岩石塊疊組而成，反而較無承重功能，但因可調節屋內溫度，且石牆渾厚可用以抵擋海盜外敵，是極適合當地環境與地理條件的建材。從石牆的堆疊方式也可以看出石頭屋的不同時代。早期物資匱乏石材不易取得，因此石塊不再多加鑿切直接拼組成牆，牆面看起來有許多不規則大小的石頭組成，稱為「亂

穿斗式構架[1]：中國古代木構建築的重要形式之一，其主要特徵是用較密集的柱子支撐上部的梁架，承托屋面椽子與望板的檁子直接放在柱頭上，柱頭之上不設大梁及疊置的梁架，只在柱間使用一些穿枋，以保證柱間的橫向聯繫。

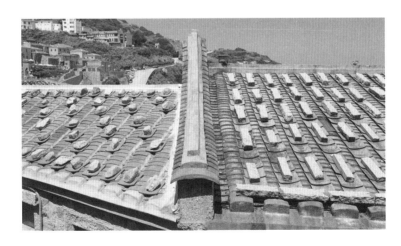

芹壁屋頂上常見規則排列的壓瓦石，避免強風將瓦片吹落，形成馬祖的傳統屋頂上一個有趣的景象。

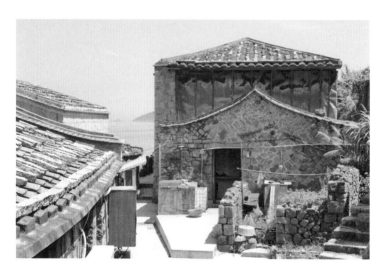

早期物資匱乏石材不易取得，因此石塊不再多加鑿切直接拼組成牆，牆面看起來有許多不規則大小的石頭組成，稱為「亂石砌」。

石砌」。爾後有較好的技術或是財力足夠的人家築屋，將石材先切割為固定大小的石磚後打磨修整，再以「人字型」或「工字型」方式疊砌，牆體不僅較美觀，結構上也更加穩固，其中又以人字型是最耗工之堆疊方式，在經濟能力良好的家族房屋外牆較為常見。

說到芹壁的有錢人家，眾人首推位於芹壁村 14 號這棟雄偉的石堡，當地俗稱「海盜屋」。老宅顧名思義就是由海盜所興建，故事的主角是民國二、三十年代北竿一名叫陳忠平的海盜。根據地方鄉談，此人原是北竿的好賭之徒，一次在躲賭債避風頭時，因緣際會加入了當時統帥南北竿的大海盜林義和麾下，備受倚重而擔任所謂救國軍團

的「北竿主任」，接受國民黨金錢與武器的資助，與親日派的海盜們抗衡。財大氣大的陳忠平在芹壁村裡十分威風，不僅要「維持鄉里秩序」，還要在海上跟未繳「免劫票」之商船「查稅」。二十多名手下每天按時上下班，儼然是海盜上班族，在地方上評價兩極。

海盜屋建築結構主要採用大陸運至的上好福杉木，並雇用大陸技巧高超的匠師跨海前來興建。石屋立面外牆嚴選品質精良的大陸青白石，兩側牆面則是使用當地馬祖花崗岩，以費工耗時的人字型工法堆砌，每塊石磚皆為人工鑿切後打磨，十分精細耗工，光是門框使用整塊的花崗岩就要十六個人才搬得動。海盜屋樓高兩層，屋頂採五脊四坡的洋

再訪老屋顏

樓形式，女兒牆外設有許多魚形落水口以排放雨水，且於正面兩側各有一隻石獅，雕工細緻造型可愛，據說是全馬祖唯一在屋頂上做了石獅的房子。

蓋了這棟豪宅，彷彿給陳家帶來一連串的惡咒。根據耆老所說，海盜屋才剛落成，親國民黨的陳忠平就被擁日派的海盜所殺並侵佔了此屋，雖然後來房子還是為其弟陳忠吉所收回，但過沒多久，民國三十八年（1949 年）國民黨便撤守大陸，國軍來到馬祖芹壁時，為了整肅端正民風，當眾處決了陳忠吉，讓當地居民大為驚恐。至此這棟芹壁豪宅便由國軍所接收，後曾改作學校、醫院等公務用途使用。現房屋正面牆上還留著「軍民一家 互敬互愛」八大字口號，成為海盜屋上屬於不同統治時代的印記。不過很可惜的是，這個芹壁村深具觀光潛力的地標建築，目前因為產權不明而未開放，我們這次前往也只能望門興嘆，想像豪宅內部的精美木構，以及傳說中的藏寶祕道了。

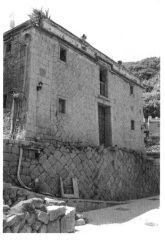

上／石獅與魚形落水口

下／海盜屋的石屋立面外牆嚴選品質精良的大陸青白石，兩側牆面則是使用當地馬祖花崗岩，以費工耗時的人字型工法堆砌。

old house data

芹壁聚落

· 建成年代：明清時期
· 原來用途：民居
· 值得欣賞的重點：閩東建築、石砌精神標語、番仔搭、壓瓦石屋頂、人字型石牆、海盜屋

刺鳥咖啡書店

▌軍管戰地改建　生命理念的實踐

國民黨政府撤退來台後，其東海部隊轉進金門、馬祖。作為與中共對峙的前線戰地，馬祖從民國四十五年起展開了維持三十多年的軍事管制期，原本純樸的漁村瞬變為軍事重地，人民的生活不僅要配合軍方的各項管控，甚至還要接受民防的訓練。「枕戈待旦」、「光復大陸」等激勵標語開始出現在戶外的各個轉角、牆壁上，伴隨著馬祖人的生活無處不見，隨時提醒著「軍民合作」的重要性。居民生活開始與戰地緊密結合，當時馬祖居民要配合宵禁與燈火管制等，可想當時在此生活是多麼不便，但許多商業型態也因軍人而衍生而出，房子上常看到一些如「理髮」、「冰果室」、「修補軍服」等招牌。

以軍事為優先的生活型態一直延續

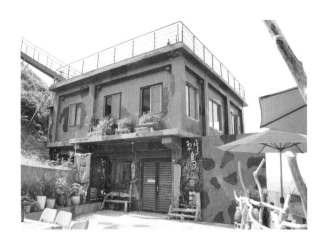

環海蓋在懸崖上的刺鳥咖啡是由軍事設施改建而成，牆上都還保留著原來的迷彩圖案。

們在此駐守的辛苦堅忍，品味酸甜苦辣等各種戰地風情。位於南竿島 12 據點的「刺鳥咖啡」就是由軍事設施改建而成的觀光休閒空間之一。

馬祖為了防禦而設置許多軍事據點，在海岸沿線的陡峭岩壁中鑿出坑道與房間，士兵們平常就是在岩石坑道內，從面向中國的偵查孔查探敵情，或架設大砲以進行操演。這些據點都是以編號名之，如 12 據點、55 據點等，但也有以駐守部隊名稱之的，像是大膽據點等。這些據點在國軍精簡化後荒置，轉交由縣府或國家公園管理處經營或委外，作為具觀光價值的特色點利用。

到民國八十一年，直到政府宣布終止長達三十多年的戰地政務。「連江縣政府」將當時特殊的戰地生活型態發展觀光，據統計馬祖列島共有大大小小兩百五十多座防空避難設施，號稱是「全世界坑道最密集的島嶼」，而這些坑道、碉堡、防空洞、據點等，透過官方的規劃包裝、改造，逐漸成為馬祖各個特色景點，來到這些地方便可體會軍人

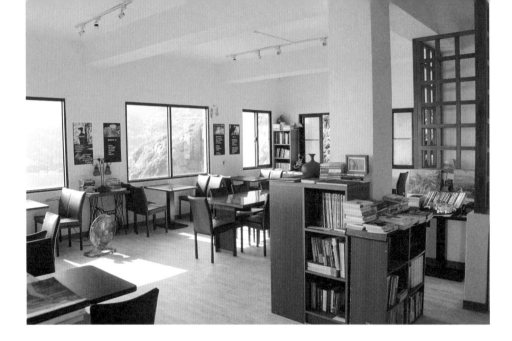

水泥碉堡內規劃為複合式書店，原先較封閉的外牆改裝成大面
玻璃窗，不論坐在哪個位子上都可倚窗欣賞馬祖的海岸風光。

　　這次我們前往的空間是原為 12 據點的刺鳥咖啡。馬祖地勢崎嶇，靠海的軍事據點皆位在陡峭山壁之中，從市區租了摩托車騎上山，看到一個迷彩的水泥拱門寫著「刺鳥咖啡」。將車停在無法再往前的草叢旁，還要往下再走一段階梯才會抵達。想到咖啡書店裡的器材與書籍都靠人力搬送進店裡，往下走是還好，但要再爬上陡梯就必須擁有良好的體力才有辦法應付，還沒見到面，已在心中對老闆產生敬佩之情。小路階梯一路往下，兩旁都是翠綠的當地原生植物，許多大鳳蝶飛舞在身邊，沒多久拐個小彎先是看到藍色的海，再下一層

階，外表包裹著綠色迷彩油漆的水泥建築乍然現身，抵達「刺鳥咖啡書店」。帶著圓框眼鏡，瘦瘦黑黑的老闆曹以雄大哥從底下的院子跟我們打招呼：「你們終於到啦！」

　　環海蓋在懸崖上的刺鳥咖啡從外觀看是一棟雙層式建築，一條後期加裝的鐵梯通往房子頂樓天台，圍上了鐵欄杆擺放幾張椅子，白晝在此觀賞海浪拍擊不規則的礁岩岸，夜晚享受無光害離島的滿天銀星。位於南竿最北端牛角聚落的刺鳥咖啡，往海上看去遠遠對面看得到的陸地就是北竿島或中國，晚上甚至還可看到中國風力發電站的燈光。

一樓院子原是士兵集合場，曹大哥擺放了許多盆栽與藝術家用當地漂流木和感受島內自然風情後製作的桌椅，柔和了水泥樓房的陽剛氣息，若不是牆上都還保留著原來的迷彩圖案，早忘卻這裡曾是氣氛蕭殺的軍事禁區。曹大哥雖然有點年紀，但從未讓年齡成為讓書店變得更好的阻力。書店裡汗牛充棟，藏書類型大多以哲學、藝術、文學類型為主，也有許多關於馬祖故鄉的叢書，都是老闆一箱一箱分批從山上搬下來。來馬祖幾天我們都住在這兒，發現每天出門回到刺鳥咖啡時都會發現些變化，有時是多了幾張桌椅，不然就是老闆將新採的花束插成盆栽，就連院子裡的漂流木傢俱也是我們抵達的前幾天才完成，這幾天我們還跟著曹大哥一起搬了許多木材要鋪設成步道，幾趟樓梯步行

上下已是氣喘如牛、汗如雨下，但曹大哥卻仍一派輕鬆，這個年紀竟有此驚人體力只能叫人佩服。

水泥碉堡內規劃為複合式書店與咖啡廳，原先較封閉的外牆部份改裝成大面玻璃窗，不論坐在哪個位子上都可倚窗欣賞馬祖的海岸風情，來這邊愜意閱讀的人不少，但點杯飲料靜候夕陽更是攝影玩家首選。一樓最內側另有一道書房隔間，步下兩三踏階，同樣充滿藏書的空間雖未點燈卻十分明亮，面海的橫條玻璃窗削減了大自然與建築之間的隔閡。窗前置放一張收納整齊茶具與書籍的大桌，曹大哥平時就在這裡閱讀、思考。觀向這面窗景，左側是岩壁，右邊是漁民出海捕魚的澳口，前方的懸崖偶有海鳥停歇。窗外海天聯景視野遼闊，近看打在懸壁上，隨波濤海水敲擊

 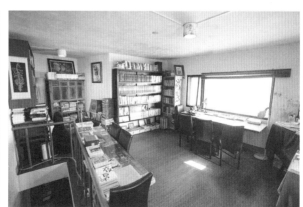

左／老闆親自修剪雜草　　　右／曹大哥書房

出晶瑩卻稍縱即逝的閃爍水珠，遠觀有漁船在水面上行進劃出白色的泡沫、抬頭還可遠望起飛航機駛入藍天消失成點，這絕對是只有店主才配擁有的最美麗無敵窗景。

書櫃旁還有一道窄長樓梯，底下便是以前的軍事坑道。坑道入口處的長桌以茶具排成了一條直線，詮釋的是「戰爭與和平」，以茶壺與茶杯作為和平的意象，而坑道則是馬祖戰時的代表性象徵。走入陰涼的坑道內，岩壁與地上都是地下溼氣所滲出的水滴，一路沿著

坑道掛了很多畫，也擺放了許多陶器。坑道到處都看得出當時人工挖鑿的痕跡，一面佩服人力竟可戰勝自然挖出這些坑道，一邊又想到就是這些坑道改變了馬祖居民的生活。邊走邊想的已來到坑道盡頭的空間。原本用來放置朝海面射擊的大砲的這個空間，現在牆壁上還保留了當時射擊任務的說明標語。水泥牆面故意做成波浪狀、空間內天花板上一圈圈本是尖刺形狀的水泥尖錐，都是為了達到隔音效果而設計。如今作為武器的高角砲已經移走，牆上掛了許多畫

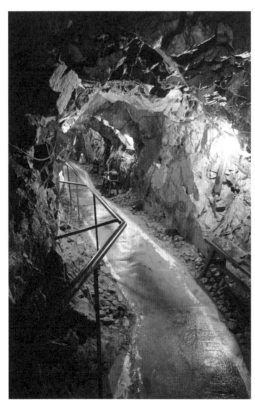

左／書櫃旁有一道窄長樓梯，底下便是以前的軍事坑道。

右／來到坑道盡頭的空間，水泥牆面特意做成波浪狀、天花板上一圈圈本是尖刺形狀的水泥尖錐，能有效達到隔音效果。

作，連原先繪製作為攻擊目標參考的環景方位圖，都著上顏色可愛了起來。沒想到，殺氣騰騰的大砲射口竟可變成浪漫海景窗；充滿緊張氣氛的大砲隔音室轉變為溫馨的小藝廊，反差不斷讓人連連驚奇。

曹老闆這輩子做過的事情很多，從縣議員、文化局長、台馬輪董事長等，也是北竿芹壁村修復計畫的推手之一。雖曾擁有這麼多頭銜他卻絲毫不擺架，與他對談毫無壓力。夏夜炎熱，他可在漆黑的院子裡，腳邊點起蚊香，桌上放上燭燈，袒胸與我們自在聊天，雖然認識沒幾日感覺卻一點都不生份。我們最後問為何取名「刺鳥咖啡」？老闆答道：「有本小說叫做《刺鳥》，講的是一種傳說中的鳥類，從離開巢穴內那刻起，就窮其一生尋找長滿荊棘的樹。當牠找到那棵樹時就會將胸膛往最長的那根荊棘刺去，並在臨死前用生命泣鳴

出世上最優美的聲音。這輩子做了這麼多的工作，而這間店就是自我價值的實踐，我生命最後一次的戰場，也是我最後的追求。」語畢，我們一陣靜默。真正被他這樣的決心感動，也終於了解曹大哥為何在整修這個地方時，可以不懼一切披荊斬棘，上山下海了。

對這間店的維護，老闆不先評估「應該可以」做，而是跟隨發自內心的「想要」做的聲音。一個人受意念驅使所產生的力量真的很強大，憑著這股力量加上來自各方的鼓勵協助，他希望將刺鳥咖啡書店營造成一個有如歐洲沙龍般毫無約束自由的對話空間，讓來這裡的人都可以得到啟發。曹大哥想用刺鳥咖啡證明，發展觀光並不是以新建築或場域去迎合走馬看花的群眾，而是以馬祖在地的特色延伸出獨自特殊的價值，吸引契合的人願意主動了解，才是讓離島觀光能夠持續經營下去的藥方。

old house data

刺鳥咖啡書店
書店、藝文、咖啡、民宿

- 連江縣南竿鄉復興村 222 號
- 0933-008125
- 建成年代：不詳
- 屋齡：約 60 年
- 原來用途：軍事據點
- 值得欣賞的重點：迷彩圖案牆壁、軍事坑道

文魚走馬

原 Taipei 吃書喝東西

拆遷倒數計時 充滿藝文能量的工業風老屋

步上重慶北路往建成圓環前行，沿途尚未改建的街屋立面，部分鋪著曾經光亮的溝面磚、幾棟以灰白洗石子包覆，相異的飾材有著雷同的設計，二樓外牆以四根西洋柱隔出三面窗格的建築形式，八十年前曾在這個區域大流行，但隨著台北快速發展拉高城市天際線，也漸被住商大廈取代。微暗的騎樓內，放眼望去許多店家早已歇業，低垂的鐵捲門上夾著新舊摻雜的郵件與廣告傳單。對比一旁馬路車輛呼嘯繁忙，日漸黯淡的騎樓彷彿被凝結封鎖的時光通道，稀落的幾位時空旅人穿梭在這條隧道裡各有目標，還營業著的老店都可能是他們的目的地。我們也是旅人，這站來到在這排老街屋中獨發光芒，並榮獲2015年台北老屋新生銀獎的複合性功能空間——「文魚走馬｜原 Taipei 吃書喝東西」。

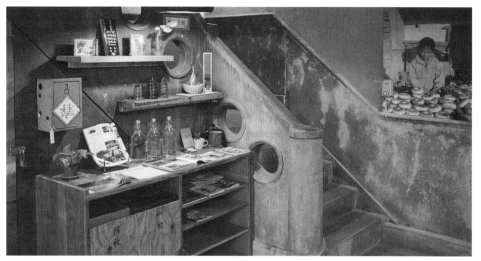

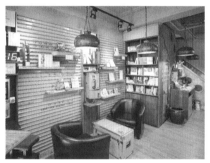

上／灰色磨石子樓梯踏階、牆上順著樓梯而作的美麗線腳、圍欄處挖的圓孔，都是在八十年前充滿現代感的風格設計。

是培養創意人才的好地方，因此鎖定在這區域尋找合適的辦公室地點。選址於此沒有太多的猶豫，當林小姐看見牆角那座樓梯便深深著迷，立刻決定承租此宅，雖然笑著說是衝動，但看得出其實她並不後悔。

觀覽團隊為空間留存的建築細節，不難理解老屋為何使人一見鍾情，灰色磨石子樓梯厚實的踏階、朱紅色樓梯扶手、牆上順著樓梯斜率而作的美麗線腳、圍欄處挖的幾個圓孔，與牆上的半圓形室內半柱，及噴砂質感的天花板與圓形線腳燈座等，都是在八十年前充滿現代感的風格設計，至今仍是屋內裝潢上吸睛的焦點。

先前數度造訪，雖同樣鍾愛一樓的磨石子梯，卻也從木扶手注意到二、

　「文魚走馬」是由品牌美學創意家林文魚領軍的設計團隊，目前進駐在這棟因地址數字而被暱稱為 212 的八十多年老街屋。團隊將一、二樓規劃為「原 Taipei 吃書喝東西」。

　長年熱鬧的大稻埕迪化街，始終給人聚集眾多原物料行業的形象，像是乾貨、藥材、布料、茶葉、乃至五金、雜貨等，團隊很中意這股帶動台北經濟發展的基礎民生產業強大能量，覺得這

三樓間樓梯異材質無違和的結合，見我們對於樓梯盡頭感到好奇，林小姐便從垂直的動線來導覽這棟房子。離開厚實的磨石子踏階，瞬間踏上年歲已高的老木梯，三樓走道旁木製扶手欄杆隨白蟻蛀蝕少了幾根，不強加還原，僅在最前頭以鐵件維持強度，保有老建築應有的時間感。平常不對外開放的辦公區域佈局緊湊，原屋主孩子的房間位置，現作為團隊的會議室，搬離時屋主特意叮囑工班將檜木建構的房間逐一列編拆解，待移往新居所重新組裝，珍惜昂貴木料自是其一，但更多的是延續老家情感的意涵。這裡的屋頂與許多老屋一樣是木桁[1]架構，一方面不想遮蔽老屋的屋頂結構，

也不願為了挑高空間卻捨棄天花板的隔熱效果，最後他們在部分採用透明材質的壓克力板來露出屋頂，其他的部分則採用環保不含石綿的夾板作為天花板材料，也是一個兩全其美的好辦法。

重返二樓，視野再度寬闊，眼前注意到牆面延伸至地板留下的幾道舊隔間痕跡，一組組桌椅隨著講座、集會等用途時有異動，前端的三開窗與後側天井自然的灑落垂直水平室外光，即便不開燈也可用一下午的時間感受光影變化。

木桁[1]：以木材搭建成能負荷大面積的方形或三角形構架，作為能支撐的牆體，並於構架間填入黏土、石塊或磚頭來加固。

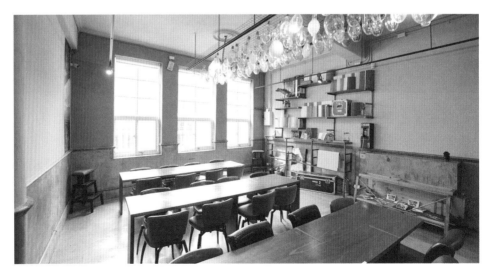

二樓的三開窗設計讓視野變得寬闊，一組組桌椅隨著講座、集會等用途時有異動。

「詩覓箱」是舊投幣式公用電話內部的集
錢盒改造而成，每個鐵箱都繫上一段詩句，
底下的扣環以小鎖頭鎖住。

　　另一項引人注目的是釘掛牆上一列
列方格，細看每個鐵箱都繫上一段團隊
所挑選的詩句，底下的扣環以小鎖頭鎖
住，顧客可從中選擇喜歡的箱子，將心
意置放其中後上鎖。這把獨一無二的鑰
匙交由店員保管，直到收件者出現，再
從鑰匙上的詩句找到對應的鐵箱，開啟
領略寄物者欲傳遞的訊息。由於尋覓箱
子的過程是透過詩句，因此團隊將這些
金屬箱子取了一個浪漫的名字叫做「詩
覓箱」，也是店中可與顧客互動的裝置
之一。不說不知道，這四十五個箱子其
實都是舊投幣式公用電話內部的集錢

盒改造而成。說到公用電話，腦中突然
浮現小時候畢業旅行到目的地第一件
事，就是掏零錢打公用電話回家報平安
的畫面，台灣街上原本經常看到的公用
電話，因為手機的普及而漸漸被淘汰，
曾安裝電話的牆上，現在只剩下一塊沒
被灰塵污染的方形輪廓與牆中竄出來
的半截電線。

　　常聽到整修老屋的時候必須「清
出」很多東西，但重視環保與綠設計的
團隊則以不破壞原屋結構為最基本原
則，試圖將屋內可用素材盡數保留，深
信不浪費就是環保的第一步。在一樓我

上／早年各級學校常見的大同風扇分段旋轉開關，搖身一變成為吧台座位區可自行調整的閱讀燈。

下／二樓後側天井自然的灑落垂直水平室外光，可靜靜感受光影變化。

們看到退役的鐵捲門片，除鏽重新上漆後，貼附在側牆滿佈壁癌的壁面上作為美化，重重的鐵捲門柱則搖身一變成了大門門把。以「台灣近代工業風」為主題的店裡，隨處可見原來只出現在工廠的料件或機器改造而成的傢俱，例如以電鑽車床做桌腳的單人桌、水泥攪拌器變成花盆、漁船上捕小管的燈具也成了室內光源，但最熟悉的還是早年各級學校常見的大同風扇分段旋轉開關，搖身一變成為吧台座位區賓客可自行調整的閱讀燈，這些都不是從國外引進或購買自商家的新品，全是從回收場中一堆一堆找尋，運用巧思加以再利用，不但展現工作室創意並且獨具風格，更重要的是符合了團隊不隨意拋棄的環保理念。在回收場收購被都市遺棄淘汰的舊物件作為材料，一方面是回收再利用的綠設計，將錢花在改造上的人力資源，而不是再購買更多「完成品」製造更多未來的垃圾；另一方面這些料材也是呈現台灣近代民生工業的一環。店內二樓的天井空間也以許多新舊對比的照片，展示了團隊整修老屋的過程，與將新創意附加在舊物件上的再生環保觀念。

　　除了讓客人置放情意的詩覓箱，櫃檯一側也擺設有如模擬月老廟抽籤、笅

杯的互動裝置呼應附近的城隍廟宇習俗，但最令人感觸的，莫過於大門入口旁牆上掛了兩組富有意涵的數字裝置，一組以電子計數看板方式呈現，倘若來訪者認同團隊理念與努力，按下旁邊的按鈕，電子看板上的數字便會隨之增加；另一組數字則代表這棟老屋面對都更拆除日的倒數計時，我們到訪這天，距離老屋生命結束還剩下我們到訪這天，距離老屋生命結束還剩下 587 日。花了這麼多努力的空間卻只能使用三年，聽來不只令人驚訝還讓人有點難

過，但團隊卻是抱很正面的態度面對著。其實進駐之前眾人就已經知道這房子三年後會被拆除，我們問她為什麼？「就是單純喜歡這個空間和周邊的環境，今天若我沒做這件事的話，你們連問我這句話的機會都沒有。」她語氣輕鬆眼神卻堅定的回答我們，出自於責任感的簡短回答。

文魚走馬用內部裝潢呈現台灣輕工業的歷程，也用老屋生命的倒數經驗著城市風貌的變化歷程，隨著每日倒數計時數字的減少，認同文魚走馬理念的那組數字正快速的增加著，八十多年的老屋生命長度雖已被都市計畫匡限，然而團隊用創意與熱情說出來的故事與產出的經驗能量，卻是無限並延續的。

大門入口旁牆上掛了兩組數字裝置，一組以電子計數看板呈現訪客對團隊理念的認同；另一組數字則代表這棟老屋面對都更拆除日的倒數計時。

old house data

文魚走馬｜原 Taipei 吃書喝東西
咖啡、書店、工作室

- 台北市大同區重慶北路二段 12 號
- 02-25555705 ｜ 09:00 - 18:00 （週日、一休）
- 建成年代：約 1930 年代
- 屋齡：約 80 幾年
- 原來用途：民居
- 值得欣賞的重點：磨石子梯、天井、詩覓箱、工廠料件或機器改造的傢俱

瓦豆・光田

用光影與百年老屋對話　守護往昔祖孫時光

匆匆行經延平北路多次，對於當地的印象始終不離被廣告招牌覆蓋的老街屋，想起台南舊街區建築立面修復成效，就不免期待這區能還原舊貌。幾次路過，總稍加留意對街弧面轉角建築上的裝修細節，兩側對稱的八角窗與圓窗、三樓小巧的弧形露台與頂樓欄杆的線條分割，皆是廣告招牌難以掩蓋的典雅。這日再度來到一樓的第一唱片行，與店主小玲姐閒聊之際，提到街上一間由老牙醫診所改造而成的工作室，建築同樣具悠久歷史，改造後卻不失質樸，特別推薦我們前往感受空間氛圍。

　　繞著弧形騎樓走，穿越肉鬆店與蔘藥號逸散出的濃郁香氣，前方佛俱店與糕餅鋪間夾著一道小門通往樓上燈光設計工作室。這棟位於延平北路上的老建築，興建於明治四十三年前後（1910年），二樓前身為李錫麟醫師執業的民新齒科醫院，2005 年隨李醫師過世後就此閒置，身為外孫的江佶洋與外公

檯面上一幅舊照與老花眼鏡形塑出李錫麟
醫師容貌。

情感甚深，重回此地見其畢生心血任其
荒廢深感遺憾，為了找回屬於外公的回
憶，決定著手整修。

　　緩緩步上陡峭木梯，樓梯的盡頭擺
放一塊斑駁的「民新齒科醫院」舊招牌
襯著木製醫藥櫃，鮮明的齒科形象正是
佶洋希望傳達的概念：「修復這個空間
不為別的，純粹為了向外公表達感謝之
意，也希望每個到訪的人都能先看到阿
公的精神。」檯面上一幅舊照與老花眼
鏡形塑出李醫師容貌，佶洋隨手開啟藥

櫃抽屜，一件件令孩童聞風喪膽的拔牙
鉗頓時勾起在場數人不同的治齒經驗。
空間目前由「瓦豆 WE DO GROUP」
這個以光為創作媒材的工作團隊進駐，
身為燈光設計師的佶洋妥善留存外公
留下的舊物，透過光的延伸串起回憶，
更可從樓梯旁漱口盆改造而成的燈具，
看出祖孫兩代間的情感連結。

　　佶洋與我們坐在廚房前的長桌聊起
老屋改造的歷程，他提到：「當初再
次踏足，屋況已大不如前，氧化的牆
面與鬆動的地板造成安全性疑慮，更有
人建議拆除重建更為省力。持續三個半
月改造，拆除樓板、閣樓，又歷經整修
時磚瓦崩落、橫樑斷裂，才逐漸修出雛

形。」環顧四周，室內唯一一盞由舊樑改造而成的吊燈，交織有關閣樓的往事，在尚無自來水的年代，為了讓牙科機器正常運轉，老醫師必須每天打水上閣樓水缸，那沉甸甸的陶缸也是相當珍貴的物件。而今拆除舊閣樓迎入更多自然光，略有不足才點亮吊燈，精算過的照度均勻灑落長桌，結合茶水間與會議室功能。言談間佶洋轉身準備泡咖啡的熱水，我們則發現層架上一段裹著石灰的陶瓦製排水管，原來廚房邊上不加綴飾的牆面並非原貌，此處曾因鄰居裝修施工造成牆面毀損，屋外開闊的天井也在一次次左鄰右舍加蓋外推逐被填滿，失去了採光與透氣功能，索性築起一道新的牆，用熟悉的燈光設計專業來補足失去的採光機能，留下的部分排水管則是老診所演進的一段過程。

磚牆上可抽動的幾塊磚為早年建築業的智慧，因為興建年代尚無鷹架，藉抽取磚塊產生孔洞放置木板便於施工者踩踏。

聊著聊著，佶洋起身泡起手沖咖啡，伴著濃郁咖啡香，佶洋笑著說：「常有人以為這裡是咖啡店，電話訂位與突然登門的訪客還真不少！」或許瓦豆的「豆」字令人聯想到咖啡豆，其實名稱典故由來已久。中國最早的一部解釋詞義的書籍《爾雅・釋器》中提到：「瓦豆，謂之登。」說明了燈的形制最早是從豆演變而來，團隊也期待與街坊鄰里或夥伴分享光與空間的概念，引述電影《夢想成真》（Field of Dreams）之名，他們相信只要持續不斷灌溉埋藏在心中的夢想，夢想終有發芽茁壯的一天，又因他們是以光為媒材的創作團隊，進行光與空間的對話除了是工作也是理念，便將這個空間命名為「光田」。談話間，佶洋再次提起那塊老招牌，跟我們說到某個尋常的午後，一名老先生默默不語的登上樓梯，駐足許久，望著那塊最大的橫式招牌說：「這些招牌都是我畫的」，歇業許久的老師傅因為念舊前來關心，終其一生為人繪製招牌、匾額，卻不曾留下任何一幅，見到自己的作品被如此善待，又得知佶洋與老醫師的祖孫關係後相當欣慰，卸除心中原有的戒備，點上香菸一聊便是一下午。

談起祖孫倆的深厚感情，也是鼓舞佶洋修復診所的動力。在聯考制度彷彿成為年輕人唯一出路的年代裡，成績不

再訪老屋顏

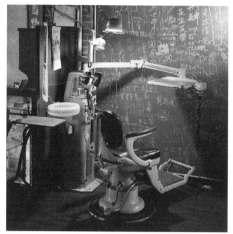

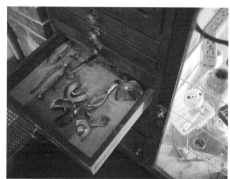

左右上／身為燈光設計師的佶洋妥善留存外公留下的舊物，透過光的延伸串起回憶。

右下／隨手開啟藥櫃抽屜，一件件令孩童聞風喪膽的拔牙鉗頓時勾起在場數人不同的治齒經驗。

如家族同輩出色的他一直備受長輩憂心，唯有外公發覺他外向、擅交際的人格特質，獨排眾議默默給予支持。還記得外公給的第一支菸，兩人在陽台上慶祝成年，情景猶如《戀戀風塵》中爺孫倆平淡而真切的情感流動。八〇年代國片中，時以細膩緩慢的節奏描繪出老紳士的生活，誠如老醫師與友人相處的情景。外公八十多歲時雖已不再執業，但診所還是每日開張，為的就是迎接四位同歲數的小學同學。老人家每日一早便如例行公事般到診所報到，踩著穩健的步伐登上木梯，他們一起在這裡聽著收音機泡茶閒談。午間，一同相邀外出用餐，並在飽餐後重返診所吹著電扇來場午覺，等眾人皆醒後繼續泡壺好茶迎接一下午的恢意。窗外微光悄悄隨著時鐘上的轉動而位移，五點一到，趕在天黑前眾人像打卡下班似的紛紛離去，如此日復一日，這間專為老朋友看牙的診所，似乎更像是長輩們敘舊閒聊的廟口老榕樹。

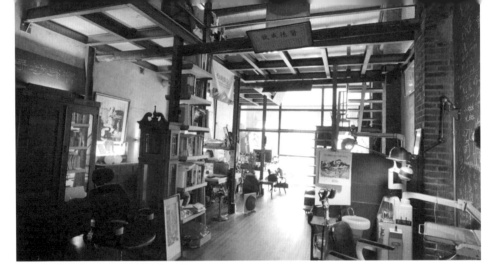

上／二十坪的小空間雖然不大，但從中央屋脊到地板完成面有五米六的挑高尺度，已是現今台北市少有的舒適工作環境。

下／頭頂上一根根木樑建材，早年歷經泡水、陰乾、浸泡煤油等繁複工序製成，著實挺過上百年光陰。

　　二十坪的小空間雖然不大，供五人團隊使用已綽綽有餘，從中央屋脊到地板完成面有五米六的挑高尺度，是現今台北市少有的舒適工作環境，因為並非開放型營業場所，不需在地坪效益上錙銖必較，坐擁寬敞的中央走道，二樓明亮處保留了一個屬於外公的位置，擺上舊有的診療桌、醫師椅與一樓佶洋的工作桌遙遙相望，彷彿老醫師天天看顧著大家，從未離開。沿踏階拾級而上，數列厚實磚柱嵌於牆身，整修時佶洋發現磚牆上幾塊磚可抽動，抽出的孔洞曾被懷疑用來偷藏金銀財寶，但其實是因為興建年代尚無鷹架，藉抽取磚塊產生孔洞放置木板便於施工者踩踏，若無修繕也無法了解這種早年建築業的智慧。既然處處留下回憶，空間整修上自然盡可能活用與保留老物件，頭頂上一根根色澤不均的木樑雖然略遭白蟻侵蝕，卻是早年歷經泡水、陰乾、浸泡煤油等繁複工序製成的建材，著實挺過上百年光陰怎可輕易卸換，物盡其用也是對空間的尊重。

　　望著對街騎樓川流的人潮，偶有幾位駐足觀望，除了留影的遊客，老在地人也時常放慢腳步搜尋往日榮景。為人謙和的老醫師與鄰里間關係融洽，即便過世後老診所閒置多時，平日裡行經於

此仍會稍加留意。瓦豆光田整修初期，熱心鄰居因為與佶洋不熟識，誤以為房子已經易主急忙忙向江媽媽關切，深怕這個親切的地方就此消失。同樣的，不少曾因牙痛在這間診所內留下「刻骨銘心」記憶的老病患，隨著大門重啟再度登門造訪，或許夾雜著幾分好奇也略帶疑惑，不知這個從他們人生中消失許久的牙醫診所將以何種面貌重現？延平北路上同期興建的雙層建築，重建、增建的不知已過幾輪，倘若三年前診所並非整修，而是拆除重建或許也不會引起太大關注，只讓少數人感嘆時光的無情。誠如佶洋所言，拆除重建省錢又省時，但大型機具也將徹底吞噬那段回憶，整修後雖非規劃為老屋商業空間對外營業，不過像他這樣能在充滿回憶的老地方工作真的相當幸福。

二樓明亮處保留了一個屬於外公的位置，擺上舊有的診療桌、醫師椅與一樓佶洋的工作桌遙遙相望。

old house data

瓦豆・光田
藝術、燈光設計、工作室

- 台北市大同區延平北路二段 169 號 2 樓
- 02-25538875
- 建成年代：約明治四十三年（約 1910 年）
- 屋齡：約 107 年
- 原來用途：民新齒科醫院
- 值得欣賞的重點：手繪牙科醫院招牌、醫療文物、阿公留下的老傢俱

萬華林宅

三〇年代艋舺最高洋樓　古蹟活化飄咖啡香

對於喜歡品嚐咖啡的老屋愛好者來說，繼先前知名連鎖咖啡店進駐人稱大稻埕「鳳梨王」的葉金塗古宅後又多了新的選擇——位於萬華建築年代相近，充分展現清水磚造與洗石子、磨石子等裝修工藝的早年豪宅「萬華林宅」。

萬華舊稱艋舺，俗諺中「一府、二鹿、三艋舺」見證了當年港口城市繁盛的商貿情景。艋舺，意指原住民的獨木舟，早年居住在台北的凱達格蘭族以一種唸作 ManKa 的獨木舟通行，沿著新店溪、大漢溪往來於山林及平地間，與漢人交易茶葉、蕃薯等作物，漢人遷入後時常見其獨木舟群聚，便以此譯音作為地名使用。日治時期，因艋舺的閩南語發音與佛典中「萬華」（Banka）之日語發音相似，且當地注重商業貿易，亦可就字面解讀為「萬」年均可繁「華」之意，「艋舺」就此易名為「萬華」。

相較於商辦、百貨業林立的中山、

有別於兩側直接裸露清水磚牆，正面貼附淺粉色磁磚，從光澤度可看出早年精良燒製技術，成就出難以取代的裝修材。

信義區，街上還留有許多老屋的萬華至今仍保有較為緩慢的生活步調，除了香火鼎盛的艋舺龍山寺與周邊小吃商家，多數人對於萬華的印象還是停留在早年的娛樂產業與沒落的街道，縱然境內老房子超過七成，被戲稱為「最老行政區」，但除了民國六、七〇年代大量產出的公寓式建築，還包含更多深具歷史、藝術性的經典建築。前往參觀林宅的這天雨不停歇，我們搭乘公車而來，意外發現公車站牌上的路線圖就是一

條附近重要文化景點觀賞路線：日治初期台灣最早興建學校之一的「老松國小」、歷經清代、日治時期混合著閩式及仿巴洛克式風格的「剝皮寮歷史街區」、灰色洗石子轉角建築，立面泥塑裝飾與仁安醫院齊名的「朝北醫院」，亦或興建於 1920、30 年代，位於漢口街尾，外牆貼附溝面磚的連續店屋，建築上皆保存著舊時代的裝修印記。

下車後徒步走走停停間雨勢也漸趨緩，往當日導覽的集合點的路上，也順便觀察周遭環境與老照片上的差異。若像看電影一樣將重溯時光的速度快轉幾倍，便會發現房屋街景快速替換，而唯一不變的就只有這獨棟的「萬華林宅」。這座外型宛如縮小版紐約熨斗大

廈（Flatiron Building）的清水磚建築落成於昭和十年（1935 年），位處艋舺大道與西園路口，呈不規則狀規劃的基地並非追求新穎，而是爲了配合日治時期都市計畫避免未來道路可能貫穿房屋所設計，雖然如今被興建中的大樓包圍，但那時四層樓建築已屬當地最高的建物，故被鄰里間暱稱爲「四棧樓仔」。

現今許多人來到林宅總立即被濃濃的咖啡香氣吸引入內，但身爲林家子孫的導覽大姐帶著我們先前往對街欣賞外觀。一行人邊走邊望，有人覺得林宅好似一塊切片的起司蛋糕，但生性浪漫的林大姐則覺得像是航行在海上的鐵達尼號。從立面上來看其實四向皆具有通行功能，而正向立面最爲雅緻，有別於兩側直接裸露清水磚牆，正面貼附淺粉色磁磚，雖然修復時精心挑選相似色磁磚，但從光澤度亦可看出早年精良燒製技術，成就出難以取代的裝修材。大姐認爲至今依舊亮澤的磁磚相當珍貴，但外牆上的洗石子同樣是林宅十分重要的建築元素，從三樓看下來，用來點綴的翻模印花勳章飾，其次是各樓層的欄杆與窗楣，樓層越高精緻度相對提升。

林宅使用了臺灣煉瓦株式會社所生產的一級紅磚，也就是表面上印有「TR」字樣的 TR 磚，雖然從外牆上不易察覺，卻是幾十年前高品質建材的

各層樓外牆設計造型多變：二樓為柳葉狀欄杆搭配暗紅色長窗、三樓勾勒出菱形圖騰搭配圓拱窗、四樓女兒牆則是簡潔的直線排列。

保證。仔細觀察，各層樓外牆設計皆在統一中求變化，有別於現今建築的制式化，以水泥、洗石子構成的鏤空欄杆圖形不盡相同：二樓爲抽象的柳葉狀欄杆搭配暗紅色長窗、三樓勾勒出菱形圖騰搭配圓拱窗、四樓女兒牆則是簡潔的直線排列，彷彿透過不同造型的窗口向外看，街道風情亦能隨之變化。當走進騎樓時，白日裡屋內透出溫暖的光線，咖啡業者進駐後以燈光色調爲空間進行改造，招牌設置上考量整體性以霧面黑色製作，爲避免造成木門再度毀損增設玻璃門，形成新舊結合的意象。

說到這就不免提到林宅家族史。第

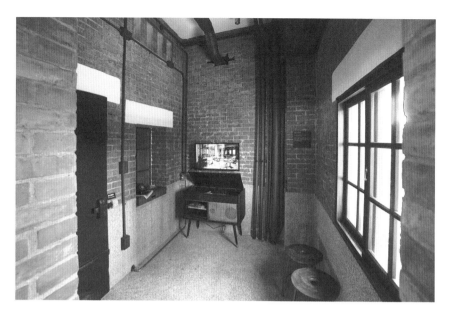

由原廚房改造而成的「老宅映像室」，擺放著一台電視機，輪播著
林宅老屋的建築背景、裝修過程，與萬華一帶發展史影片。

一代林細保育有四子：林紅麻、林惡水、林遍金與林金水，林家早年家境清苦，四兄弟原定居於後菜園（今中興橋地段），但每逢大雨及颱風，淡水河暴漲後房屋屢屢淹水，促使眾人發願興建大宅。爾後由於林惡水於西門町開設蔬果進出口批發商行，林家兄弟們協力經營奠定經濟基礎，興建林宅時進出口生意已相當穩定。宅邸除了自住，也必須考量到生意需求，為達盡善盡美，建造時由身為專業土水匠師的大房林紅麻與師傅協力設計、監造，因此結構紮實且細部裝飾皆不難看出格外費心。

導覽接著來到了室內，現在咖啡店面的一樓原本作為蔬菜倉庫與客廳、飯廳等功能，寬敞的營業空間先前曾因分租給房客而變得陰暗髒亂不堪，在咖啡業者進駐後為了維護完整性，審慎評估消防與管線配置，在最低影響下燈光與管線以懸吊式施作，部分空間選擇穿牆取磚配管，展現了守護一座老宅更應該珍惜每一個細節角落的用心。正當我們走向串連各樓層的弧形樓梯時，前方幾位駐足留影的日本遊客已用行動讚賞著樓梯的華美，不僅朱紅色磨石子踏階像是迎賓的紅地毯，鏤空的樓梯扶手也呼應著陽台欄杆的設計風格，廣受遊客好評。

走到一樓後方現爲咖啡店的露天座位區，最早在宅第落成時是有造景與水池養魚的後院，但在二次大戰期間林家爲飼養豬隻作爲戰備食物而將水池塡平，到了戰後因家族人口衆多又改建爲平房供家人住宿，較近期則是租給商家店面，直到古蹟整修時才新建圍牆並將這些平房拆除。導覽大姐介紹著這小小十坪空間在功能利用上的轉變，我們聽來就有如一部微型台灣近代發展紀錄。

導覽一邊提醒我們磨石樓梯的陡滑，一邊領著大家往上走到林宅二樓。二樓原爲家族二房與四房的居住空間，宅中設置的樓梯像是一把尺，公平地爲各房劃出居所範圍，而今打通隔間後只能從地板上遺留的痕跡推斷格局。角落裡一處由原廚房改造而成的「老宅映像室」吸引著我們目光，兩三張板凳、一台輪播著建築背景、裝修過程，與萬華一帶發展史影片的電視機，展示間不具客座功能但必須定時巡視維護，看似不具經濟效益，卻是承租業者對於老宅的責任，試想歷史的韻味未嘗不是替咖啡增添幾分香醇氣息？

步向後方走道，兩側陽台上用來蓄水的水槽在尚無自來水的年代裡格外重要，家中民生用水皆仰賴一樓後方地下水，再以垂吊方式上樓，爲了減少提水次數，珍惜水資源的觀念自然落實於生活中。同行的幾位年長女士不禁討論

平時不對外開放的三樓被規劃成「林家文物展示區」，陳列的展品從木門、刺繡到時鐘、提籃，每一件都是家族的回憶。

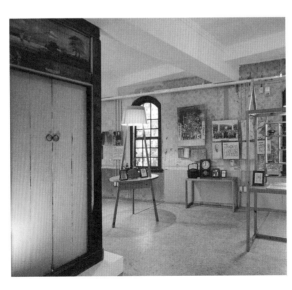

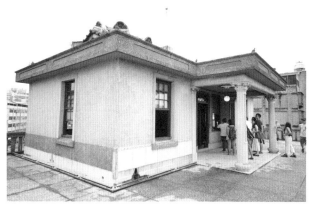

公媽廳簷廊下的四根柱子,內側為仿羅馬柯林斯式柱頭的方形壁柱,外側則是結合中式柱礎、西式柱頭及日式洗石子工法的圓柱,立體裝飾毫不遜色。

起:「早年鄉里間從屋外看林宅壯麗雄偉,肯定認為內部極盡豪奢,如今從取水就可看出大宅院也有其不便,幾十年後的我們生活如此便利,何嘗不是天天住在豪宅裡呢?」

平時不對外開放的三、四樓原本是大房、三房的住所與公媽廳,在林氏宗親會規劃下作為「林家文物展示區」使用,我們能夠趕在最後一梯次報名參觀實在相當幸運。三樓大廳內陳列的展品從木門、刺繡到時鐘、提籃,每一件都是家族的回憶,林大姐特別向大夥兒介紹拱窗上一幅幅舊照,從色彩與清晰度不難看出跨越不同的年代,全家族為了特展紛紛翻箱倒櫃找尋,這些照片令林大姐憶起兒時情景,卻讓我們感嘆幾十年來的都市風貌變遷,當年可遠眺總統府的廣闊美景已不復見。

洋樓中最具藝術性的四樓公媽廳與一至三樓的洋式風格不同,採傳統三開間正廳搭配入母屋式[1]黑瓦屋頂,從遠處看像是一座佇立在高山上的小廟。對於傳統大家族來說,公媽廳除了祭祀祖先,也是凝聚情感與商討大事的地方,裝修上時常賦予吉祥的象徵。林宅在規劃公媽廳時特別考量風水,改採坐西朝東祈求人丁興旺,形成與主體建築坐北朝南方位相異的特殊景象。正廳裡,由磨石子構成的牆面與地板色彩樸素,呼應著檜木天花板的沉穩色調,用來懸吊宮燈的樑木兩側螃蟹木雕則是集眾

入母屋式[1]:即傳統建築常見之歇山式屋頂,屋頂上有正脊外,兩側各有兩條垂脊及斜脊;前後為完整連續的屋面,左右屋面由山牆部延伸而出。

左／側牆上銅條磨石子壁畫堪稱技巧極純熟的藝術作品，一側是彩菊、孔雀對應著另一面的白鷺與蓮花，線條與構圖宛如卷上水墨。

右／而天生具備萬里歸鄉能力的鴿子，時刻提醒後世子女家與團結的重要性，也是林家一同撐起家族的精神象徵。

多意涵於一身的建築裝飾，從行走的姿態期盼縱橫商場、以嘴裡吐出的泡泡象徵財源滾滾，更藉滿滿蟹卵代表多子多孫，也可藉此看出工匠的巧奪天工。

走出廳外，側牆上銅條磨石子壁畫堪稱技巧極純熟的藝術作品，一側是彩菊、孔雀對應著另一面的白鷺與蓮花，線條與構圖宛如卷上水墨，雖難究原意，仍可將幾個元素對應古詩詞推測出「富貴」、「清白」等教育子孫的意涵。此外，立體的裝飾毫不遜色，簷廊下四根柱子，內側為對稱仿羅馬柯林斯式柱頭的方形壁柱，外側則是結合中式柱礎、西式柱頭及日式洗石子工法的圓柱，每根柱上頭都有形似鴿子的泥塑雕飾。據導覽大姐說，這些惟妙惟肖的鴿子造型是用來避免其他鳥類在這裡築巢，除此之外，在風水上還具有綿延子孫的意涵，而天生具備萬里歸鄉能力的鴿子，時刻提醒後世子女家與團結的重要性，也是林家一同撐起家族的精神象徵。

參觀過程中我們感受到在場諸位林家人的熱情，不論是哪一房的子孫皆以家族為榮，透過政府補助，集眾人之力修繕家宅讓原本就相當融洽的林家更

萬華林宅的一、二樓出租給咖啡業者，並將租金編列成維護古厝的基金，
這樣結合展示與消費性的歷史空間，是一件多方受惠的老屋使用案例。

爲緊密，或許這也滿足了先人與建家宅希望能代代相傳、家族團結的期盼。歷經風霜的老宅能夠重現風華除了考驗修復團隊的專業，後續的營運也是一大課題，爲此林家人選擇將一、二樓出租，並將租金編列成維護古厝的基金，讓租用者幫忙照料屋況，而咖啡業者亦可在充滿歷史氛圍的環境中打造出另一座經典門市，這樣結合展示與消費性的歷史空間雖非首例，卻是讓一般民眾容易親近的方式，是一件多方受惠的老屋使用案例。

old house data

萬華林宅
咖啡、文物展示

- 台北市萬華區西園路一段 306 巷 24 號
- 建成年代：昭和十年（1935 年）
- 屋齡：82 年
- 原來用途：民居、倉庫、商店
- 值得欣賞的重點：入母屋式黑瓦屋頂、清水紅磚外牆、鏤空欄杆圖形、磨石子樓梯、螃蟹木雕、銅條磨石子壁畫、立柱裝飾

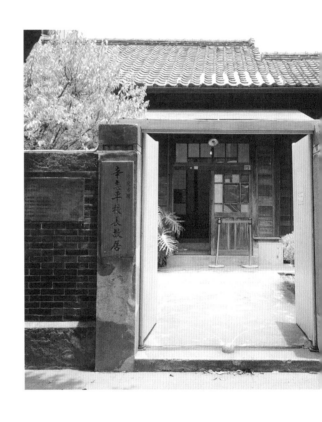

辛志平與李克承故居

日治時期地方重要仕紳故居 活化空間讓老屋自己說故事

自古以來醫生與教師倍受世人景仰，除了其專業知識，也時常參與地方事務，藉由醫療、教育以至於社會運動來促進國家進步。刻板印象中認為這兩個職業不僅名聲好也高收入，似乎較常民更懂得生活，從飲食、衣著到住居環境都相對講究，近年來不論戲劇、電影總喜歡以此為題取景拍攝。2014 年，新竹市第一個古蹟委外經營案「新竹市市定古蹟李克承博士故居及辛志平校長故居營運移轉案」令兩處名人故居重獲新生，也成為民眾得以近距離體驗懷舊氣息的空間。

▌五育校長，辛志平故居

位於補習大樓林立的東門街上，一座由紅磚圍牆與綠意植栽環繞的日式建築顯得格外特殊。早些年尚未進行修復，閒置的老宅彷彿與街道上匆忙的節奏徹底脫節，不得其門而入之下，成為學生口中「神祕的老屋」。

這座建築是日治時期新竹中學校的附屬長官宿舍，目前並無文獻記載確切興建年代，但根據新竹中學校建校沿革推算，約略建於大正十一年（1922年），與新竹中學校建校時同時興建，雖然中學校後來遷往十八尖山下，原校

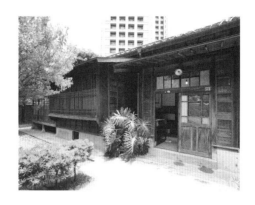

地提供新竹女中使用，但校長宿舍並未隨之遷移。生活機能完善的建築中先後入住六任日治時期中學校長，二戰結束後以辛校長使用四十年為期最久，故稱為「辛志平校長故居」。

圍牆上兩處入口如同兩扇不同時代的觀景窗，從緊鄰停車場的入口可一覽後棟重建後略為新穎的講堂與庭院植栽，往東門路開口入內則可充分感受到舊時代的生活軌跡。還記得兒時廟口老伯談起「日本時代」，總不免提到「階級」、「秩序」等關鍵詞，來到辛校長故居隨即可從建築規格感受到這樣的

精神。一般來說只有高等官以上的官職人員才能分配到獨棟式宿舍，這座建築得以保留不僅是紀念辛校長事蹟，也是守護珍貴建築樣式的表現。歷經多年閒置，前棟於 2006 年修復完成，後棟教職員宿舍也在歷經火災後於 2007 年完成修建，我們則透過經營團隊「從辛」來認識這座和洋折衷歷史建築與附屬空間。

黑瓦下棕褐色的雨淋板層疊排列，自然風化突顯出木頭溫潤的質感，雖說是日式建築，建造時仍因應台灣氣候，於下緣設置雨押[1]以防雨水滲入，特別抬高的基座與通風口充分達到防潮、通氣的功用，相較於新式建築以電氣設備增加室內舒適度，老房子似乎更體貼使

雨押[1]：止雨用的橫板，作為屋面板上緣之收邊。

用者。早年生活品質的注重從屋外便可感受，庭前種植兩排高度及腰的羅漢松，與左側梅樹、柿子樹，取其諧音，構成了既俏皮又美觀的「沒事輕鬆」（梅柿青松）意涵。牆角磚造倉庫則是早年的車庫，建材由木造改為磚造，車輛也從黃包車改為三輪車，與時俱進的翻修。

主建築玄關裡具有日本風味的下駄箱（鞋櫃）至今還保留著，牆上懸掛著辛校長生平簡述，字裡行間描繪出辛校長的喜好與治學方針，而這些故事也透過經營團隊的用心重現在屋子裡的每個角落。

走進應接室，洋式客廳裡擺放的圓桌、藤椅等器具皆依辛家人回憶逐一重現，透過桌上的橋牌與高櫃上獲獎無數的冠軍獎盃，不難了解辛校長平時愛打橋牌的興趣。雖然在老竹中人印象裡，辛校長是一位治學嚴明，要求學生必須達到「不作弊、不偷竊、不打架」三戒律的校長，卻也是重視五育均衡發展的教育家，以身作則培養出工作外的休閒嗜好，喜歡在家宅東側平台一邊欣賞庭院一邊練拳養生。課程安排上，辛校長採取大學式的流動教室制，讓學生能在自由開放的環境中學習。重視均衡教育的校長在體育上也毫不馬虎，校務上時常督促學生鍛鍊體能，冬季環繞十八尖山舉行越野賽跑，夏天舉辦全校游泳比賽。竹中學生若不會游泳是無法畢業的，這個傳統也還留存至今。

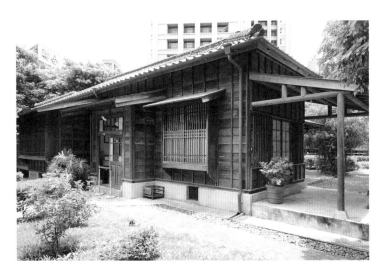

日式黑瓦下棕褐色的雨淋板層疊排列，自然風化突顯出木頭溫潤質感。

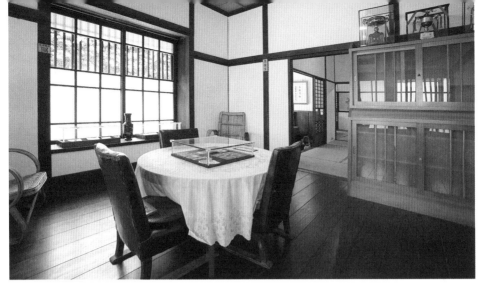

上／洋式客廳裡擺放的圓桌、藤椅等器具皆依辛家人回憶逐一重現。

下／拉門上層旋轉窗鑲嵌著十字、星芒等壓花玻璃，下層則選用通透的清玻璃，採光良好。

　　思緒從遙想辛校長練拳的情景拉回現實，沿著緣側走，連接室外的拉門，上層旋轉窗鑲嵌著十字、星芒等壓花玻璃，下層則選用通透的清玻璃，早年的門窗技術雖無法達到徹底隔音，伴隨著四季變換，庭院景致與呼嘯而至的風聲卻成為辛夫人踩踏裁縫車時最佳良伴。日式建築室內暢通的設計可從另一側的造型窗窺見，鏤空的窗口讓相連的座敷（日式起居室）與次間（座敷續間）一覽無遺，輕推點綴著叢叢白梅的紙拉門，柔和的光線瞬間充滿茶之間。來到校長住所，最令人好奇的莫過於平時辦

公、閱讀的書房，同時這也是建築裡第二個洋式空間。雖然故居曾閒置多時，且辛家搬遷時並未留下太多傢俱，但經營團隊再次發揮功力，仔細對照黑白相片還原場景擺飾，重現簡樸的書房。

　　經營團隊「舊是經典有限公司」進駐後針對辛志平故居前、後棟做出區隔，前棟既為辛校長實際居住過的空間，也是歷史建築，延續辛校長教育家的精神作為展示空間與定期課程使用，後棟歷經祝融重建而成的原教職員宿舍並未指定為歷史性建築，有著較大的使用彈性，考量到如何讓參觀者可以靜

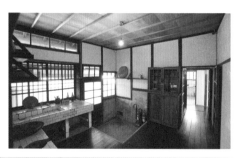

上／現任經營團隊「舊是經典有限公司」仔細對照黑白相片還原場景擺飾，圖為廚房空間。

下／辛校長故居後棟規劃為靜態展示與輕食餐飲空間。

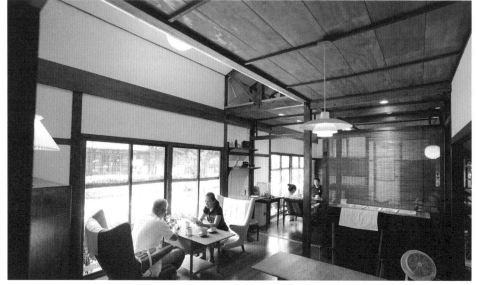

下心感受整個故居園區，也能滿足用餐休憩需求，便決定規劃為靜態展示與輕食餐飲空間。

跨越原本由磚牆阻隔的庭院，後棟建築外觀與前棟相似，氣氛卻輕鬆許多。在日式風格的建物中，經營團隊加入了所收藏的 1940～1970 年代丹麥經典傢俱，其實這樣的案例在國外已行之有年，看似風格迥異，卻有著相似的質感與匠人、藝術家的創作用心。當然不少人也覺得，這些動輒數萬至數十萬的經典傢俱用來提供餐飲使用不免可惜，但經營者孫偉志認為：「東西必須使用才能展現其美的一面」，而且比起這些經典家飾、餐具，他覺得辛校長故居是更珍貴的資產，希望藉由「經典工藝」為概念，讓老空間作為故事場域執行，從人、事（歷史）、物（建築）三個層面推廣故居。

新竹首位醫學博士，李克承故居

「小一點、空間再緊湊一些」如果走訪過辛校長故居再來參觀肯定會有這樣的感覺。這個快被高樓淹沒的日式小屋，約略興建於昭和十八年（1943年），由新竹地區三位日籍商舖經營者：池田門、有本兼治、三上秀雄三人共建作為應酬接待空間，後來轉給池田門獨有。二戰結束後，依規定日本人所有的建築及土地，皆由負責機關進行接收，然而 1950 年池田門已轉賣給李克承博士，因沒有簽定相關契約，房屋所有權在 1957 年轉為新竹市公所所有，而使用者仍為李克承博士。1986 年李博士去世後夫人仍居住於此，待夫人搬離才由市府收回，做為新竹文化界人士聚會場所，故亦有「西門會館」的別稱。

在現任團隊進駐前，2006 年西門會館曾因管理不善面臨標售，民間團體竹掃把聯盟自許為「新竹的掃把」，希望掃除不社會、不文化等違反永續發展精神的障礙，發起竹掃把運動來搶救故居，最終得以保留。談起為何集結眾人心力保留這座建築，應可歸功於李克承博士視病如親的態度與熱心公益的性格。李博士遠赴日本學醫，是新竹第一位醫學博士，返台後不僅行醫，也積極參與社會服務，陸續擔任新竹市參議員、新竹縣醫生公會理事、新竹縣體育會理事等職務，不論在醫療、

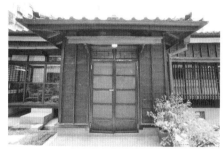

上／木造的故居在基礎上採用高床結構，十分重視屋子的防潮與透氣性。

下／為了解決日曬問題利用緣側及日遮出簷避免陽光直射，在略微 L 型的空間格局中將居間設置於南側。

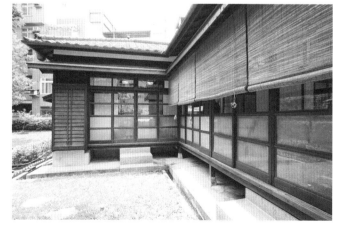

衛生、政治或學術界都扮演著舉足輕重的角色。

這座私人住宅與辛校長故居同樣重視防潮、透氣，在基礎上採用高床結構，為了解決日曬問題利用緣側及日遮出簷避免陽光直射，在略微L型的空間格局中將居間設置於南側，並於東側配置緣側及西側規劃廊下空間，從玄關入內後以廣間代替中央走廊串聯兩側廊道。走進室內可發現與一般民居不同，此處減少住宿用的居間比例，令廊下與緣側等交誼空間更為舒適。故居內部多處可見以日本幣值單位「円」做為圖象設計的各類開口，象徵財源廣進之意，

藉此可推測建造時是以商人的聚會空間為首要考量。

經營團隊進駐後在這相對狹小的建築內苦思經營方式，本就規劃為會客、交誼使用的建築內有相當充沛的日照，而且隨著周遭環境變遷也成為都市中最幽靜的角落，如果作為純展示空間民眾無法久留，對建築的感受度便相對減少，最終選擇還原聚會功能並向李博士的專業致敬。空間裡以慢活的生活態度規劃茶飲與日式餐點，傢俱多按照舊照配置，再擺上幾件老式醫療器具與李博士舊照，將展示與消費性空間合而為一，也藉由日式茶點與辛校長故居的洋

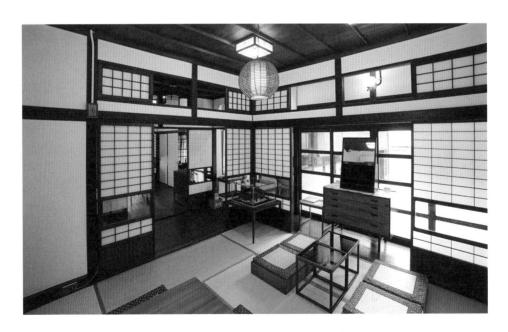

老屋空間裡以慢活的生活態度規劃日式茶飲餐點，傢俱多按照舊照配置，將展示與消費性空間合而為一。

再訪老屋顏

式餐飲做出區隔。

關於古蹟、歷史建築再利用的方式很多，許多時候「營業」卻成為難以拿捏的挑戰，倘若捨棄商業行為，建築便無經費永續經營，若全面轉為商業空間又糟蹋了老建築的歷史價值。在兩處故居經營上，經營團隊考量原使用者職業與生活態度，在辛校長故居前棟舉辦課程、文物展示，將商業空間挪至後棟，盡可能讓歷史建築成為純粹的展館；李博士故居規劃上礙於空間尺度，且只有一棟建築，便將展示與消費空間結合，卻不忘李博士對於健康的注重，除了餐點多以輕食為主，也曾在空間內舉辦瑜伽課程，讓這個本就希望賓客眾多的空間能夠再一次被活用，成為繁忙城市中悠閒舒適的綠洲。

建築內部多處可見以日本幣值單位「円」做為圖象設計的欄間，象徵財源廣進之意。

old house data

辛志平校長故居

紀念館、展演、輕食

- 新竹市東門街 32 號
- 03-5220351
- 營業時間：11:00 - 18:00（週一休），
 週六、日 9:00 開館
- 建成年代：大正十一年（1922 年）
- 屋齡：95 年
- 原來用途：歷任新竹中學校長宿舍
- 值得欣賞的重點：和洋折衷式建築、緣側

李克承博士故居

紀念館、展演、茶點

- 新竹市勝利路 199 號
- 03-5220352
- 營業時間：11:00 - 18:00（週一休），
 週六、日 9:00 開館
- 建成年代：昭和十八年（1943 年）
- 屋齡：74 年
- 原來用途：應酬接待所、李克承故居
- 值得欣賞的重點：L 型日式木造建築、日式黑瓦、以「円」為型的欄間

姜阿新洋樓

北埔望族的輝煌與落寞　後代合資贖回舊榮光

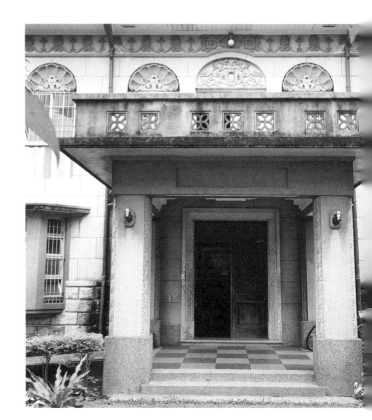

北埔客庄的街上隨處可見各種客家風味美食，如擂茶、粄條等招牌林立，攤位店家們高聲招攬生意吸引遊客停駐選購，假日期間人車來往互相閃讓十分熱絡。我們往內走進到巷中的一般民居聚落之後顯得相對寧靜，這裡狹窄又伴隨地勢起伏而建的石階通道有如迷宮一般，許多巷弄的入口窄小隱密不易發現，不走進去不會發現彼此互通。行走間偶見老鄰居們彼此以客家話笑談問候，讓不諳客語的我們彷彿踏入另一個國度，產生了一種既熟悉又陌生的矛盾感。

清道光年間（約西元 1834 年）來自廣東與福建的粵閩族群，受官方的命令組成了「金廣福」組織，計畫武裝開墾大隘（現今北埔、峨眉、寶山鄉），並以北埔爲指揮中心設立了「金廣福公館」。其中的「金」字求吉祥多金之意，另有一說是代表下令之清政府官方，「廣」、「福」二字則分別代表了廣東與福建之縮寫，而現在公館也成了國定

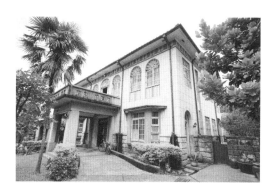

從建築外觀到內部裝潢皆講求對稱,使姜阿新洋樓樣貌更加堅實沉穩。

古蹟。金廣福墾荒期間與原世居於此的原住民有許多嚴重衝突械鬥,墾民進駐後在聚落外圍種植了刺竹等作為對外防禦,並於聚落內建以彎街狹巷的設計來阻礙敵人,便形成現今北埔入口隱密、幽靜質樸的小巷弄了。

金廣福以姜姓與周姓兩宗分別為粵閩兩籍墾戶之首,其中姜秀鑾作為姜家第一代,為北埔首墾居功者而獲得大量土地致富,後幾個世代也以這些資源往山區開墾了更多土地,並投資推動各地方產業發展影響力甚鉅,到了第四代已穩坐北埔首富之位,成為新竹地區的重要富豪,家財萬貫,可說現在北埔地區所踏之地皆曾是姜家歷史痕跡。與金廣福公館比鄰的是姜家人世代居住地「天水堂」,正堂屋旁左右各有三條護龍[1]橫屋,佔地寬廣、比例完美氣派,是客家聚落中少見的「一堂六橫[2]」架構,彰顯了姜家在地方上的份量地位。「姜阿新洋樓」便是以天水堂最左護龍之姜家大房邊的空地上的倉庫,貨運行車庫等拆除,作為基地改建而成。

護龍[1]:台灣傳統厝屋建築中位於「正身」左右之房屋,與中軸線相互平行且對稱的建築物。

一堂六橫[2]:三合院格局的一種,即一座堂屋,六檻橫屋。

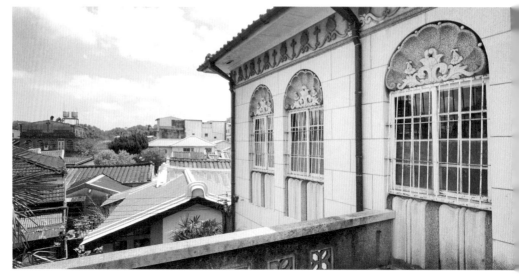

二樓窗扉上方以不同顏色的色石作了開模貝殼與卷草、泥塑勳章或番仔花等洗石子裝飾。

姜阿新洋樓目前採預約參觀制，這次我們事先與洋樓管理人吳大哥及五孫女惠慶姐約好，才有機會近距離一探豪宅乾坤。吳大哥是姜阿新的長孫女婿，對於洋樓的一切瞭若指掌，而惠慶姐從小在此生活到國小二年級，對於洋樓更擁有滿滿兒時回憶。

這棟中、日、西式風格合璧的姜阿新洋樓始建於二戰結束隔年（西元1946年），歷時三年竣工。當時坐擁

北台灣最大茶廠的姜阿新，同時經營了林業、製糖與運輸等多項事業，建此洋樓除了拓展生活居家空間，也是為了家族體面，作為接待生意往來貴賓之場所。洋樓共有兩層樓，是一棟鋼筋混凝土結構的加強磚造建築。外觀上靈活運用多種人造仿石工法，例如外牆的「斬石子」工法刻意切割出仿石材的接縫，並以顆粒大小色澤相異的「洗石子」開模或泥塑，在收邊、水平飾帶等處做出精美的細部裝飾，自遠處眺望，洋樓有如採用天然石材建造一般無比恢宏。姜老原本計畫還真是要用石材堆砌一座

再訪老屋顏

「城堡」，因此當時從台北訂購了大量的觀音山石，卻發現運來的石材中夾雜了無法承重的北投唭哩岸砂岩，不得不打消蓋城堡的念頭，改人工石塗磚牆替代原先的石材，並將這些砂岩作為現今洋樓外圍牆的材料。

姜阿新洋樓不論從外觀到內部裝潢皆講求對稱，使其樣貌更加堅實沉穩，一樓車寄門廊兩邊皆為車道，可供來往貴賓於大門前停車後直接走入建物內，出挑的車寄到了二樓就成為露天陽台，是觀賞洋樓外觀各項仿石泥塑工法的絕佳地點，據說從此處看得到的土地都曾歸屬於姜家所有，這也顯示出姜家在北埔無可取代的影響力。建築師在立面上安置許多西洋造型窗樘，一樓在門廊兩側各有一扇西洋風格的大型凸窗；二樓正立面門窗則皆為半圓拱窗，並於窗上方以不同顏色的色石作了開模貝殼與卷草、或泥塑勳章、番仔花等洗石子裝飾，窗台下方用雙色洗石子妝點優美波浪狀的曲線牆面，考驗泥水匠師施作的絕技。窗外柵欄狀的鐵窗最早並無安裝，是在長孫女即將出生之際，為了年幼小孩的安全而裝上。

與一般洋樓不同的是，進入大門後並非直接進入功能性的廳房，而是一條鋪設格狀磨石子地板的門廳，此通道與一樓的大廳、會客室等廳堂相連。坐東向西的大宅在通道兩頭各開了側門，南側門通往宅外，另一邊的北側門則通往天水堂祖厝。洋樓內沒有廚房，因此這門也是家人們通往起居室、餐廳等的重要通道。西洋凸窗因為立體造型比一般的平面窗格多了兩面採光，加上兩邊側門也有大面積玻璃開口，使得這條通道

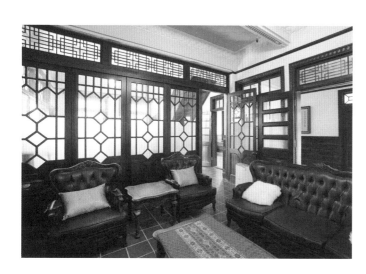

大廳兩側皆有烏心石木門板屏風，當有大型宴客場合時，可收闔起來連同客廳、會客室併成一個寬廣的空間。

顯得十分明亮。這些也是重視透光與空氣流通的姜阿新所要求，由於位於台灣生產玻璃的新竹地利之便，因此在室內的每個房間的門、窗甚至連隔間牆都鑲嵌有玻璃，算算內外共有多達一百多扇玻璃門窗，多款平面與噴砂交互運用其中，就連窗櫺造型也有五、六十種，視覺上讓來訪的人感到十分豐富卻通透亮潔，將姜老相信「數大便是美」的豪爽個性反映在建築上，也提升了洋樓的美學價值。

另一個與姜阿新個人風采緊密相連的特色，便是屋內隨處可見以烏心石木、檜木、樟木、櫸木等高貴木料雕刻而成的門窗壁飾。由於姜老經營林業對於各式木材取得十分方便，因此在用來招待宴客的洋樓中運用各式精細雕琢的木料家飾，以彰顯主人家身份地位是理所當然。大廳左右兩側皆有烏心石木門板屏風，其上以幾何造型切割的窗櫺中崁入手工玻璃，當有大型宴客場合時，這些活動門板還可以收起來，連同客廳、會客室併成一個寬廣的房間。大廳中央也學習歐洲宅邸作了一座壁爐，但沒有連接煙囪只做裝飾之用。洋樓內有兩座樓梯通往二樓，一座鋪設馬賽克磁磚的直梯給自家人與僕人行走專用，另一座是木製迴梯則提供給來訪客人使用。二樓房間大部分規劃為姜家人起居室，在二樓會發現這裡的裝潢風格更顯細緻，從天花板、房間地板與牆面、

窗台窗框都可欣賞匠師手工木作的技術。雖是新潮的洋樓，但在風水上還是十分講究，如蝙蝠雕刻的木雕扶手、如意造型的門拱、龜殼花紋的木工天花板等，象徵了福祿壽的吉祥涵義，二樓門窗框上都有很細膩的雕花，且門窗尺寸都是經過堪輿師合過，以求姜家後代發達。在二樓還有一個很有趣的小祕密：為了維持洋樓的對稱性，面對神明廳的兩側雖可看到兩扇門，但卻只有其中一扇可開啟，另一扇因牆後就是樓梯，所以只是一扇做在牆壁上的假門。

從窗櫺到門飾的花鳥雕刻少有重複，可盡情欣賞匠師手工木作的技術。

如此豪華的洋樓是在姜阿新意氣風發的四十五歲時興建,當時邀請年輕的堂姪彭玉理進行設計,並廣招北埔當地木工、泥水等匠師,在戰後各項物資缺乏的時刻尤其是在深山之中,完成了這棟北埔洋樓。從建築師與工匠的招募、建材選用、屋內空間規劃等過程,除了反映出姜阿新在北埔極高的社經地位與良好人際關係,也可推測出他海派大方的個人風格。惠慶姐在導覽不時跟我們分享兒時在老宅內生活的點滴趣事,例如她小時候總在一樓凸窗的寬窗台上睡午覺、每天都要在神明廳旁的琴房獨自練鋼琴、或是跟玩伴從二樓陽台跳到洋樓與橫屋聯通的屋脊上,上演飛簷走壁的劇碼等等,讓我們看到豪宅內不

為人知的另一面,某程度上也滿足了我們的好奇心。

然而誰想得到姜阿新竟也有錯算的一日,西元 1965 年因種種原因借貸週轉不及,只好宣告倒閉,將北埔洋樓抵押給合作金庫,舉家遷居台北,姜阿新

上／屋內隨處可見以烏心石木、檜木、樟木、欅木等高貴木料雕刻而成的門窗壁飾。

下／內外共有多達一百多扇玻璃門窗,就連窗櫺造型也有五、六十種。

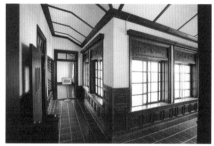

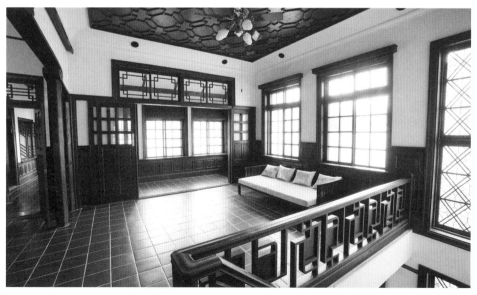

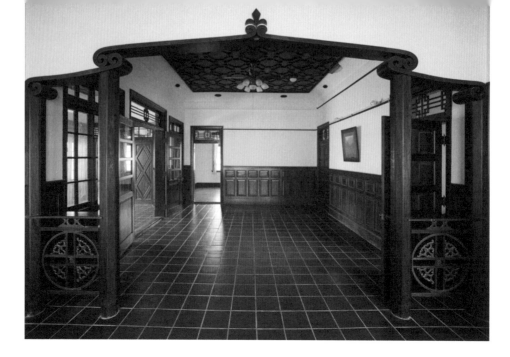

蝙蝠圖案的木雕扶手、如意造型的門拱、龜殼花紋的木工天花板等，象徵了長壽的吉祥涵義。

的北埔傳奇一切回歸原點。洋樓由銀行接管後作為倉庫使用，裡頭堆積大量文件使白蟻的問題十分嚴重，又因為年久失修而引發屋頂漏水的問題，所幸西元1995年時新光集團將洋樓租下整修，並由當時任立委的吳東昇先生成立「金廣福基金會」，將洋樓申請為新竹縣立古蹟，並以此為基地做北埔社區總體營造的工作，將洋樓保留了下來。

破產後舉家遷居台北的姜家人，經歷人去樓空、一無所有，但仍未忘「讀有益書，行仁義事」的家訓，加上客家民族堅韌不拔的個性，後代姜家姐弟們也都在異鄉各個領域有所成就，但自小

要將老家買回來的願望 卻還是因為產權在銀行而無法實現。總對故鄉魂牽夢縈的惠慶姐說：「離開後我常常夢到自己站在洋樓門口卻無法進自己家門，只好在夢裡哭。」想到歸鄉的願望連在夢中竟也無法實現，又哽咽了。

時間輾轉過了四十七年，終於出現了改變一切的轉機，某次旅行惠慶姐偶然從親戚那聽到銀行即將標售洋樓的消息，從沒想到還能有機會回到老家的惠慶姐馬上聯繫姐弟妹，大家決定一定要把這個離開了將近半世紀的老家買回來！從未在標場競標的他們設定假想敵、每天沙盤推演，而上天彷彿也聽

再訪老屋顏

到了後代的心聲，讓他們有驚無險成功
買下洋樓，一家人從小許下買回洋樓這
看似永遠無法完成的心願，過了快五十
年後竟真的在眾人努力下實現。惠慶姐
說，她也逐漸覺得世界上什麼好事都可
能發生了，之前常做那個進不了家門的
夢，也開始有了不同的結局。開玩笑問
問惠慶姐跟銀行標到洋樓的金額，惠慶
姐回以一抹歸鄉滿足的幸福燦爛微笑
不願透露，我們想，就算價格再高應該
也阻止不到姜家後代這對故鄉的濃厚
依戀吧！

　　姜阿新的一生就好似北埔的產業發
展史，而未來洋樓也將以「姜阿新紀念
館」的形式開放參觀，到時開放來這裡
除了要欣賞有形的美麗老屋、了解姜老
傳奇的一生，也別忘了這段後代共同努
力將老家買回的感人故事。

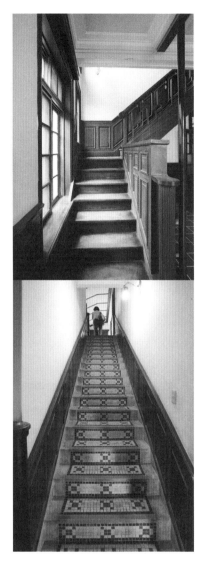

屋內的兩座樓梯，材質（一石一木）
與設計各自不同。

old house data

姜阿新洋樓
紀念館、展示

- 新竹縣北埔鄉北埔街 10 號
- 03-5803586
- 建成年代：1949 年
- 屋齡：68 年
- 原來用途：民居、銀行倉庫
- 值得欣賞的重點：高貴木料門窗壁飾雕
 刻、蝙蝠木雕扶手、如意造型門拱、龜殼
 花紋木工天花板

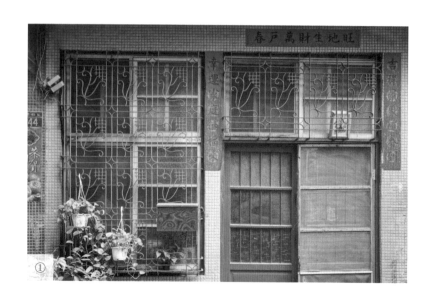

搜尋北部老屋顏

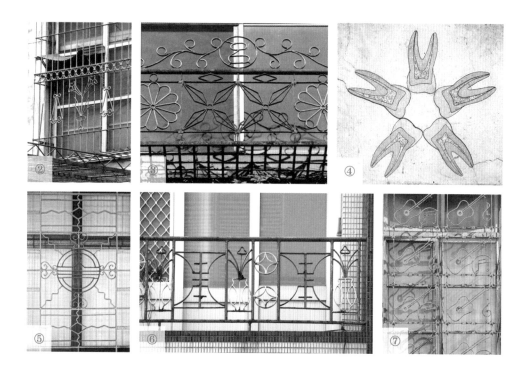

⑧

① **新竹** │ 一格格重複圖形中，曲線代表枝葉、交織的網格則象徵花瓣，抽象而簡化。

② **新竹** │ 看著窗上高雅的香水百合，心情突然舒暢，又是一個特殊款的鐵窗花！

③ **台北** │ 老一輩人對於房屋的觀念，珍惜多過於增值，不求脫手牟利只期盼可代代相傳，便會慎重的將姓氏裝飾其中。

④ **基隆** │ 這朵由牙齒排列而成的花作工細緻，猶如招牌般刻畫出牙醫診所形象。

⑤ **基隆** │ 大面積銀灰色窗花裡特別以紅漆呈現的圓圈中，透過簡單的線條勾勒出通運公司的名稱「大同」。

⑥ **新竹** │ 壽字表示「長壽」、花瓶代表「平安」、錢幣代表「金錢」，福祿壽三者都俱全了！

⑦ **新竹** │ 「窗上怎麼會作吉他？」我們問屋主，屋主答：「這個是爸爸蓋的房子啊，不是每個人家裡都作這嗎？」
「不不不，你們的窗真的很特別！」
「會嗎？（抬頭看看自己家裡跟隔壁的鐵窗）， 真的欸你沒說我都沒發現！」

⑨

⑧ **台北** │ 蓬勃的都市發展讓人與大自然的距離越來越遠，或許在市街裡很難找到一處綠意，但歷久彌新的磨石子花海讓我們透過視覺重溫大自然的美好。

⑨ **台北** │ 逢年過節貼春聯是東方人重要習俗，然而紙材易破損，改以鐵字呈現，堅固耐用亦可長久留存。

⑩

⑩ **新竹** │ 牙醫診所側面的窗上，游來幾隻熱帶魚，簡單又可愛的造型就像是小朋友畫的，充滿童趣。

新興大旅社

傳承三代的濃厚客家情懷
一窺舊時代旅宿業建築縮影

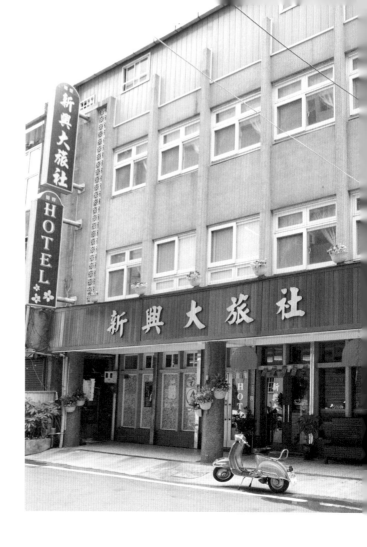

曾經有個年代，通訊網路尚未發明，但人們卻從未疏離，那時村口的小賣店不叫便利商店，待客之道也並非「教戰」守則而是真心「交陪」，這次我們拜訪的旅社前身正是這樣的一家雜貨店。

早年鐵路曾是主要的通行、運輸方式，需求帶動供給，鄰近車站周邊的建築多半成為旅宿業、消費性空間，形成人潮絡繹不絕的熱鬧商圈。還記得不只

一次聽到老旅館業者談起往昔一房難求的盛況，當時尚無便利的網路訂房服務，投宿時常遇客滿，因此出現了借住周邊商行的特殊景象。現今四層樓高的新興大旅社前身本為木造平房式雜貨店，三開間的店面裡除了滿足鄉里間日常所需，因為鄰近車站營業時間較長成為旅人歇腳小站。然而不只一次有人詢問是否可借住一宿，幾次經驗下來，為了讓旅客有更舒適的休憩空間，第一代

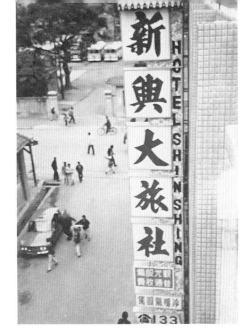

現今四層樓高的新興大旅社前身為木造平房雜貨店，三開間的店面裡滿足鄉里間日常購物所需。

老闆便決定將雜貨店改建為旅社。

　　走近這棟 1950 年代落成的旅社，外牆上粉色、綠色馬賽克磚是當年時興的建材，後期裝設的白色氣密窗及一幅與屋寬等長的金字招牌格外顯眼；騎樓圓柱上舊時抽絲馬賽克磚與淺灰色磨石子地板形成鮮明對比。一樓對稱的兩組雙開門上貼附著「新興大旅社」金字，右側落地玻璃再以彩色卡典西德裝飾，如今看似復古，卻曾是最直接、新潮的廣告方式。

　　倘若經常投宿傳統旅社，應該對大廳裡充滿生活感的擺設十分熟悉，日曆、舊照片與旅遊資訊地圖，每一樣物件都是為了及時提供顧客服務所設，角落那架功成身退的拉門式黑白電視

機與檜木病歷櫃改製成的置物架，不成套卻瞬間將旅客帶入懷舊的時光裡。然而空間裡似乎悄悄地透過「磨石子」構成一個主題，深淺相間的磨石子地磚與灰白色磨石子貼皮櫃檯，再加上綠色鑲邊的橘色磨石子樓梯，結合不同工法營造出相同的裝修風格。樸素的大廳裡，一道鑲嵌著彩色壓克力的木門是眾多旅客最好奇的角落，這扇目前不開啟的門看似新潮，但並非近年裝設，上頭紅、綠、黃色壓克力，加上清玻璃與鏡面玻璃相間的斑斕色澤，是第三代經營者 Tiffany 兒時最喜歡的「梳妝鏡」，透過鏡面反射，旅社裡人來人往的景象成為一幅幅彩色動畫，隨著年歲增長，眼前的世界也一格一格的向上延伸。木

上／早期的鐵製扶手與鐵窗花運用相同的材質、手法製成，加上紅色膠片便成為台灣老建築中經典扶手之一。

下／早年投宿的旅客多為攜家帶眷巡迴各鄉鎮的商販，故寬大的樓梯踏階設計富含屋主體恤旅客的用心。

門後就是隔壁的空間，由第三代姐妹 Tiffany 與 Kelly 共同經營的咖啡館。

　　旅社是結合開放與隱私性的空間，第一代經營者為了建造出最新穎、舒適的建築，兩夫婦親自走訪台灣各地旅館觀摩，因此在新興大旅社裡還能一窺舊時代旅宿業的建築縮影。我們踩踏著較一般民居寬大的樓梯踏階，看似細微的設計富含屋主體恤旅客的用心，早年投宿的旅客有許多是攜家帶眷巡迴各鄉鎮的商販，特別一點的還有像是打拳賣藥的出外人，為了讓累了一天的旅客搬運貨品時能夠好走些，便加大了樓梯尺度。在這座樓梯上還可以看到早期的鐵製扶手，與鐵窗花相同的材質、手法，加上紅色膠片便成為台灣老建築中經典扶手之一。

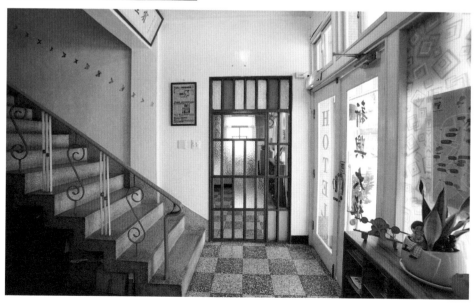

再訪老屋顏

左／旅社中保留了逐漸失傳的摺棉被花技藝，手工摺出的花卉、禽鳥皆是一門藝術。

右／馬賽克浴缸雖然年份已高，但長年妥善清潔維護仍舊完好如新。

旅社結合營業與自宅功能，是羅家最重要的傳家之寶，羅爸、羅媽接手後延續空間原貌與服務，走廊裡懷舊的電話、電扇到兩張咖啡色縫皮沙發、客房牆上的印花磁磚、廁所中的馬賽克浴缸等，雖然年份已高，但長年妥善清潔維護使其完好如新，每個角落自然呈現的年代感超越坊間復古傢俱型塑出的形象。同時旅社中保留了逐漸失傳的摺棉被花技藝，透過翻轉摺疊、擺放的過程再次確認棉被是否潔淨，手工摺出的花卉、禽鳥皆是一門藝術。然而隨著時代演進，住客數不如以往，旅社並未隨波逐流斥資翻修，因為羅家人認為「老旅社再如何翻修，設備環境總比不上新穎

的飯店，唯有傳統與用心才是無可取代的。」

走上二樓，沿用了六十年的天井，是由第一代經營者在台灣各地觀摩後所設計，各樓層皆以不同圖騰的鐵窗花裝飾，時而圓弧、時而稜角，無疑是用來增加空氣對流，為狹長的建築格局，卻也成為樓上樓下的對話窗口，Tiffany說到小時候羅媽燒好菜，只要站在底下一喊，樓上忙著整理房務的人便可聽見，儼然是免充電的對講機。

第三代經營人 Tiffany 和 Kelly 返鄉後，將旅社隔壁的一樓空間規劃為THE SPOT COFFEE CO. 咖啡館，回憶起小時候，這個空間是羅家自用的客

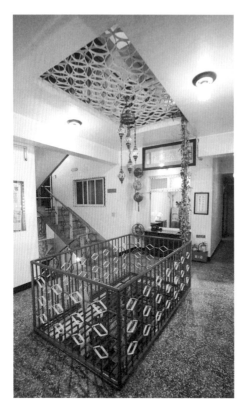

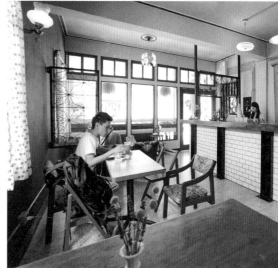

廳，早期旅社通常沒有規劃交誼空間，往來的熟客偶有訪客便會藉此空間聊天議事，再加上旅社本來就有提供住客手沖咖啡服務，不喜歡在客房內飲食的旅客也會至此享用飲品，久而久之便成為半開放的休憩場所。走進咖啡館裡，空間從接待房客到對外開放，延續當年小客廳的溫馨，窗前白色蕾絲布是家裡塵封多年的早期舶來品，吧檯前「老地方」木雕大字則源自三十年前自家經營「老地方冰果室」所留下的招牌，Tiffany 覺得原木檯面像是土地公廟前的大榕樹，隨時充滿朝氣也是閒聊共享的角落，如同新興大旅社屹立在車站旁所扮演的角色。檯面上小巧的棉被花為旅社與咖啡館再增添些許創意連結，霧

黑色鐵窗花則是舊材再利用，如同方桌前的長板凳，看似普通，上頭卻留有外曾祖父的簽名，見證著六、七十年前農業社會每逢婚喪喜慶，親友鄰里相互支援桌椅，用來辨識物主的往昔。

關於旅社的小故事很多，Tiffany 笑著提到羅媽體恤學子環島曾幫忙洗衣、買早餐，給予無微不至的服務，讓身為女兒的她好生羨慕。總是以照顧家人熱忱待客的新興大旅社 2011 年受觀光局評選為全國十大幸福旅宿，也在 2015 年認證為「借問站」，其榮耀都不是因為「改變」所得，而是三代人延續了一甲子的真心，投宿在這棟老旅社或許找不到「新意」，但絕對能感受到滿滿「心意」。

左上／沿用了六十年的天井，加上各樓層皆以不同圖騰的鐵窗花裝飾，極具特色。

右上／走廊裡懷舊的電話與傢俱擺飾，讓每個角落自然地呈現復古年代感。

左下／吧檯前「老地方」木雕大字源自三十年前自家經營「老地方冰果室」所留下的招牌，霧黑色鐵窗花則是舊材再利用。

右下／第三代經營人返鄉後，將旅社隔壁的一樓空間規劃為 THE SPOT COFFEE CO. 咖啡館。

old house data

新興大旅社
旅社、咖啡館

- 苗栗市建國街 3 號
- 03-7260133・07:00-22:00
- 建成年代：1950 年
- 屋齡：67 年
- 原來用途：雜貨店、旅社
- 值得欣賞的重點：磨石子工藝、彩色壓克力木門、天井、摺棉被花、懷舊傢俱擺設

鹿港小鎮漫遊

鹿港巷弄尋寶趣　與書、音樂、老房子偶遇

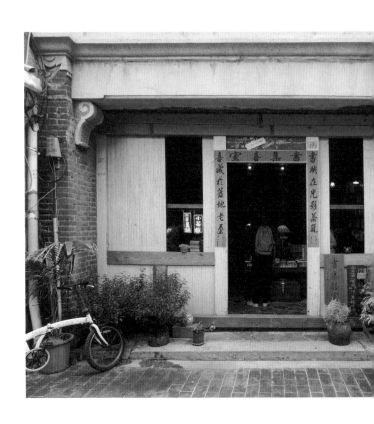

乾隆年間，官方正式設立鹿仔港口與泉州口岸航渡，「鹿仔港口」成為商船雲集的千帆之港，與安平、艋舺並列台灣三大門戶港口，交通運輸的便利帶來商業的繁榮，形成了商賈林立的長興、泰興、和興、福興、順興五條街道，並合稱為「五福大街」，這條五福大街便是現今的中山路。

　　鹿港夏季炎熱多有午後雷雨、冬季則受九降風吹襲略顯乾冷，商家們為免顧客飽受風吹雨淋之苦，由兩側店家共同搭起橫跨大街的遮雨棚，如此一來行人便可不受天候影響盡情採買，街道一路綿延三里，走在街上抬頭只見棚架，因此這裡又被稱為「不見天街」，是台灣獨一無二的特殊街景。不過現在來到中山路已經看不到這樣的情景，日治昭和元年（1926年）與昭和八年（1933年）在鹿港實施的兩次市區改正計畫，將兩側店屋部分拆除以拓寬路面，不見天街也隨之消失，幸好當時士紳們留下

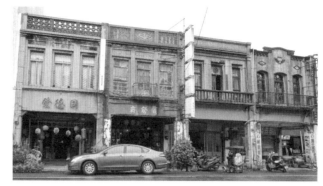

日治時期市區改正後的筆直道路，兩邊店家新潮地以裝飾藝術風格重新蓋起立面，簡潔洋派的街屋風景展現全新面貌。

許多相關的照片紀錄，否則恐難想像當時的情景，在原為辜顯榮故居的鹿港民俗文物館中，就留有許多當時街上的老照片作為歷史留存。

取代不見天街的是日治時期市區改正後的筆直道路，兩邊店家新潮地以藝術裝飾風格重新蓋起立面，街上簡潔西洋風格的街屋風景展現五福大街的全新面貌。這些街屋大多為樓高兩層的加強磚造建築，多以洗石子的技法鋪面，一樓為當時規定建築的「亭仔腳」騎樓，二樓則多為開三窗形式，每棟街屋即便外觀相似，也沒有像迪化街或大溪老街屋上頭有著誇張華麗的山牆，可是各家在細部如窗上木頭窗欞造型排列、女兒牆上的勳章或彩帶泥塑、簷下的城垛形飾帶等運用不同造型、各領風騷。

可惜的是，這些反應鹿港歷史的建築風景已漸變調，中山路的街景正經歷著第三次的劇烈變動，我們每次前往鹿港參觀，總發現又有日治時期街屋被現代透天販厝取代，可能上次才拍照記錄

的老屋，過幾個月就傳來已被拆除的消息。如今中山路上房屋高低不平，風格錯亂，令人感慨經濟形勢演變造成都市風貌變化之快速，也擔心鹿港引以為傲的文化歷史是否就要隨之而去。還好有一群對於家鄉懷有認同與驕傲的「鹿港囝仔」，透過舉辦展覽、藝術節活動等方式向鄰里與世人傳達他們對鹿港的愛與關注，相信這股力量將喚醒大眾，並察覺究竟什麼才是吸引外人來到鹿港的原因，什麼才是該被留下真正的寶貝。

小艾人文工坊背包客棧——老派生活進行式

清朝五福大街上的街屋，因道路拓寬而遭到部分拆除改變了原貌，想看鹿港的清代街屋，就要到中山路後方與其平行的埔頭街、瑤林街一帶。這裡經過政府整修，將傳統泉州建築風格的紅磚街屋保存下來，成為全台第一個「古蹟保存區」，也就是著名的「鹿港老街」。小艾背包客棧位於「鹿港老街」附近的後車巷，絕佳地理位置與划算的住宿價格，使其成為國內外背包族來到鹿港體驗探索的住宿首選之一。

小艾人文工坊由鹿港子弟許書基創立，由於大學時代參加了鹿港青年營，發現曾被自己忽略的家鄉之美，而拾起對鹿港古蹟老屋保存的興趣，還曾參與

小艾人文工坊背包客棧

了搶救「日茂行」的活動，並成功將其保留列為古蹟。然而，位於古蹟保存區外而不具文化資產身份的鹿港老屋還有很多，卻受商業利益影響快速凋零，尤其在 2012 年的鹿港燈會之後，引入大量觀光人潮的結果，造成一股老房子被拆除更建為新樓的趨勢。有感於此，

他立下一個要在二十年內拯救一百棟鹿港老屋的宏願，將閒置的鹿港老屋整修，如「桂花巷人文茶館」、本篇介紹的「小艾人文工坊」、與近期才剛開放的「茉莉人文環境教育中心」，都是許大哥率領團隊尋找資源，保留修建老屋後再利用的活化案例。

這些空間皆以植物名稱命名其實並非巧合，而是因為許大哥受「一朵小花」的故事感動，大意是這樣的：有個人在路邊摘了一朵漂亮的花，回家後卻發現花瓶滿佈灰塵，桌椅也是髒的，無法襯托這朵小花的可愛，因此便開始打掃環境，讓整個環境變得乾淨舒適。許大哥希望這些修繕再利用的空間也能

像這朵小花一樣，帶動鹿港整體對老屋的珍惜與保存的效應。而「小艾人文工坊背包客棧」位於鹿港隘門旁邊的背包客棧，取「隘」諧音與艾草之名，就是「小艾」之名的由來了。

小艾團隊花了近半年的時間，將這棟快一百歲的老屋整修為住宿空間，房子立面雖已改為透天街屋樣式，但一走進屋裡看到木構造的天花板，馬上就讓人感受到老屋的氣息。一樓前段是背包客棧的大廳與交誼廳，靠牆擺放了幾張繡皮沙發與不知道還能不能用的復古家電，一整面牆用舊木料隔成簡單的展示層架，展示著客棧小幫手的得意收藏品，另邊牆上掛了一張標滿了鹿港吃喝

左／樓梯旁有個小黑板，上頭標示了背包客棧的每個床位與旅客姓名，這裡還特別以鹿港歷史景點作為床位編號。

右／背包客棧的大廳與交誼廳擺放了幾張繡皮沙發與復古家電，懷舊氣息濃厚。

上／小艾團隊發揮創意將本已無用途的鐵花窗移到室內變成書架。

下／中央大桌用門板作為桌面，桌腳間圍一根根的欄杆則是用舊床頭床尾釘製而成。

玩樂與推薦景點的大地圖，似乎正鼓勵著來此的背包客短暫休息後，趕快再繼續外出探險。辦好入住手續後，小管家帶著我們介紹背包客棧內的其他設施，上二樓客房的樓梯旁有個小黑板，上頭標示了背包客棧的每個床位與旅客姓名，這裡還特別以鹿港歷史景點作為床位編號，如龍山寺、半邊井、十宜樓等等，除了標示著不同的床位，也提醒我們去過了鹿港哪些地方，或還有哪些地方尚未造訪。

踏上梯面窄短且斜度直陡的百年木樓梯，這是許多老屋內樓梯的特色，將樓梯做這麼窄小除了符合當時人較小的身體尺度外，二樓樓梯開口小了也增加平面的使用面積。走在二樓住宿區的木地板上得要放輕腳步，木樑吱嘎吱嘎的摩擦聲在一樓可是聽得一清二楚！房間內都是雙人上下舖，依照分配到的「鹿港景點床位」，掀開台灣花布隔簾便是溫馨被舖，小空間裡頭有閱讀燈與插座一應俱全。安置行李回到一樓，屋子後面另一間交誼廳和洗衣區，團隊發揮創意將本已無用途的鐵花窗移到室內變成書架，或安裝在天花板上，變身為造型特別的曬衣架，背包客棧四處都看得到資源再生的痕跡，惜舊也是一種環保的方式。

住在背包客棧裡最有趣的就是與旅客們的互動。這天晚飯回來後坐在大廳

裡，中央大桌用門板作為桌面，上頭擺放著其他背包客帶來跟大家分享的各地零食，客棧小幫手與小管家們也終於閒了下來，跟我們一起坐在長板凳上，大家天南地北聊得開心，注意到這桌腳間圍一根根的欄杆，造型看起來既特別又有些熟悉，經過一問才知道，這原來是用許大哥撿到的舊床頭床尾釘製而成。作為背包客棧小艾或許只是旅行者的中繼站，但還是在許多小細節上連結加深我們對鹿港的印象。這時一群來自不同國家的旅人們也從外面回來，年輕人們嘰嘰喳喳的談論著今天去了哪裡，之後要往哪兒去，其中有人則安安靜靜坐在桌邊，埋首整理照片、寫著旅行日誌，出來旅行各自體會，一切自由自在，輕鬆愜意。

來鹿港若想多待幾天進行深度旅遊，住在背包客棧除了可大幅節省旅費，若有機會參加小艾不定期的鹿港夜導覽，那更是一個跳脫觀光鹿港印象而真正體會「老鹿港」們在地生活的好機會。看著留言板照片牆上釘了滿滿的相片，與這些笑容滿掬的旅人合照，想必他們在鹿港小艾一定也有一番難忘快樂的回憶。

書集喜室擁有西式洋樓立面、閩南式前高後低的建築格局，呈現了台灣歷史上多元文化的交融現象。

書集喜室——
鹿港第一間獨立書店

龍山寺附近的杉行街，清代曾是一條開滿木材行的繁盛街道，百年後隨商街移轉逐漸寂靜，路小車少的杉行街雖然不像中山路上每到假日就擠滿人潮，但卻提供了一個不受干擾的居住環境，道路兩邊都是鹿港居民的住家，安靜的氣氛讓人走進杉行街後自然地放慢了腳步，走沒多久就抵達了這間開在小巷中的鹿港獨立書店——書集喜室。

走進店裡，腳踏乘載八十幾年歷史的六角紅磚，頭頂著鹿港街屋常見用來採光與通風的樓井，透過樓井開口可直視屋頂而產生了挑高的視覺效果。一旁

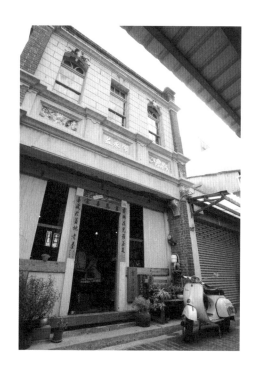

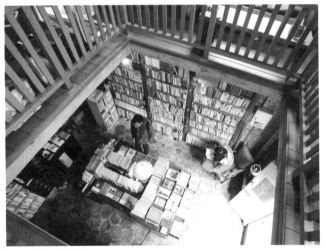

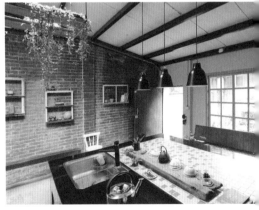

左上／閩式泉州建築風格的挖空樓井，可直接俯瞰書店一樓的豐富藏書。

左下／二樓角落的老舊藤椅傢俱、藍綠色牆面，不刻意卻搭配出最適合老屋的配色。

右上／書店的書架與店內空間其他支柱，是重新利用老屋原舊木料釘製而成。

右下／原有的倉庫變成一個有著中島式吧台，適合家人以及朋友邊烹飪邊聊天的新式廚房。

擺滿了老闆選書之書架，是重新利用老屋原舊木料釘製而成，伴隨古意空間的木香與滿室藏書的書香，店內提供的熱茶糕點則是增添了茶香，點餐後可到書店後方的通舖，坐在房屋中段的木板床房間內，便可享不受其他客人影響的隱私空間，一扇上下開啟的木窗可看到老闆悉心照顧的庭院，內有打從老屋興建

就存在的一座水井，至今流水不斷，店主每日一早都還由此打水清掃店內外。除了一樓的通舖，也可選擇到二樓。走上櫃檯後方的老木樓梯，便看到閩式泉州建築風格的挖空樓井，由此可直接俯瞰書店一樓，排列整齊的書擺在木頭辦公桌上，角落的老沙發舊傢俱、藍綠色門板、磚紅色地坪，不刻意卻搭配出最適合老屋的配色。

這棟建於昭和六年（1931 年）的鹿港老屋，擁有西式洋樓立面、閩南式前高後低的建築格局，呈現了台灣歷史上多元文化的交融現象。身為一名歷史研究學者的店主黃志宏大哥原本就喜歡老房子，看到了這棟老屋不但有漂亮的洋樓立面，且又位處安靜的杉行街中，便毅然決然地買下此地在此定居，甚至在整修過程中決定將這個空間變成書店。

黃大哥回想進駐當初，近九十載的老屋荒廢多時，屋頂、樓梯、甚至結構上都有崩塌的危險，而且許多當初買房子時看不到的大小缺陷，也在整修過程一個一個冒出來。我們好奇問了他，當初怎麼提起決心處理一間這麼麻煩的老屋，他回答：「如今大家買房子大多是建商蓋好提供給住戶，能自行修理一

間符合自己居住需求的房子來住，對我來說也是很難得的機會。」如今空間對照當時荒廢的照片，已大為不同，令人驚嘆原本殘敗的環境，經過黃大哥依原屋進行修復而重現老屋原有格局。

老屋雖是重生，但看不出什麼太新的痕跡，因為黃大哥希望在不更動房屋結構的大前提下維修老屋，讓老房子的內部空間能適應現代人的生活方式，因此他在坍塌的空屋中，以新的承重材料重現了老屋二樓的地板與樓井，而整修過程中需要拆除的木件也全數保留，運用在書店的書架與店內空間其他支柱上。除了重建老屋特色之外，黃大哥在整理老屋時並不拘泥回復老屋原貌，例如位於書店後側的廚房，因原有灶檯主體已傾圮至無法修復，便將廚房改到後一進的倉庫位置，原有的倉庫變成一個有著中島式吧台、適合家人朋友邊烹飪邊聊天的新式廚房。

就在他埋頭逐步進行修繕老房子的過程中，卻也感慨著許多鹿港老屋一直被拆除，他想，或許這裡可以成為一個讓其他鹿港人看到老屋使用價值的案例，因此整修後就將房屋前段開放，這間本來要自住的房子變成了營業開放空間，取名為「書集喜室」，成了鹿港

第一間的獨立書店。

黃大哥提及，對於學習歷史的人來說，房屋的格局也反映出當代的生活方式，就連現在進駐在這間房子裡，也是在替房屋寫下歷史。若書店能觸動無意走入的旅人或鄰居，變成他們願意再次到訪的祕密基地，或是影響在地人願意給老屋更多機會，不急於拆除而多替其找到出路而保留下來，使鹿港老街美名名副其實，這樣比起讓書店成為人來人往的鹿港觀光景點，還更讓人覺得心滿意足而且有意義。

┃萊兒費可唱片行──不賣唱片的唱片行

我們繼續沿著窄長的杉行街尋找著這間特別的獨立音樂唱片行，走著走著，腳下踩的紅磚地面，突然與一堵磚牆顏色相連，這面牆屬於一棟無人使用的紅磚老屋，紅瓦屋頂早已塌陷，恣意生長的花葉綠蘿從破洞中漫冒出來，正面的兩面窗用磚砌成兩個雙囍字是老屋僅存的裝飾，雖不明白房屋已經在此荒廢多久，但可確認它也曾美麗。納悶著唱片行應該就在附近，便看到店主 John 正從紅磚屋隔壁的老房子裡走出來，原來紅磚屋旁的那間就是「萊兒費可唱片行」。

時寬、時窄，彎彎曲曲的巷弄間，兩旁房屋沿線興建，街坊鄰居互動熱絡，唱片行剛好位於街道變寬的轉折處，外頭像是多了一個小廣場，擺上一座木橫椅，倚著老屋側牆的整面磚紅，配上窗裡長出來的綠藤植物與椅邊的盆栽，紅牆綠影，還有唱片行內播放的音樂可聽，不少旅客探索鹿港小街時總會在此歇歇腿。

前段

後段

萊兒費可唱片行是一間結合音樂與展覽空間的小店，店面前段是唱片行，後段則是藝文展覽區域。

唱片行老闆 John 是一名專業的平面攝影師，2014 年結束台北的工作回到彰化，自行整修這棟鹿港古厝，從打掃環境開始，重新配置水電線路、安裝燈具，將這棟巷弄裡的近百古厝，打造成一間結合音樂與展覽空間的小店。店面前段是唱片行，而後段則是提供給藝術家申請的展覽空間。我們在唱片行看到鋪滿紅鋼磚的地板有一塊是用木棧板蓋住，John 說這個地方本來是神明桌的位置，而木棧板底下竟還藏了一個防空洞，但究竟是否實際使用過已不可考，這個狹窄的空間因應當時戰爭時空背景而生，現在則成了唱片行的空間特色之一，如今走進防空洞裡的人懷著好奇探險之心從容入內，對比六十多年前戰時的緊張驚恐，情緒一定大不相同。

唱片行牆上理所當然擺放了多張專輯，這些作品均由萊兒費可獨立發行製作，並且只發行一張，每張專輯都很有梗，但全部都是非賣品。John 彷彿有點賣關子卻十分認真的說：「萊兒費可是一間熱愛唱片包裝和宣傳品的唱片公司，只是沒有音樂旋律。如果客人願意花時間坐下來聽，那我才會跟他們介紹。」John 企劃的每張唱片與找來的演唱者皆別具特色。我們挑選了一張鹿港裝修工人《修賽爾迪德 Shortsigh Ted》的詩詞朗誦專輯，雖無法聆聽這張唱片，但從曲目名稱如〈消失的女兒牆〉、〈最後留下了什麼〉等，便可理解這是一張講訴著鹿港老屋存亡議題的專輯。John 徐徐的介紹這位創作者的生平、個性，也依序為我們講解了每

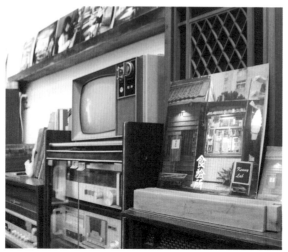

左右上／唱片行牆上擺放了多張專輯，這些作品均由萊兒費可獨立發行製作，並且只發行一張，全部都是非賣品。

左下／鋪滿紅鋼磚的地板有一塊是用木棧板蓋住，底下竟還藏了一個防空洞。

再訪老屋顏

一首曲目大意，言談間注意到他深切感慨的語氣與嚴肅的表情，可以感受到他將自己視為創作者的代言人，認真替他們說出專輯的內涵與故事的態度。

　　準備離開唱片行時，看到一台老唱盤機正播放著音樂，當我們湊近一看，發現唱盤機轉盤雖然轉動著，但用來播放的指針根本沒有放在唱片上，那店內的音樂究竟從何而來？ John 這時從唱盤機後拿出一台 iPod，笑笑的說：「萊兒費可裡頭不賣唱片，所以唱盤機就沒有唱片可播，不過通常一般人不會發現唱盤機根本假裝播放，看到唱盤有在旋轉就以為音樂是從這邊傳出，忽略了真相的出處。」

　　這一說讓我們恍然大悟，經營一間沒有唱片可買的唱片行是有些荒謬，甚至可能有人覺得是種欺騙，可是世間事真假虛實，不都是看每個人價值觀的抉擇嗎？實體唱片與旋律內容在這間唱片行裡如果只是承載包含創作理念的一個載體，那透過店主說明而深入體會了這些創作者要傳遞的理念後，這些載體是否還需要被販售呢？我們想這就是為什麼萊兒費可要客人們親自來這裡體驗，而且不賣實體唱片的原因吧！

old house data

小艾人文工坊背包客棧
工藝、展演、背包客棧

- 彰化縣鹿港鎮後車巷 46 號
- 0973-365-274
- 建成年代：不詳
- 屋齡：將近百年
- 值得欣賞的重點：百年木樓梯、鐵花窗書架與衣架、舊床製成的桌子

書集喜室
獨立書店、茶點

- 彰化縣鹿港鎮杉行街 20 號
- 11:00 - 17:30（週一、二休）
- 建成年代：昭和六年（1931 年）
- 屋齡：86 年
- 值得欣賞的重點：西式洋樓立面、閩南式前高後低建築格局、樓井、水井

萊兒費可唱片行
獨立音樂、展演

- 彰化縣鹿港鎮杉行街 29 號
- 建成年代：不詳
- 值得欣賞的重點：特色唱片、防空洞

太平老街、斗六行啟記念館、老屋町

橫跨明治、大正、昭和時期
漫步老街重溫黃金年代

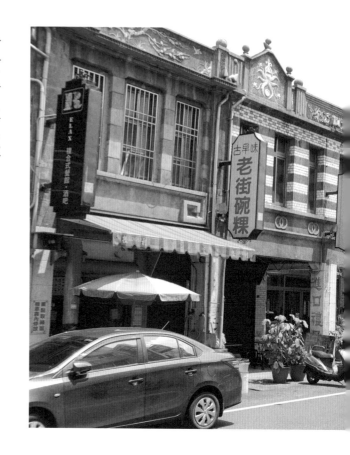

習慣某個生活圈是認識那片土地的開始，充分地融入在地生活步調，很自然成為當地人文、產業重要的一環，然而「習慣」卻也讓許多人忽略了家鄉的特色。某次與斗六友人談到「雲林特色」，遊客每每提起雲林，便會直接聯想到西螺醬油、虎尾糖廠與北港朝天宮，因為頗負盛名的純釀醬油與製糖時空氣飄散出的氣味，滿足了味覺與嗅覺的享受，而供

奉媽祖的朝天宮更是台灣重要的信仰中心，連帶推動了西螺老街與虎尾歷史建築街區的觀光效益，令友人頓時覺得家鄉斗六相形失色。然而斗六同為雲林最早開發的地區之一，刻畫舊時代記憶的老建築就坐落在市街上，卻因為沒有太多外來的新式商號刺激，「習慣」也逐漸掩蓋了它們的價值。

關於斗六地名的由來有許多傳說，

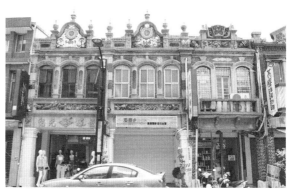

老街二樓皆以垂直長條三開窗設計，因歷經明治、大正、昭和各時期逐次修建產生仿巴洛克與裝飾風格共存的景象。

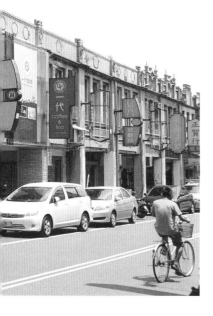

似「Dau Lac Mon」的歡呼聲以示慶賀，便有了斗六門的諧音地名，後來省略門字，改稱斗六。

▌太平老街

走出斗六火車站，步行約五百公尺來到外觀由紅磚、灰白泥塑交織而成的街屋步道，太平老街又稱為大街，北通竹山、二水，南達斗六、嘉義，是斗六的交通要道，左右兩側商家林立，曾是經濟活動頻繁的商業街道。在民間，信仰與生活是密不可分的，繁榮的街道與宗教建築似乎也彼此相依相存，從斗六的一句俗諺：「街頭媽祖間，街尾觀音亭，

有人以星座的方式解讀，認為在北斗星南側的織女星座，地理位置剛好對應在北斗街的南方，故稱為「斗六」，此外亦有源自風水角度的說法，相傳清代一名來自唐山的地理師，行經於此，因其地靈人傑卻尚無地名便取自南斗六星為此命名。第三種說法是從《斗六市志》中開墾史推敲出的諧音說法，普遍認為較可信，數百年前居住於此的平埔族專於狩獵，每當捕獲獵物便會發出音

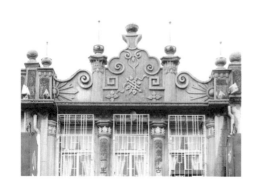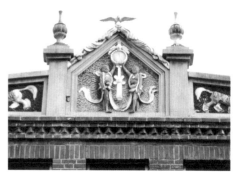

左／幾戶人家的牆上假壁柱上頭妝點文字對聯，增添濃烈東方色彩。

右／舉鐘童子的泥塑雕飾相當別緻，可將時鐘解讀為守時、童子象徵多子多孫。

街中央是土地公間」可以發現太平老街由三座廟宇串連，街頭指太平路起點現今的圓環（昔日為日治時期為推行皇民化所拆除的受天宮），街尾則是供奉觀音菩薩的永福寺。早年民風純樸，日常作息相對單純，廟裡上香、廟埕下棋也成為主要休閒活動，街道前、中、後人潮自然絡繹不絕。

　　清代就已成形的太平老街，最早採用土埆磚興建，比鄰而置的建築以共同壁相連，於山牆上預留凹洞放置桁木，再於上頭鋪設屋瓦形成硬山式屋頂[1]，樣貌上與未經市區改正的鹿港不見天街氛圍相似。傳統土埆磚厚度稍嫌不足，耐震度相對減低，歷經明治三十九年（1906年）的梅山大地震後多處民宅倒塌，老街亦難以倖免，促成重建時

加強防震考量。然而改變太平老街最大的事件莫過於昭和二年（1927年）施行的「市區改正」，道路規劃中拆除南向部分民宅，加以拓寬取直、制定統一尺度的騎樓，也順勢採規格化的清水磚、洗石子與泥塑雕飾進行建造裝修，形塑出印象中日治時期老街的風格。

　　全長約六百公尺的街道上，據統計有近九十棟街屋，看似規格化立面尺度，二樓皆以垂直長條三開窗設計，卻因歷經明治、大正、昭和各時期逐次修建產生仿巴洛克與裝飾派（Art Deco）[2]風格共存的景象。若將立面依區塊來看，首先是底層廊柱與因應台灣多雨、長日曬氣候規劃的亭仔腳（騎樓），柱身除了展現紅磚材質也會選擇以洗石子包覆，用來承接橫樑的柱頭亦可見飾帶或泥

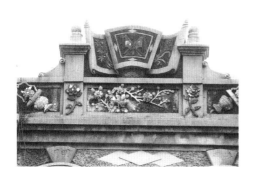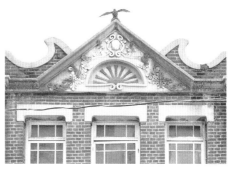

立面上端的女兒牆為一大看點，裝飾有常見的姓氏、西洋花草、祥獸與幾何圖形等。

塑雕飾的點綴。其次是楣與窗下牆面組成的水平帶，正如近年裝設的壓克力招牌功能相似，此區塊多以平面、半立體水泥及洗石子勾勒出商號名作為招牌，形式、色彩與屋身卻更為契合。水平帶與女兒牆之間為第三區塊，褪去鐵窗、招牌後可見等份的三道窗，透過圓弧、三角等造型窗楣增加變化，牆面覆蓋洗石子、磁磚、灰泥拉毛或呈現紅磚質感，從少數僅存的木窗上可見垂直水平與放射狀等窗框線條分割，其牆上假壁柱也是一大巧思，不只素面洗石子，幾戶還在上頭妝點文字對聯，增添濃烈東方色彩。立面上的重頭戲應屬上端的女兒牆，裝飾上除了常見的姓氏、西洋花草、祥獸與幾何圖形，「官煙賣捌所」上頭一對舉鐘童子的設計更是獨一無

二，可將時鐘解讀為守時、童子象徵多子多孫或廟宇常出現的「愚番擔屋角」守衛家宅。

硬山式屋頂[1]：中國傳統建築雙坡屋頂形式之一，最大特點就是房屋的兩側山牆同屋面齊平或略高出屋面，由於其屋檐不出山牆，故名硬山。

裝飾派（Art Deco）[2]：所採用的材料是精緻、稀有、貴重的，尤其強調裝飾別緻優雅。

▌斗六行啟記念館

鄰近太平老街沿著府前街走，一座呈一字型不對稱設計的磚砌建築座落於街底，這座由中央洋館及兩側挑高日本間構成的建築，落成於大正十五年（1926 年），目前提供展覽、休閒、集會使用，名為「斗六行啟記念館」。在日本，天皇巡視稱作「行幸」，由皇太子、皇后等巡視稱作「行啟」，行啟記念館即是用來紀念大正十二年（1923年）裕仁皇太子來台行啟所興建的紀念館之一，由斗六當地仕紳吳克明等人與官方集資興建，主要提供地方事務空間與做為民眾聚會、演講使用。二戰結束後，行啟記念館產權轉移，先後出租給地下水公司、監理站、軍公教福利中心使用，然而在中生代居民記憶裡，對於興建記念館緣由並不熟悉，至今仍有人以「福利中心」稱之，看似歷史記

憶日漸薄弱，卻也是老建築成功活用的見證。走過近九十年的歷史，幾任承租者陸續進行不同程度的改造，也歷經九二一大地震與火災，造成記念館毀損嚴重，促成政府單位進行整體修繕的契機。

到訪這天巧遇幾名前來寫生的孩童，當我們欣賞建築時，孩童們看似誇飾的畫作成為有趣的重點提示。這座建築以磚砌承重牆與木造屋架結構組成，中央主樓為四坡水、兩側為三坡水屋頂，左長右短不對稱設計，外牆一道順砌、一道丁砌的荷蘭式砌法在孩童筆下成為數不清的巧克力餅乾。成排長條窗前由磚砌的窗台略微傾斜，考量採光也不忘防雨洩水，屋簷下洗石子牆上象徵日本意涵的「日」字磚貼與前門上方「公」字水泥雕飾為年代與功能做最詳盡的解說。室內目前規劃為服務區與展示空間，服務台右側的鐵製旋轉樓梯與二樓通道式的樓板，由七○年代福利中

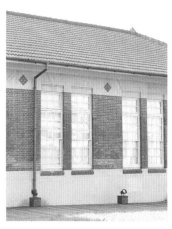
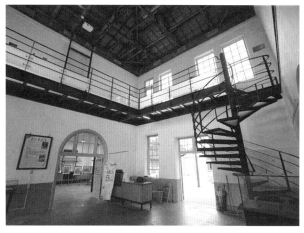

左／記念館以磚砌承重牆與木造屋架結構組成，外牆採荷蘭式砌法。

右／室內服務台右側的鐵製旋轉樓梯與二樓通道式的樓板，由七〇年代福利中心進駐時改制而成。

心進駐時改制而成，如今毫不衝突的成為展覽動線；通往兩側的弧形入口，乃幾十年前為了滿足公眾集會需求的大尺度設計，便於疏散人潮亦可加強採光，典雅的造型也成為近年旅遊取景的私房角落。

▌老屋町

臨走前，路過的郵差向我們推薦了附近的背包客民宿「老屋町」，一棟荒廢多年的雙層建築，老房子得以重見天日必須從庭院裡的老樹說起。位於民宿隔壁的「魔羯魚祈福館」是一家以祈福為主題的文創商店，因為老屋町院子裡長年未曾修剪的老榕樹枝葉擋住了祈福館招牌，經營者關有仁詢問屋主兒子是否得以修剪，入內後才發現這棟房子其實塵封了一個家族的回憶，任其閒置實在可惜，便承租並進行整理。承租者關有仁同時身兼斗六市太平大街發展協會理事長，本是土生土長的斗六人，離家工作多年後為照顧年邁母親返鄉，一直極力於太平老街復興，也推動地方小旅行，讓老街上中藥行、棉被店等傳統技藝能再度被看見，承租這個空間除了疼惜老屋也是為了讓遠道而來的旅人能有一個休憩的空間，或許只是停留一晚，就能讓旅人有更多時間走進老街，感受當地緩慢的生活步調。

許多修繕老空間的使用者都曾遇到類似的狀況，清除廢棄物之後，眼前的「雜物」似乎又可串聯出一道脈絡，畢竟老物件除了具年代價值也直接反映出原屋主喜好，當細細品味物件上

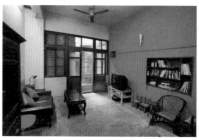

踏入老屋町似乎有種回到阿嬤家的自然，非刻意搜集的傢俱散發出的生活感是難以複製的。

的附加意義後，就不難理解老人家看似過分的惜物之舉。歷經三個多月的清理，湧入許多愛好老屋的大學生協助，這座民國四十七年（1958 年）興建的老宅逐步清除壁癌、粉刷與重設水電系統，其最大的工程應屬一樓吧檯處的木隔間牆拆除，改善室內採光不足的問題，也成為小型的咖啡空間。略往裡走，鵝卵石壓花玻璃窗內的客房裡有座老梳妝台與紅眠床，懷舊的傢俱皆是屋內原件，上頭擺放著老街上日興棉被行的手工棉被與枕頭，讓旅客能夠親身感受老手藝帶來的溫暖。已故老屋主王金松年輕時成立商行、赴大陸經商，後於政府單位工作，具有良好經濟基礎，也

將對於生活的品味反映在傢俱擺飾中。踏入後方客廳與二樓神明廳似乎有種回到阿嬤家的自然，非刻意搜集的傢俱散發出的生活感是難以複製的，上頭斑駁的痕跡彷彿一幕幕清晰影像映入眼簾，帶我們重回那個消逝的年代。

　　縱然建築別具風味，平日裡仍鮮少遊客駐足，因為太平老街是一條相對樸實的老街，即便未曾推出名聲響亮的伴手禮、形象宣傳，卻扎扎實實是條服務在地鄉親的市街，偶爾騎乘單車路過的老人與放學途中的孩童讓街道充滿生活感，想要深入品味這樣的街道急不得，有太多的故事藏在老店裡，透過太平大街發展協會所辦理的小旅行，漸漸

的拼湊出老街真正的價值，也讓在地人跳脫「習慣」進而珍惜故鄉。在這樣尚未完全觀光化的市鎮裡，行啟記念館與老屋町或許無法達到賓客絡繹不絕，卻具有指標價值，老屋修復與歷史空間活化不再只是口號，也將是振興老街的希望。

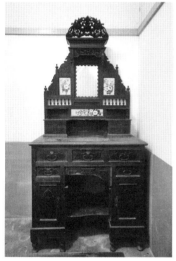

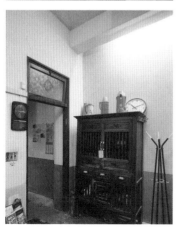

old house data

太平老街

- 雲林縣斗六市太平路
- 建成年代：19 世紀末
- 屋齡：超過百年
- 值得欣賞的重點：仿巴洛克式建築、泥作古典雕飾、文字對聯假壁柱、華麗的女兒牆裝飾

斗六行啟記念館
紀念、集會、展演

- 雲林縣斗六市府前街 101 號｜05-5362290
- 開放時間：週三至週五 14:00 - 22:00
 週六及週日 09:00 - 22:00（週一、二休）
- 建成年代：大正十五年（1926 年）
- 屋齡：91 年
- 原來用途：地方事務空間、地下水公司、監理站、軍公教福利中心
- 值得欣賞的重點：紅磚黑瓦建築

老屋町
背包客棧

- 雲林縣斗六市城頂街 146-1 號｜05-5321775
- 建成年代：1958 年
- 屋齡：59 年
- 原來用途：民居
- 值得欣賞的重點：鵝卵石壓花玻璃窗、檜木傢俱、老梳妝台、紅眠床

客房裡的老梳妝台、客廳中的舊廚櫃，讓旅客能夠親身感受老傢俱帶來的溫暖。

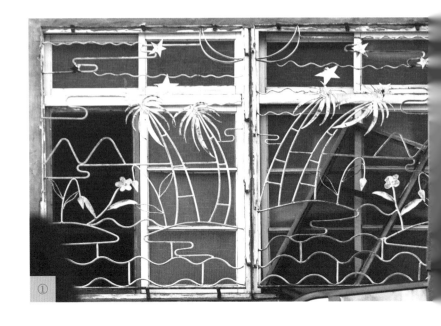

搜尋中部老屋顏

①

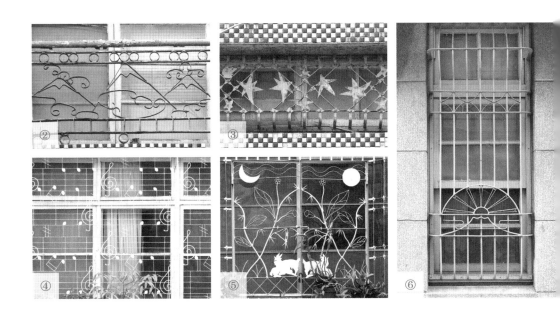

② ③ ④ ⑤ ⑥

① 彰化｜三樓鐵窗上吹來了一陣海風，原來是滿天星斗與明月、海浪與沙灘、小島與椰子樹，南國的夜晚充滿熱帶風情。

② 苗栗｜鐵工師傅將硬邦邦的鐵條凹成軟呼呼的雲，一朵朵攀上青山，老房子的鐵欄杆上正上演一齣風起雲湧。

③ 苗栗｜紅紅的鐵鏽附在楓葉上，好像也替秋天著上了顏色。

④ 台中｜豆芽菜般的音符們正在五線譜上舞動，雖然聽不到旋律，但看著也彷彿能感受到這是首快樂跳躍的樂曲。

⑤ 台中｜日月之下，除了花朵的枝條，還有象徵孝行的羔羊跪乳圖，對後世頗有教育意味。

⑥ 台中｜不熟路卻在異鄉開入無法會車的窄巷，沒想到巷中竟有一棟洋樓，門面這扇美麗的長窗上，光芒萬丈的旭日散發著放射狀光芒，高高立於神山之頂。

⑦ 彰化｜小西巷弄中的氣窗上兩隻對望的小斑鳩，守護著這家門戶。

⑧ 苗栗｜兩隻蠶寶寶正大口大口的吃著桑葉，泥塑師傅將蠶寶寶的胸足與腹足做得很逼真，好像回到國小上了一堂自然課。

⑨ 彰化｜田中老街上的百貨行裡，藏著一朵玫瑰花，開在這裡已經五、六十多年仍然鮮紅欲滴。

⑩ 彰化｜法國凱旋門居然出現在鹿港的鐵窗上，單點透視的構圖讓窗景整個立體了起來！

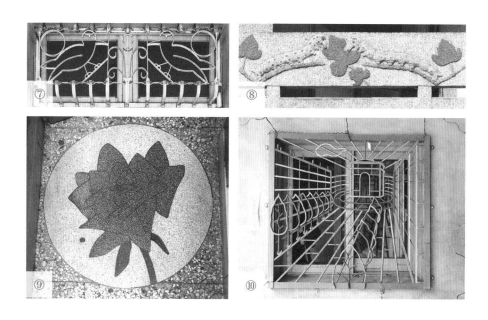

萬國戲院

歇業老戲院重生　尋回在地人的電影夢

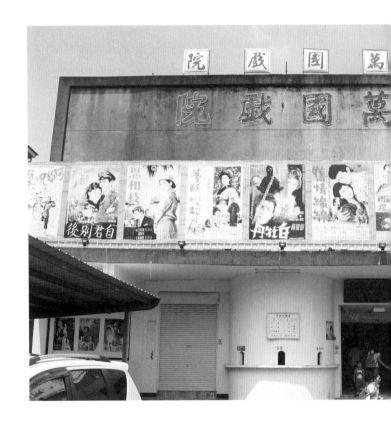

近幾年老屋再利用蔚為風潮，姑且不論家族繼承者修繕案例，新任使用者或許基於房租便宜、建築具有深厚的人文歷史價值，抑或以商業考量為主，選擇地段絕佳的宅邸進行規劃，然而嘉義的萬國戲院卻有著不一樣的故事起源。

「如果不提阿里山、方塊酥、火雞肉飯，對於嘉義還有什麼了解？」幾年前，一場關於萬國戲院的講座，開場前主持人隨性一問令現場聽眾驚覺對於嘉義的陌生，更不用說一般人較少前往

的大林了。萬國戲院位於嘉義大林，舊稱「大莆林」、「大埔林」，當地林木茂盛鬱鬱蒼蒼，自清代就一直沿用，鎮內至今仍多處保留著與林木有關的地名，如「中林」、「林頭」等，與嘉義市區有著截然不同的城鄉風貌。大林開發甚早，因位處嘉義縣最北端交通網路發達，日治時期，新高製糖株式會社嘉義工場在此設立，配合糖業發展興建產業鐵路，二戰後期日本海軍亦曾在此興建飛行場，陸空交通繁忙。戰後，工場由台糖接收改稱大林糖廠，修築鐵路積

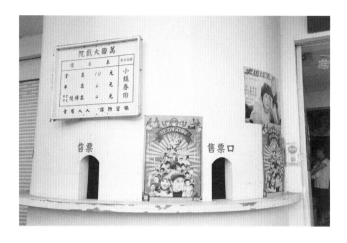

重建半圓形的售票亭，張貼復古電
影海報，讓老戲院轉型重生。

極發展糖業，再加上中坑與崎頂營區大
量國軍人口，市街頓時充滿消費力，戲
院、酒家與各式娛樂性空間一應而生，
然而這樣的黃金歲月隨著糖業沒落、軍
營遷移已不復從前，大林就此成為鐵道
旅行中默默無聞的中途小站。

　　講者江明赫是一名土生土長的大林
人，亦是萬國戲院現任使用者，年少時
因為熱愛電影，受到《報告班長》啟發
而投入軍旅生涯。談到為何在忙碌工作
之餘還每週抽空返鄉，明赫說：「台灣
一度各鄉鎮紛紛進行社區營造，如雨後

春筍般冒出的入口意象充斥在各鄉里，
偶然間從圖書館一張民國八十三年的
簡報上看見『旅遊局推廣一鄉一特色，
大林從缺』。」對於自小在大林成長的
他是極大震撼，便決定再一次深入的瞭
解這片土地。重回熟悉的大林巷弄，明
赫以文史與常民生活的角度再次認識
故鄉，某次來到菜市場旁的萬國戲院，
這家歇業二十幾年的老戲院，曾是鎮上
五大戲院之一，在錄影帶與第四台尚未
蓬勃之前賓客絡繹不絕，也是明赫年少
時休閒好去處，就此荒廢不免可惜，倘
若展開老戲院復興便可重現鄉里間共
同的回憶，也能為大林找到新的亮點。

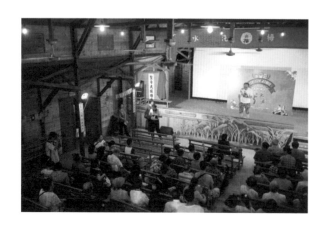

走進戲院裡，三排戲院長椅與壁燈下仿舊的標語、萬國旗，呈現出三〇年代戲院氛圍。

　　初接手，戲院宛如廢墟，這座民國五十七年啟用的老戲院，僅經營了二十年便歇業，又歷經大火吞噬木造屋頂付之一炬，屋況已大不如前。後來由卡拉OK業者承租，為了隔出更多包廂，改變原有格局、拆除布幕、舞台，僅存的戲院氣息可說是蕩然無存。明赫認為想要重現戲院的風貌，必須從外觀做起，於是向嘉義縣政府申請補助，重建半弧形的售票口，為閒置多時的外牆立面掛上復古電影海報，也間接向眾人宣告修復計畫正式開始。然而或許荒廢太久，這項計劃初期並未獲得鄉民支持，更多的只有好奇與質疑的眼光，後來透過鎮長的協助，向文化部申請到補助進行消防設備安裝與簡易修繕，鄉民感受到江明赫的傻勁與熱情，態度也轉趨支持。而今走進戲院裡，早年用來隨片登台的

木造舞台，角落昏黃的販賣部，以及屋架下三排戲院長椅與壁燈下仿舊的標語、萬國旗，呈現出三〇年代戲院氛圍，這些皆是後期搭建的場景，經費拮据下透過劇組租借場地的機會，讓專業團隊重現懷念的舊時風貌，也讓老戲院再度為台灣戲劇盡一份心力，戲劇殺青後片場繼續沿用，成為民眾參觀與定期播映電影最佳的觀影空間。

　　戲院右側樓房其中一戶，門上掛著布袋戲佈景風格的招牌，這裡是明赫的另一座祕密基地「走豬書坊」，令人印象深刻的店名隱含著大林悠久的歷史。大林鎮上俗稱「鹿掘溝」的區域早年是平埔族的獵場，時有梅花鹿與山豬出沒因而得名。荷蘭時期，登陸者從古笨港換搭小船沿溪流抵達此地，不慎驚擾到山豬導致四處逃竄，故以「走豬港」命

名。隨著荷蘭人登陸，此處成為嘉義最早開發的地區，爾後大陸漳泉移民陸續前來，沿著河道至大林開墾，善用灌溉便利、土壤肥沃的特性進行農耕，再藉由水、陸運輸銷售，使大林成為經濟富裕的鄉鎮。

有鑑於這段歷史日漸被年輕一代淡忘，明赫希望透過書店讓在地人憶起那段榮景，尚未正式營運的走豬書坊，延續萬國戲院以台灣影劇文化作為主軸，不僅店名意義深遠，螢光色的招牌也是委由國寶級彩繪匠師陳明山繪製，呼應

著戲院內珍貴的戲劇佈景。這個據點將不定期舉辦講座、影片欣賞與小旅行的方式提供民眾使用，一樓規劃為販售影視、戲劇文化、文創商品、地方特色物產與簡單餐飲的交誼性空間，室內擺設的百年中藥櫃與歌仔戲佈景各自象徵著鎮上的老產業與鄉親們早年廟口看戲的親切互動；二樓空間提供閱讀、講座與志工訓練，由舊藥箱與木板組成的書櫃上擺放地方文化、東南亞書籍與各類二手書，牆上一幅幅關於大林舊時攝影比賽的照片，為早年經濟富庶的休閒

左／今日放映欄張貼著《小鎮回春》復刻版電影海報，頗能喚起舊時的觀影記憶。

右上／劇院小房間裡擺放著許多大林出身名人的手繪看板。

右下／走豬書坊的螢光色招牌委由國寶級彩繪匠師陳明山繪製。

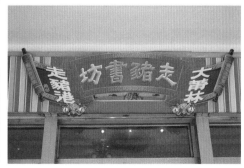

活動留下見證。經費有限下以簡樸的陳設勾勒出雛形，往後希望透過鄉親與遊客的建議增加更多合適的藏書，或透過在地人與遊客互動間挖掘出更多屬於當地的鄉里趣談。

為了讓大林能被更多人看見，修繕戲院的同時，明赫與友人利用休假日發起小旅行計劃。這項計畫雖然免費、免報名，籌備上卻相當用心，他們親自走訪鎮上所有可成為「景點」的角落，糖廠、老樹、再重回最熟悉的菜市場，過程中結識老街上十信視界眼鏡行與泰成中藥行，一家是第二代返鄉經營的眼鏡行，風格有別於印象中眼鏡堆積成山的門市，老店翻修時保留了舊有牆面

與手工打造的天花板飾條，以寬敞木造檯面營造出愜意的配鏡空間；一家是傳承第三代的中藥行，從屋內充滿香氣的中藥櫃與配色鮮明的磨石子地板，不難看出六十年老字號的歷史。兩家截然不同的產業由年輕一代接手，同樣愛好自己的家鄉，也期待小旅行能讓地方更活絡，就此成為最佳夥伴。

沉寂多時的小鎮要重新找回榮景，需要一些改變，近幾年常見的鄉村彩繪著實成為小鎮復興的套版模式，透過絢爛奪目的彩繪作品達到社區美化與吸引人潮的效果，卻也有因為觀光效應遽增，造成在地居民適應不良的案例。明赫與友人選擇從建立在地人的自信開

走豬書坊二樓空間提供閱讀、講座與志工訓練；由舊藥箱與木板組成的書櫃上擺放各類二手書。

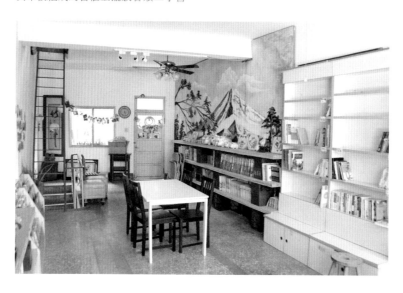

再訪老屋顏

始，透過一間老戲院的重生、傳統中藥行的轉型與緊密的鄰里關係，喚起老一輩人逐漸淡忘的年少記憶，意識到小鄉鎮縱然不如大城市進步，那些生活中司空見慣的「日常」，正是城鄉發展中最珍貴的部分，唯有在地居民願意重視自己的家鄉，才能引導外地人來欣賞這片土地，挖掘出具有深度的觀光資源。

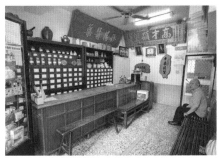

上／十信視界眼鏡行目前由第二代返鄉經營，老店翻修時保留了舊有牆面與手工打造的天花板飾條。

下／傳承第三代的泰成中藥行，從老舊中藥櫃與配色鮮明的磨石子地板，不難看出六十年老字號的歷史。

old house data

萬國戲院
戲院、藝文展演

- 嘉義縣大林鎮平和街 21-7 號
- 0952-251234
- 建成年代：1968 年
- 屋齡：49 年
- 原來用途：戲院、卡拉 OK
- 值得欣賞的重點：舊式售票口、復古電影海報、老戲院文物

獄政博物館

全台唯一完整保存的賓夕凡尼亞式監獄

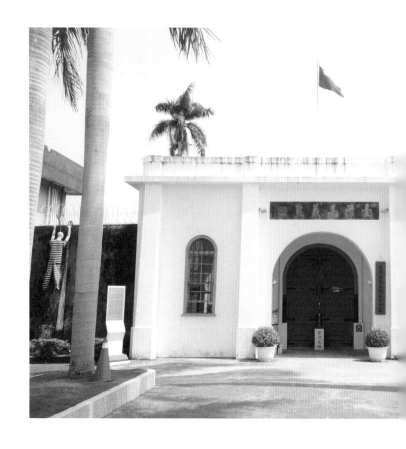

什麼樣的建築既神祕又令人感到畏懼？顯然莫過於「監獄」。日治時期興建的嘉義舊監獄，曾經是囚禁罪犯的地方，沉重而神祕的氛圍令民眾行經於此無不敬而遠之，這段泛黃的歷史隨著近代獄政發展與改革，目前已無受刑人收容於此，並於民國一百年成立獄政博物館讓民眾得以入內一窺究竟。

歷史上每逢政權轉移，總會造成社會動盪不安，如何穩定社會秩序考驗當下政府決策力。日本治台初期對於台灣的環境衛生進行大刀闊斧的建設，為的無非是規劃出更高品質的生活圈，關係到社會秩序的獄政系統規劃自然也優先處理。當務之急，明治二十八年（1895年），總督府於嘉義城內租賃整修民宅拘禁罪犯（今嘉義市政府北鄰一帶），當時稱為「嘉義監獄署」，但是監禁效果不彰。爾後配合監獄相關法

為了緩和監獄嚴肅的氣氛，館方特別在牆上模擬逃犯姿態，增添幾分趣味。

令歷經數度調整，台灣各地監獄系統逐漸成形。

　　來到「獄政博物館」不免好奇建築的歷史，看似俐落線條的門面與印象中同為日治時期的宜蘭舊監獄門廳雨淋板建築相去甚遠。經詢問門前久候的導覽大哥後得知，明治三十年（1897年），總督府實施地方官制改正計畫，隨之廢除嘉義監獄署，同時改制為「臺南監獄嘉義支監」，九年後，一場梅山

大地震，將嘉義市街幾近全毀，位於舊城內的嘉義支監自然無法倖免於難。考慮到監禁需求於現址重建，名為「臺南刑務所嘉義支所」。爾後隨著政權轉移數度更名，直到民國三十六年正式命名為「臺灣嘉義監獄」。

　　少了受刑人的監獄如同一般閒置的老宅，空間真正「靜下來」才有機會重新檢視。然而廣大的腹地就建商而言，實質獲利遠大於文化價值，並且老一輩人對於監獄依舊相當忌諱，即便停止運作仍無法消弭負面印象，一度都更聲浪四起。獄方與民間團體為了保留這些見證台灣獄政發展史的建物積極奔走，終於在民國九十一年爭取列為市定古蹟，並透過文物調查，於三年後升格為國定古蹟。

左／典獄長室的空間裝修典雅又氣派，包括鵝黃色的檜木天花板、牆柱上對稱設計的牛腿與線角裝飾等。

右／因地利之便，監獄裡多處可見阿里山檜木製品，門樓上兩側圓拱窗與中間拱形門扇皆出自於此。

　　或許受到家長常以「如果不乖就要抓去關」訓斥小孩影響，行前導覽大哥為了安撫膽怯的小小參觀者，趕緊解釋今天要參觀的是古蹟級博物館，已不是當年令小孩聞風色變的監獄。嘉義舊監獄能夠制定為古蹟，除了歷史定位，莫過於精湛的建築設計，當時日本致力於學習西方現代化獄政制度，參考美國東方州立監獄「賓夕凡尼亞式」，以扇形放射狀的平面配置，透過中軸線一路從監獄正門、前庭、中央控制台到舍房採取對稱配置，方便監控受刑人，並將相似的手法運用於同期興建的台北、台中與台南監獄，而今台灣僅存的只剩嘉義獄政博物館。

　　走近博物館廣場，方正的門樓原為紅磚結構，在昭和五年（1930 年）的震災後修建為現貌，白色壁面與刮刀式蛇腹網下的灰牆形成強烈對比，為了緩和嚴肅的氣氛，館方特別在牆上模擬逃犯姿態，增添幾分趣味。因為地利之便，監獄裡多處可見阿里山檜木製品，門樓上兩側圓拱窗與中間拱形門扇皆出自於此，正因如此，第一代門樓倒塌後獄方不捨丟棄，重建門樓後沿用至今，形成門扇大於入口的奇觀，厚實原木營造出堅不可摧的形象，踏入這扇門即將進入截然不同的世界。

　　剎那間大門深鎖，我們如同犯人般監禁其中，其實這是館方為了管控參觀人數，卻也營造出監獄裡獨有的嚴肅氣氛。導覽大哥引導大家朝著右側木造建築前進，小巧的平房有人聯想到軍中的福利社，但屋裡簡單的兩張磨石子圓

凳、一面鑲滿鐵窗花的玻璃牆,與桌上擺著沒有轉盤的舊式對講電話,說明此處是受刑人接見室。導覽大哥逗趣的說:「各位遠道而來的受刑人,監禁生活都還沒開始怎麼就想要接見家屬了呢?還是先來坐牢吧!」

　　大夥兒重回中軸線,右側規劃為展示空間,陳列獄政辦公用品;左側是遊客必定駐足的典獄長室,也是被譽為館區內最華麗的空間,鵝黃色天花板由檜木製成、幾扇高聳的上下推拉窗帶有西方裝修概念,讓室內隨時充滿充足採光,早期玻璃純手工製作,透過玻璃側著朝外看的視覺會產生一些扭曲。牆柱上對稱設計的牛腿[1]與線角裝飾典雅又氣派,襯托出使用者位高權重的身分。

　　沿著走廊前進「賓式監獄」,重頭戲從「中央台」展開,修建時褪去粉刷

牛腿[1]:古建築中雕飾裝飾的重點,主要功能為支撐屋頂出檐部分。

左/會客室以鐵窗花相隔家屬與受刑人,雖是嚴肅的監獄內,氣氛卻因漂亮的鐵窗線條柔和不少。

右/智、仁、勇三列牢舍的交集處有座木造控制台,對應前端牆面手寫木板上的紅燈泡與警鈴,控管無死角。

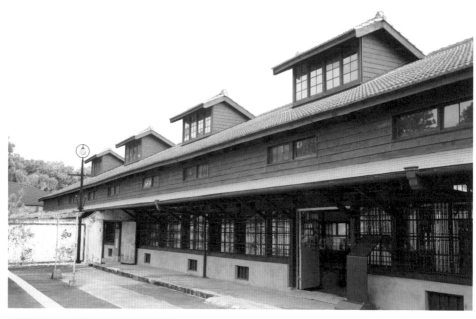

上／工場挑高屋架上設計有特殊的「太子樓」小屋頂，擁有調節採光與透氣的功能。

下／為了監控受刑人，工場內的廁所無隱私可言，且需面向監獄管理人。

讓空間裡大部分檜木透出原色，受刑人接見等候處的水泥花磚牆與磨石子牆面依舊堅固，佈滿菱紋鐵窗花的窗口將和煦的陽光帶入室內，坐在窗前等候椅透過孔洞立刻看見外頭奔跑的孩童，明亮大廳的建材選擇果然緊扣著掌控維安的功能。

前方連接智、仁、勇三列舍房，交集處有座木造控制台，幾台儀器對應前端牆上一面手寫木板上的紅燈泡與警鈴，設備雖然簡單，控管卻無死角，二十四小時輪班值勤讓早年逃獄亂象不再發生，新式監獄誕生後也為台灣治安頓時提升許多。

穿越鐵窗緊密的通道，木造屋架阻

擋了部分採光，令幽暗的走廊至今仍充滿壓迫感。走過一間間木門緊閉的牢房，空間呈制式化格局，獄方透過牆上洞口送餐、巡視，即便如此仍有視覺死角，再加上早年並無電子監視系統，便在上方設置了貓道（空中巡邏道）方便巡邏員從上方監看。當時巡邏員通常會提水巡視，若是遇到違規情形便直接從上方潑水入舍房，於是受刑人便有了「水來了」的黑話，互相提醒獄友巡邏員的巡查。

在獄中除了舍房，次要活動空間便屬「工場」，一字型的木造建築動線相當明確，便於管控人員進出，鄰近走廊的牆面上成排鐵窗自然並非為了防盜所設。近幾年台灣各地監獄推出的「一監所一特色」亦是發揮出工場最大產能，因應不同的在地物產推出豆干、巧克力、手工蛋捲、鳳梨酥等商品造成團購供不應求，而此處早年曾進行原子筆組裝作業，這個強調群體工作的場所，受刑人在此工作、用餐與如廁，收封之前不得恣意走動，或許正是透過「靜心」達到「養性」的方式。工場挑高屋架上設計有特殊的一座座「太子樓[2]」小屋頂，屋瓦下延續雨淋板構造，正面

太子樓[2]：來自日本的建築形式「越屋根」為屋脊中央凸出的小樓層，該空間又稱做太子樓，有助於屋內採光、通風排氣等，常見於工廠、菸樓、廟宇與舊監獄。

走過一間間木門緊閉的牢房，空間呈制式化格局，令幽暗的走廊至今仍充滿壓迫感。

採用左右推拉窗，讓太子樓擁有調節採光與透氣的重要功能。日治時期總督府將工場視為避免受刑人與外界過度脫節的橋梁，藉由經年累月的訓練，提供受刑人學習一技之長的機會，也能從勞務中存下薪資為出獄後的生活打算，這樣的做法至今仍延用在台灣各處監獄中。

隔著內警戒牆即是女子監獄「婦育館」，國片中總喜歡描繪女受刑人入監後，因為生育萌發出濃濃母愛促使積極悔過，期盼早日減刑出獄。女監中盥洗、工作、住宿與放封空間都在同一塊建築腹地內進行，而與男監不同的是，女監還設有「育嬰室」，若受刑人入監後產子，或有三歲以下孩童，家中無人照顧者便可隨母親一同入監，讓冰冷的監獄生活多了些許溫暖。導覽大哥告訴我們，監獄本意就是為了導正受刑人而存在，若非罪大惡極，也只是暫時限制了受刑人的自由而非斷絕他的人生，所以對於母子間的親情也給予許多的通融，希望每位離開監獄的人都能有更好的前程。

過程中，大哥特別帶我們到一處擺放幾張單人木床的狹長空間，看似較為寬敞明亮其實是受刑人的病室（病房），監獄儼然是個小型化社會，除了滿足基本休憩、盥洗、勞務與育嬰，當受刑人病痛時給予適當醫治也是必須的，然而醫病始終是件隱私的事，在明亮環境的背後依舊說明了監獄看管受刑人的本質，似乎也提醒參觀者應該珍惜在獄外自由、平等的生活。

時光荏苒，肅穆的鐵牢不再神祕，一個半小時的監獄體驗讓大家了解到

左／女監設有「育嬰室」，讓冰冷的監獄生活多了些許溫暖。

右／擺放幾張單人木床的狹長空間其實是受刑人的病室。

再訪老屋顏

獄政文化演進史。嘉義舊監獄階段式維護不只是剛硬外殼的留存，也讓後人有機會從建築中發掘舊時代歷史人文的刻痕。近幾年有太多面臨制訂為歷史建築的房子受到毀損，不管起因為何，都是文化資產的極大損失。關於老房子維護不該只交由少數人奔走，各界都應該發揮一己之力，有機會不妨抽空去走走，不但可以增加知識，也是一種促使官方單位正視古蹟建築活化的作為。

博物館內展示了受刑人在獄中的各種違禁品與其藏匿的方法。

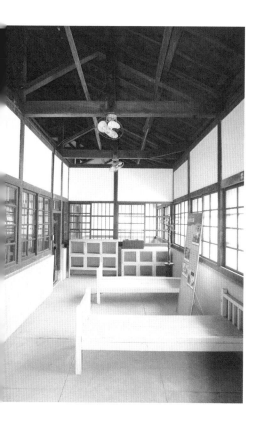

old house data

獄政博物館
國定古蹟、博物館

- 嘉義市東區維新路 140 號
- 05-2789242
- 導覽時間：09:30、10:30、13:30、14:30（週一公休）
- 建成年代：大正十一年（1922 年）
- 屋齡：95 年
- 原來用途：臺南刑務所嘉義支所、臺灣嘉義監獄、臺灣嘉義監獄嘉義分監
- 值得欣賞的重點：賓夕尼亞式監獄建築、典獄長室、牢房、太子樓

清木屋せいもくや

環繞人文咖啡香的日式醫館
見證逾半世紀朴子醫療史

印象中，阿公家客廳牆上曾經掛著六、七〇年代流行的「寄藥包」紙袋，裡頭舉凡頭痛、腹瀉等疑難雜症均治，一小袋一小袋的藥品印刷精美，活像是舶來品店的外國糖果，客廳裡懸掛了十年以上的藥品雖然不再食用，卻像是老人家的「安心丸」捨不得丟棄。民間信仰中對於難以醫治的疾病也有獨特的治療方式，

早年鄉間流行到廟裡求「爐丹」，透過擲筊、燒香徵求神明同意，再從香爐中用金紙取香灰帶回服用，後來有些廟宇為了香火鼎盛偷偷在香灰中加成藥，成為公開的祕密。

約略一年前，老屋顏粉絲團收到一則訊息，詢問如何修復祖父的診所老宅，盼能給予建議。當時透過黃崇哲大哥傳來的幾張照片與簡述家族歷史，

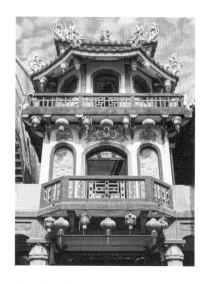

配天宮的廟宇建築元素除了常見的剪黏、石雕，亦可見西式風格的鐘樓、鼓樓。

我們對於清木外科有了初步的認識，並在不久之後前往拜訪。依約來到嘉義縣朴子市，行前從史料中發現朴子舊地名與地方信仰有著極大淵源，相傳清康熙十三年，一名半月庄（今布袋鎮）的住民自湄州恭迎媽祖金身回台，行經牛稠溪（今朴子溪）於樸仔樹下休息，起身時出現神蹟金身無法挪移，請示媽祖後遵旨於樹下落腳，不久當地居民為表恭敬之意，集資於樹下興建「樸樹宮」。隨著信徒日增，廟宇兩側也漸漸形成市集，地名便就此採用「樸仔腳」。爾後廟名於乾隆年間奉聖令改為「配天宮」，地名則在日治時期地方改制時改稱「朴子」。

　　停車後先行來到配天宮參觀，廟中除了常見的剪黏、石雕，也融合了西式風格的鐘樓、鼓樓。有趣的是，這趟拜訪老醫院的行程中，我們發現配天宮裡也流傳著一項特殊的治病妙招。走進後殿中庭，巧遇一名藉「磨樹」祈求緩解筋骨痠痛的婦人，見我們好奇的眼神便手舞足蹈的說起四季蘭的神蹟，原來大約百年前，廟方前往湄洲進香，帶回祖

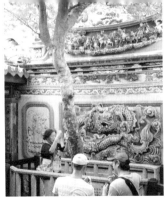

上／配天宮後殿中庭裡有一棵四季蘭，當地人相信拜拜後撫摸樹幹便可治療身體痛處。

下／大門噴砂玻璃上，呈現透明的「清木外科醫院」字樣。

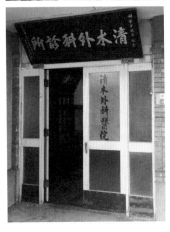

廟贈送的四季蘭種植在後殿，由於樹與神像僅一牆之隔，信徒深信長年同享香火供奉的四季蘭亦具有神效，每當身體不適便會前往撫摸、擦磨，抑或取其葉片泡茶，久而久之便成為當地風俗。我們認為，不論是否真能治癒身體病痛，神樹之說早已安撫了病患不安的心，或許正是所謂的心誠則靈。

在朴子醫療發展上不乏百年中藥行與民俗療法，西醫的傳入則是開啟了嶄新的一頁，步行來到清木外科，第一次近距離欣賞這座建築，外觀融合日式木造、「寄棟式」屋頂[1]與西式立柱騎樓，從門前流行於 1920~1930 年代的十三溝

面磚[2]與二樓略微斑駁的雨淋板外牆可看出年代久遠，又根據後期改裝的鋁窗與一樓車庫外浪板推測出大略的使用習慣。大門噴砂玻璃上，呈現透明的「清木外科醫院」字樣，經由室內泛黃燈光中映出，更顯獨特。醫院前身是昭和五年（1930 年）由日本醫師松浦保所興建的「朴子公醫院」，1956 年由黃清木醫師買下作為外科診所與住宅使用，建築上結構穩固、屋況良好，至今已有近九十年的歷史。然而黃醫師逝世後子女相繼遷居外地，診所就此閒置了近三十年的時間，直到 2015 年，黃醫師的長孫現任某大型企業資深工程師的黃崇哲與孫媳婦蕭秀霜，因接觸朴子日新醫院保存協會古蹟守護活動，意識到家中的老宅不只是家族的根本，也

寄棟式屋頂[1]：又稱「廡殿頂」，為中國、日本、朝鮮古代建築的一種屋頂樣式，由一條正脊和四條垂脊組成，屋頂共有四面斜坡，特色莊重威嚴。

十三溝面磚[2]：在 1920 年代末由北投窯廠所生產的陶質面磚，釉色有褐色、綠色、橄欖綠等多種，當時國防色盛行，為避免反光，乃在表面作成凹凸摺線，約有十三道溝痕，故名。

是地方重要文化的一環，決定整修祖父的診所，為嘉義醫療歷史留下紀錄。

推開許久未曾迎賓的大門，鉸鏈因為積垢而發出摩擦聲，彷彿電鈴一般通知黃大哥夫婦我們已經抵達。室內與想像中的診所相似，入口緊鄰掛號台，其次依序為診間、病房、手術室，停業後空間大致維持原樣，走廊上一座紫紅色絨布椅背、大理石椅面的沙發上點綴著六、七〇年代流行的手工毛線編織坐墊，手術室角落鏽蝕的點滴架上還掛著當年用剩的點滴瓶，但最具時代

象徵的莫過於走道上、房間裡，或大或小的舊式匾額。除了慶賀開業的「妙手回春」，還有幾幅與現今素雅的款式不同，上頭手刻「巾幗楷模」、「婦女之光」，中間還鑲嵌著醫師娘的照片，見證了醫師娘黃吳彩雲除了身兼診所藥劑師，也曾任朴子國中校長及國大代表，夫婦倆皆是鄉里間受人景仰的知識份子。

禮數周到的黃大哥除了細細描述早年醫院的情景，午後為了張羅當天修繕開工儀式所需物品。特別委由長期致力

左上／騎樓內牆面以溝面磚貼附，是日治時期公家機關上常見的建材。

下左右／首次前往當天恰逢清木屋整修開工日，黃家準備祭祀神明，祈求施工順利。

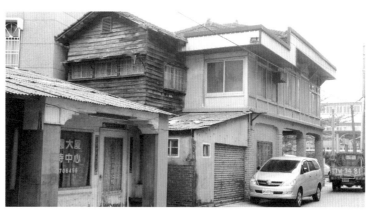

東亞大旅社原為朴子地區最高的大樓，如今一樓右側空間成為年輕人開立的獨立書店「沐書房」。

於在地文化資產保存的陳俊哲大哥帶著我們進行一趟小鎮漫遊。走完小鎮一圈很簡單，但走進小鎮的人文歷史就需要有行家引導，踏出清木外科，沿途行經日治時期的「東石郡役所」（今縣警察局朴子分局），清水磚官方建築較木造民居更顯氣派，但風光一時的東亞大旅社亦不遑多讓，這座當初結合旅社、食堂、浴室的複合式建築，從立面上中英文泥塑與立柱細緻線條不難看出創建人財力。走著走著來到朴子日新文化協會積極保存的日新醫院，層層樹叢遮掩著後方雙層和洋式建築，外觀為西式水泥結構，內裝是日式木構和室，殘破中仍可見精細的建築裝飾，早年朴子共有二十幾家醫館，大小、樣式雖不盡相同，但從沿路上已改為其他用途的診所與日新醫院的現況，就讓我們更加期待

清木外科能夠儘快修復，喚起眾人對於更多朴子老醫院的重視。

時間到了 2016 年，歷經七個多月整修，聽聞「清木外科」轉型為「清木屋」重新開放，我們再次北上拜訪。這天提前抵達，順道繞進市街尋找當地特殊窗花，行經位於中正路的東亞大旅社，還記得去年跟著陳俊哲大哥前來時最右側仍大門深鎖，如今已成為當地年輕人共同創立的獨立書店。從 2016 年 2 月底開始營運的「沐書坊」，由四位因參與社區活動相識的年輕人組成，經過幾個月的討論，並申請到文化部經費後正式展開。這天巧遇創辦人之一的昱慧為我們進行導覽，店內除了販售書籍、舊書借閱，也計畫推動展演、手作學習，看似氣氛輕鬆其實選址與命名都深具意義。

昱慧解說同時帶我們參觀這座旅社：「中正路舊稱新興街，曾是朴子最繁榮的街道，東亞大旅社更是昔日當地最高建築，早年並非家家戶戶都有熱水，再加上住宿客眾多，澡堂總是人潮絡繹不絕，選擇進駐提供沐浴的澡堂開設書店，也是希望能活化當地閒置空間。」來到屋外，立面上保留著旅社時代的印記，東亞大旅社原名咸興大旅社，最上層咸興、旅社、經濟、食堂、公眾與浴室泥塑洗石子，既是建築裝飾也是最典雅的招牌。邊聊邊上樓，走過早年的一樓澡堂，二、三樓略微昏暗的旅社，挑高的四樓曾是地方上宴席首選的食堂，裡頭兩座成交叉狀的檜木樓梯至今依舊不減風采。沿著陡峭的樓梯繼續步行，六樓敞開的圓拱窗讓室內充滿涼風，空間裡劃出的木造和式房間採光、視野良好，我們戲稱每一間都可稱為豪華街景房。望著窗外，言談間昱慧提到關於沐書坊更遠大的計劃，經營團隊都是喜歡這片市景的人，期待以書店為基地進行朴子的田野調查，守護當地的歷史記憶。這番話似乎無形中正呼應了黃大哥修復清木屋的用心。

走近市東路，整修後清木屋外觀似乎明亮起來，仔細回想，初見時二樓外牆除了僅存破舊的雨淋板，前方銀灰色鋁片與上頭加裝的鐵皮雨遮，和一樓溝面磚牆形成紊亂風格，騎樓天花板也因缺損而更顯老舊，如今依照建築藍圖重現雨淋板外牆與木造窗框，整座建築找回失落的日治年代氛圍，外觀也不再有「補丁」的感覺。開幕數日走廊上花花綠綠的祝賀花籃已多不可數，儼然這座舊診所能夠重生，似乎也激勵其他老醫院的復興，備受各界肯定。看著牆上

上中／文物展示室存放了手術刀、絕版的玻璃製針筒、醫療筆記及各式獎狀，珍貴老物件就位後診所的精神再度重現。

下／玄關左側的客廳闢劃為文物展示室。

左／原藥局位置上失竊多時的檜木檯面木板重新安裝成為點餐吧台。

右／清木屋入內後右側角落是原本的看診間，根據黃伯父兒時印象進行空間重現。

「探訪朴子醫療文化」的地圖及黃家後三代重現黃醫師與醫院的合照，我們想起整修前黃大哥提過：「未來清木屋將規劃出醫療故事館，不僅輪流展出清木醫師伉儷生平事蹟與文物，更將朴子第一代西醫的故事發揚光大，並提供咖啡輕食，可讓來訪民眾品嚐香醇咖啡的同時，渡過兼具歷史文化的時光。」

來到室內，灰底黑白線條相間的磨石子地與壁面顏色依舊，黃澄色的燈光為老建築帶來朝氣，原藥局位置上失竊多時的檜木檯面木板重新安裝成為點餐吧台，忙裡忙外的黃大嫂在裡頭熱情招呼。玄關四周並無太大變動，整修時黃大哥逐一拆卸、清理懸掛多年的匾額，為了妥善收藏且營造出寬敞的視覺效果，僅掛出最能敘說祖父母生平的幾幅。走廊前方如今也變得開闊，那道加裝的輕隔間拆除後病房規劃為用餐區，忙到一半黃大嫂特別向我們介紹上頭的玻璃氣窗隔板，若非拆除輕隔間，氣

窗位置上一道道用來放置玻璃板的溝槽也將永久封存，整修過程無意間發現房子裡其實充滿玄機，溝槽、門把、鐵件這些小物件似乎皆隱藏著一段故事。

當然，要藉由清木屋為朴子的醫療發展史保存盡一份心力，空間就不僅只提供餐飲服務。行經吧台、作業區，右側角落是原本的看診間，根據黃伯父兒時印象進行空間重現，玄關左側的客廳在清理後成為文物展示室，過程中黃家發現屋內留下的醫療用品相當豐富，除了原本存放的手術刀及絕版的玻璃製針筒，漸漸的，塵封已久的醫療筆記、公事包，甚至古董級的手提 X 光機與還能播放的八釐米放映機也逐一找出，再加上多年來收藏在相本中黃家人曾在清木外科留影的照片，珍貴老物件就位後診所的精神再度重現。有趣的是，當靜態的物件與空間重逢後，曾在此留下回憶的人也紛紛舊地重遊，不經意問起：「重新點燈後，是否讓路過的老病患誤

以為診所重新開業?」黃大嫂立刻向我們說起「藥局生」的故事:「不久前兩名年輕時曾在清木外科擔任藥局生的長輩前往探訪,這個陌生的職稱其實是指藥局的練習生,年紀輕輕到診所學習專業技能就如同各行學徒必須打理雜務,長久下來對於屋內瞭若指掌,言談間提到當年朴子鮮少外科醫師,除了一般看診、照射 X 光、割盲腸等醫療行為也在此進行,是一座設備先進的地方診所,偶而跟著醫師到鄉間出診都是相當特殊的體驗。」

黃大嫂提到整修前進行評估,幸好結構大致完好,才得以自力修屋,也感謝一路上給予協助的各界專家。清木屋的修復計畫當然不僅完成一樓空間,通往二樓的木梯、樓地板也都經過補強、翻新,營運初期人手不足二樓暫未開放,但也不排除以後作為背包客棧的用途。關於建築的硬體已大抵修復完成,但找回屋內的故事永遠不嫌晚,不管是病患的醫病體驗,職員、街坊年輕時與醫師夫婦的相處趣聞,都是讓他們更了解這座建築的養分,也是對於修復老診所的無形鼓勵。我們期待清木屋的重生能像水中的漣漪,漸漸的影響更多朴子人對於家鄉老宅的關心,或許不是為了追求觀光效益,但重拾珍貴的記憶,生活也會變得更有趣。

old house data

清木屋せいもくや
展演、咖啡、輕食、文創商品

- 嘉義縣朴子市市東路 40 號
- 0935-060683 | 11:00 - 18:00(週一公休)
- 建成年代:昭和五年(1930 年)
- 屋齡:87 年
- 原來用途:公醫院、衛生所、診所、住宅
- 值得欣賞的重點:日式檜木建築、十三溝面磚、各式舊式匾額、醫療文物

角落的紫紅色絨布椅背、大理石椅面沙發上,點綴著六、七〇年代流行的手工毛線編織坐墊。

黎媽的家

充滿音樂旋律的旅人休憩站

鄰近海安路的郡緯街，有著台南巷弄一貫的風格，蜿蜒的小巷令人一時無法看透前方風景。越往巷裡走，府城人的悠閒生活態度越是清晰，門外乘涼老人搖著紙扇哼唱一曲〈月夜愁〉，恰與微風傳來的清脆風鈴聲相伴。任憑鈴聲指引方向，不遠處民宅窗前的音符窗花牽動著記憶裡熟悉的歌謠，誠如友人形容的情景，「黎媽的家」在剛毅建築線條下充滿著感性的能量。

腳步稍緩，當思緒從二樓白色鐵窗花回到眼前，正藍色鐵門聯繫著不同材質的門柱，右側石板與左側洗石子對比鮮明但不衝突，多年晴雨讓門柱蒙上一層風霜，卻也調和了彼此。同樣的，不難忽視牆面磁磚熱鬧的組合，一樓貼覆咖啡圓點、淺綠菱格與橙色馬賽克；二

上／二樓外牆採用大面積藏青色噴絲馬賽克與樣式各異的磁磚，對比鮮明但不衝突。

下／民宿內不定期舉辦藝文展覽，例如當時正展出日本攝影師神村達彌的「京都的色彩」攝影作品。

樓採用大面積藏青色噴絲馬賽克與樣式各異的磁磚，若非逐次修建，肯定隱含著屋主特殊的構想。

　　站在牆外猜想之際，耳邊傳來弦樂器奏出的悠揚樂聲，當時屋內正舉辦日本攝影師神村達彌的「京都的色彩」攝影展，隔著紗窗，一位優雅的女士邀請我們入內參觀，這位女士自稱「黎媽」，是一位全能的音樂老師，舉手投足間充滿音樂家的優雅，淺聊幾句得知我們對老房子頗有興趣，便主動介紹起房子裡的各個細節。有趣的是，跟許多老師的教學一樣，黎媽介紹房子時有點像是小班授課，時常會突然蹦出考題，但也很有耐心的引導我們回答正確答案。

　　這棟房子原本是鐵工廠老闆的住家，由屋主自行規劃興建，在裝潢細微之處隱藏著老闆的夢想與期待。像是風格鮮明的音符窗花，圓圈造型取自鐵工廠壓模剩餘廢料，而一株株音符，也是

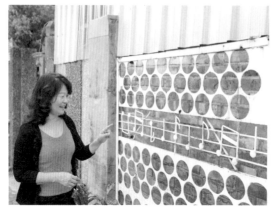

左／風格鮮明的音符窗花，圓圈造型取自鐵工廠壓模剩餘廢料，每一個音符都是前任屋主親手銲製而成。

右／同樣運用廢料製作的窗花，拼湊出星星、太陽與聖誕樹等有趣的圖騰。

屋主親手銲製而成，縱使不諳樂理，照著琴譜以鐵條勾勒出五線譜，已充分展現對於音樂的熱愛。這些音符無聲地守著家園數十年，屋主過世後房子雖由兒子繼承但已閒置許久，那股對於音樂的憧憬似乎日漸塵封。直到那天，初次到訪的黎媽不自覺哼出窗上的曲調，而這也是房子落成以來第一次遇到伯樂，本來並無租屋需求的黎媽，似乎感受到屋主寂寞的心情，當下決定承租，並答應將來會讓這棟房子充滿音樂。

經過一番清理，六、七〇年代民居的樣貌重現，宛如剪貼簿的外牆並非多次整修所致，細看表面還可發現舊款磁磚微妙的色差；氣窗上同樣使用廢料製作窗花，多了幾道拆解重組的手續，拼湊出星星、太陽與聖誕樹等頗富童趣的圖騰，屋主將房子妝點得十分可愛，為兒女們打造出童話般的家園。黎媽進駐後順應空間格局規劃為背包客棧，以尊重並代為照顧老房子的心情使用，門前掛上最喜歡的竹風鈴、窗邊栽種幾盆花草，客廳裡則擺放幾張難辨風格卻充滿生活感的櫥櫃，讓屋子再度變美的不是裝潢，而是三五好友協奏音樂所產生的幸福能量。

相較於室外異材質交互使用所產生的豐富感，屋內毫不遜色。白牆、木門與磨石子地板，看似中規中矩的裝修從樓梯處逐漸產生變化，咖啡色踏階滾上白色收邊提升了視覺明亮度，平台上的蘭花圖案清新脫俗，這般以細軟銅線勾

勒出花卉姿態的細膩表現在民居中並不易見。此時黎媽請我們停下腳步，指著牆上可以窺視戶外的小洞介紹，早年鐵窗雖然堅固，但遇上災變時卻妨礙逃生，聰明的屋主將鐵窗採門扇式設計，透過鐵栓伸入洞口從室內上鎖，不減保防功能，亦可克服舊有缺點，數十年前自建民居有此前瞻性構想，著實令人佩服不已。

步上二樓，地面上的彩帶圖案不斷翻轉出紅白、藍白的正反色交錯，彷彿飄蕩空中，彩帶的兩頭分別是女兒房與男孩房。女兒房的磨石子地板是小老鼠與企鵝圖案，企鵝黑白的配色與橘紅色的喙，翅膀開開顯得呆傻可愛，而小老鼠臉跟肚子吃得圓圓鼓鼓，黎媽笑說這是「養老鼠，咬布袋」。男孩房地板

則多了幾分寓意，敘說著龜兔賽跑的故事，屋主藉此灌輸給兒子不輕敵、努力不懈的觀念。如今兩間房不減童趣的迎接每一位旅客，成為「黎媽的家」一大特色。

精彩的磨石子圖案在二樓比比皆是，有的彷彿三角板、有些組成立方體，客廳地板儼然是一本數學課本，見我們看得如此著迷，黎媽接著指向客廳某處圖案，要我們猜猜。看了半天百思不得其解，最後黎媽公布答案：「來，你們從這個方向看，像是什麼數字？」此刻恍然大悟，竟是 1968 四個阿拉伯數字！屋主以如此創意的手法紀念建造年代，也說不定這個圖案還藏有沒說出來的祕密呢！

談笑間我們發現「黎媽的家」不只

鐵窗採門扇式設計，透過鐵栓伸入洞口從室內上鎖，不減保防功能，亦可克服鐵窗妨礙逃生的缺點。

男孩房地板敘說著龜兔賽跑的故事，屋主藉此灌輸
給兒子不輕敵、努力不懈的觀念。

是一般的背包客棧，而是作為專門接待「有緣人」的地方。黎媽之前以「念慈夫人」為名，在安平提供沙發客住宿，不僅提供免費住宿、供給食物，甚至還曾因為擔心騎單車環島的孩子行車安全，載著他們走遍台南，找尋幾面自行車旗。這樣的默默行善源自於另一段感動，當年二十歲的黎媽前往日本求學，接受了一位台灣人的協助，這位善人不求回報，只要她「把愛傳出去」，讓獨處異鄉的她大受感動，如今行有餘力，不時想起當時的恩惠，也是令她對那些原本素昧平生的人如此照顧的原因。

安平的房子出租後，照顧孩子的心在「黎媽之家」延續，黎媽希望往來的旅人將這裡當成自己的家，平價的收費就當作支持家用。當遇到有困難的旅客，黎媽依舊會自掏腰包提供協助，同樣不求回報，只希望有一天他們能夠「把愛傳出去」。「天下沒有我不愛的人」是黎媽的座右銘，而她對人沒有猜忌與懷疑的愛，讓這間老房子成為旅客最好的休息站，之前是屋主守護兒女的家園，現在則是旅人的避風港，這份情感與信賴透過這間房子為導體，也將繼續穿梭、流動。

左上／步上二樓，地面上的彩帶圖案不斷翻轉出紅白、藍白的正反色交錯。

左下／女兒房的磨石子地板是小老鼠與企鵝圖案，充滿童趣的迎接每一位旅客。

右上／客廳地板上許多的幾何圖案，據說都是屋主考驗小朋友們計算面積的數學題。

右下／客廳地板藏有 1968 四個阿拉伯數字圖案，以創意手法紀念建造年代。

old house data

黎媽的家
背包客棧

- 台南市安平區健康三街 150 號
- 0933-443637
- 建成年代：1968 年
- 屋齡：49 年
- 原來用途：民居
- 值得欣賞的重點：音符與星月窗花、動物圖案磨石子地板、裝飾各異的馬賽克牆面

黎媽的家

十鼓仁糖文創園區

亞洲首座鼓樂主題藝術村 轉型讓工業遺產重獲新生

甜滋滋的食物是許多人從小到大難以抵抗的滋味，似乎只要提及關於「糖」的事物就能馬上吸引孩童目光。還記得小學第一次校外教學，流連於糖廠販賣部久久不肯離去，也在那次首度品嚐到灑滿紅豆的健素冰。路途上老師說起「抽」甘蔗的往事：「以前放學後同學們總會三五成群追著載運製糖用甘蔗的五分車，趁著大人不注意偷偷抽出幾根大快朵頤。」頓時發現糖是如此神通廣大的充斥在日常生活，此後糖廠似乎成為心中最神祕的「巧克力夢工廠」，加上記憶這抹最佳的甘味劑，多年來不管到任何縣市旅遊總會前往糖廠回味童年。

台灣製糖的歷史發源甚早，從明末發展出的各種形式糖廍（製糖的場所）

再訪老屋顏

高聳的「十鼓煙囪」是文創園區內最明顯的地標，也是精神象徵。

揭開序幕，歷經動盪的荷蘭時期與鄭領時期，清代先民來台開墾因糖價高紛紛投入種植，為糖業發展奠定基礎，爾後日治時期及戰後耕種面積提升與新式糖廠設立，製糖雖不像種稻可提供溫飽，經過糖業整合、技術改良卻是造就出龐大出口貿易額的經濟產業。日治時期「工業日本、農業台灣」的政策口號說明了，總督府希望推動台灣農業為後盾，加速日本的工業化，而透過昭和十年（1935年）舉辦的「始政四十週年紀念台灣博覽會」中，提到「糖業是台灣文化之母」亦可一窺早年糖業何等蓬勃！時移勢易，雖然在民國六〇年代國際糖價曾一度飆升促使多數農民改種甘蔗，但隔年開始持續下跌造成種植甘蔗的人口減少，外銷量也近乎其微，台灣從糖業出口國轉為進口國，各地的糖廠也在八、九〇年代逐漸停工，造就多處閒置廠區。

多次往返高雄台南之間，每當看見寫著「十鼓」的高聳煙囪就知道即將抵達目的地，路途上一塊「車路墘」

上／園區內的「清溪林製鼓廠」完整呈現各種工具與製鼓流程。

下／約五層樓高的「煙囪滑梯」只限成人使用，滑梯主要步道是由糖廠原有的鍋爐貓道作搭配。

的指示牌更吸引著喜歡研究地名的我們，這個耳熟的名字小時候常聽來家中作客的蔗農大叔講起，似乎由來已久，多年疑惑終於在一次參觀仁德糖廠時得到解答。「十鼓煙囪」隸屬於仁德糖廠，這座 2003 年停止製糖業務的廠區興建於日治時期，前身為明治四十二

年（1909 年）由日資「臺灣製糖株式會社」創立的「車路墘製糖所」，「車路墘」位於現今的仁德區保安里，因早年製糖所仰賴的五分車鐵路運輸推動鄰近村落形成，「車路」意指馬路或鐵路，加上具有路旁之意的「墘」字，就不難在腦海裡建構出早年糖廠旁的道路風光。關於台灣糖業興衰是許多老一輩人心中無法割捨的記憶瑰寶，這日依約前往糖廠拜訪，由於距離約訪時間尚早，便先跟著導覽人員參觀廠區，集合時有幾名說是「老常客」的參觀者蓄勢待發的準備著，原來幾位老先生年輕時曾是糖廠員工，對於廠內何處有壓榨機、沉殿槽、或是結晶罐皆可如數家珍的搶先公布，更戲稱自己是糾察隊，得閒便來此聚首，順便看看新的經營團隊是否有幫他們留住年輕時的回憶。

園區開放至今將近十年，裡頭彷彿一座寓教於樂的遊樂園，走進完整呈現製鼓流程的「清溪林製鼓廠」，此處是台灣首座以創新研發鼓樂器的樂器行，屋內琳瑯滿目的半成品展露老師傅精湛手藝，牆上標示的拉鼓皮、調音、釘銅釦等⋯⋯皆可對應到眼前實體，導覽人員順手拾起一座樂鼓供小朋友打擊體驗，歡笑間不成調的鼓聲譜出一曲孩童獨特的樂章。行程走到一半，同行幾名大學生已迫不及待前往「煙囪滑梯」體驗刺激，左彎、右拐約五層樓高的極限滑梯只限成人使用，整體將舊有蔗渣

儲存室重新規劃設計，步道則結合原有鍋爐貓道作為搭配，時不時傳來乘坐者的尖叫聲，令在場孩童好生羨慕。「老常客」憶起早年缺乏綠化的園區，則特別鍾愛「生態池步道」與「森呼吸步道」，一處原為蔗渣處理槽，改造成生態池後種植各式蓮花，皓白、紅粉清雅脫俗，另一處因應台糖汙水處理廠綠化所規劃的林地，舉凡黑板樹、七里香、樟樹、柳樹等一應俱全，宛如一座小型生態園區。

導覽沿途穿越廢棄抽水站改造而成的幸福森林音樂屋，屋外百年榕樹枝繁葉茂與天空步道構成一座綠蔭屏障，漫步在四周一片寂靜的戶外廣場，腳下枯葉碎裂的聲響呼應樹上傳來的鳥鳴聲，恰與音樂屋側牆上結合科技與藝術的

「愛唱歌的樹」相似，觸碰葉片即發出台灣特有種生物鳴叫聲。不遠處的「修護書屋」如「老常客」形容般隱密，墨綠色鐵皮外牆上不見鮮明招牌，剛硬的建築線條實在難與印象中書店柔和的氛圍做聯想。這座日治時期設置的修護所，曾是糖廠員工用來修理製糖器具與打造工具的空間，運用屋內的打鐵火爐、電焊機與用來刨削金屬零件的牛頭刨床等設備，小至螺絲大車五分車車輪均難不倒工匠巧手，牆面上提醒施工安全的標語及看似複雜的電路開關亦原樣保留，彷彿一本完整展開的工業風立體書。

導覽至書屋告一段落，客人們依循指引前往書屋後方的劇場觀賞定目劇表演，我們則與樂團成員們稱「師母」

這座日治時期設置的修護所，曾是糖廠員工用來修理製糖器具與打造工具的空間，如今改造成為「修護書屋」。

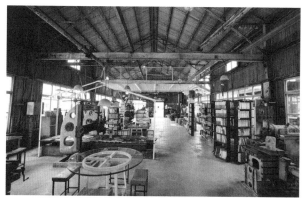

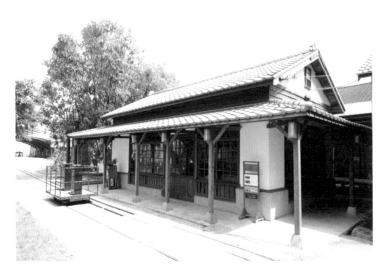

1939年打造的辦公廳舍現規劃成「車路墘故事館」，外型精巧雅緻，搭配著外頭鐵軌與台車，好似古典的木造車站。

的靜芬姐約在這邊訪談。問起師母有關樂團的歷史，她說本於鄰近虎山國小授課的「十鼓擊樂團」，2004年為了尋覓合適的團練地點，因緣際會下才經介紹前往承租糖廠廠房。初期閒置的老糖廠一片荒煙蔓草，碩大的園區內多座廢棄日治時期舊倉庫、機具任其凋零，十鼓團隊接手規劃，在經費有限的情況下從租下十二座倉庫開始，三十幾名團員身兼數職，每天清運、修復、團練，土法煉鋼檢視屋況到建構出多元的運用方式，在保有建築風貌的前提下進行活化。如同團名中「十」代表兩支鼓棒的交疊，亦具有凝聚十方力量的象徵，因此他們除了竭力打造出團練空間，對於

週遭環境與剩餘閒置廠房也相當關心，時不時前往巡視維護，不捨糖廠內再有一景一物遭到拆除，即便面臨相當艱鉅的挑戰，團隊仍決定逐步承租閒置的剩餘空間、器材，齊心為糖廠的活化努力。像是修護書屋，早年為場內機具進行維護修復的修護所，而今募集各類型二手書，藉由書本與茶飲修護遊客疲憊的身心，也是團隊期盼將來能為弱勢兒童進行課輔的溫暖角落。

靜芬姐又帶我們前往目前只在週末開放的「車路墘故事館」重溫歷史。這座昭和十四年（1939年）打造的辦公廳舍外型精巧雅緻，搭配著外頭鐵軌與台車，好似古典的木造車站。故事

館能夠以古色古香的現貌示人並非偶然，2013年樂團前往拜訪虎山國小，從塵封的文物資料中重現逐被遺忘的車路墘製糖所風貌，昔日員工的生活環境已不復見，靜芬姐靠著當時僅有的三封舊書信，試圖聯繫這些曾經在糖廠工作的員工與後人，開啟了之後往返台日的尋憶之旅。她回想起剛租下這間房子時的狀況，雖然室內天花板托架、夾泥牆等建築細節展現了老建築的珍貴性，但從屋外的木廊柱、門窗到屋瓦均破損腐朽宛如廢墟，評估後是一筆可觀的修繕經費，不過還好團隊仍咬緊牙關，委由古蹟維護技師進行全盤整修，留下了寶貴的歷史記憶場域。靜芬姐笑著說：「起初只是為了找尋一個不會干擾到鄰居的團

練場，承租後為了修繕、營運學會了很多事，甚至為了拼湊出糖廠的歷史開始涉獵文史工作，真的是被推著走到哪裡學到哪裡，不過要是沒有這些無可避免的考驗，也不知道自己竟有能力可以做到。」

結束與靜芬姐的訪談已屆用餐時間，園區內幾處餐飲空間皆各有擁戴者，想起過程中靜芬姐提到為了讓更多人願意接近老糖廠，團隊在改造閒置空間的巧思，我們決定前往「蜜糖三連罐」參觀用餐。三座體積龐大高約十公尺的蜜糖罐分別於昭和十六年（1941年）、民國六十年（1971年）及民國七十二年（1983年）建造而成，原本各自獨立並未串連，用來儲存製糖流程中的液態成品糖蜜，功成身退後雖外觀

三座體積龐大高約十公尺的蜜糖罐，原本各自獨立並未串連，團隊精心規劃了一條天空步道，將三者連成一條動線。

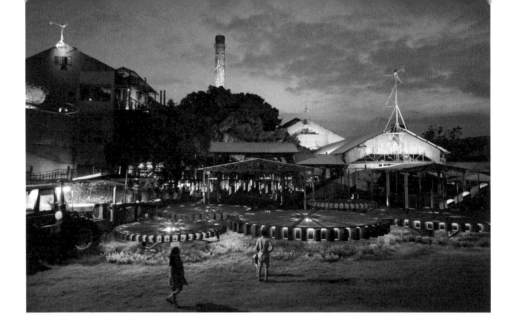

齒輪舞台是由 5 個巨大齒輪造型舞台相接，與糖廠內的大型機械相呼應。

特殊常吸引遊客駐足留影，但無法親近略顯可惜，團長靈機一動，與建築師葉世宗先生一起規劃了一條天空步道，將三者連成一條動線，第一座蜜糖罐頂層維持原貌，第二、三座開口為八卦與圓滿，象徵道教與佛教的生活禪意，分別導入展覽、兒童育樂與餐飲休憩空間改造為「車路墘文史館」、「糖的體驗館」與「鼓波咖啡館」。走在沿槽壁興建的玻璃步道，或許是蜜糖罐的形象太過鮮明，鐵壁上略微氧化的鐵鏽色令我們聯想到刨冰上濃郁的黑砂糖，往來的孩童雖不像小螞蟻可搬走砂糖，卻透過飲料、溜滑梯留下最甜美的笑意。

　　時代的興衰造就產業、文化的輪轉，曾歷經「偷甘蔗」的孩童早已步入中年，鐵軌上亦不復見載滿甘蔗沉甸甸的五分車，連同舊地名蘊含的意義也逐漸被淡忘，當閒置糖廠成為問路時才會被提及的名詞，那份甜的記憶似乎才是徹底消失。昔日荒煙蔓草到現在的動靜態多元休閒場域，十鼓團隊對於糖廠從陌生到熟悉，透過一期期倉庫群的承租與眾人的費心整頓，讓仁德糖廠轉型以「十鼓仁糖文創園區」重新出發，營造出亞洲第一座鼓樂主題藝術村，老廠房不再傳出壓榨甘蔗聲，取得而代之的是鏗鏘有力的擊鼓聲，豐富了這片園區。台灣有不少耗資修復的老建築面臨記憶斷層再次閒置，或許正是因為人與建

「蜜糖三連罐」中，第一座頂層維持原貌，第二、三座則改為八卦與圓形象徵道、佛禪意。改為「鼓波咖啡館」的第三棟，更以十二星座意象表現天花板，環繞圓柱體的座位配置也是一絕。

築失去連結，十鼓團隊進駐不只專注樂團的訓練與營運，還遍尋老照片與耆老口述歷史中拼湊出那段黃金歲月，定期人員訓練，提供導覽解說試圖喚醒民眾對於資產保存及文化藝術的重視與支持。如果說糖廠老建築是一道道未經調味的甜品，那麼十鼓便是畫龍點睛的砂糖，依據空間屬性酌量添加，幻化出新穎、傳統等多道美味，不論從哪一道品嚐這股清甜，都不減甜品真實的原味。

old house data

十鼓仁糖文創園區
藝術村、音樂、展演、輕食

- 台南市仁德區文華路二段 326 號
- 06-2662225
- 開放時間：09:30 - 21:30（閉園時間依星期有所更動，詳請可參考官網）
- 建成年代：明治四十二年（1909 年）
- 屋齡：108 年
- 原來用途：車路墘製糖所
- 值得欣賞的重點：蔗渣儲存室、鍋爐貓道、煙囪滑梯、鐵舖、車床、電焊機等工業遺產

同・居 With Inn Hostel

享受人文與老宅的慢時光　重新體會「家」的意義

高捷中央公園站的周邊市容，對於許多「六、七、八年級」的高雄人來說，有著極大變遷，站口旁綠草綿延的廣場本來是中山體育場，烈日下揮灑汗水競速的運動員轉變為日常散步的親子市民。街道林立的服飾、餐飲店形塑出最新穎的消費環境，穿梭在風格迥異的音樂聲中來到曾是高雄百貨業龍頭的大統百貨。小時候每逢週末最期待前往大統，還記得入口自動門敞開時，沁涼的冷氣中瀰漫著各國化妝品的香味。總迫不及待搭乘透明電梯咻一聲地升到 9 樓餐廳部，再三步併兩步的奔向迴轉壽司的店家，望著小火車載滿小小盤的食物穿過山洞，趕緊吃完飯登上頂樓，眼前眾多遊樂設施，且每到整點塔樓城堡大門都會打開，隨著音樂響起，

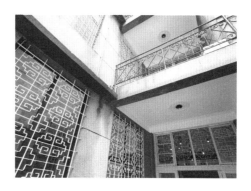

房屋四周開窗大量使用線條繁複的鐵窗花，各層樓樣式各有巧思，其中以一樓中國祥雲的造型最具代表性。

身穿禮服的電動人偶公主從城堡現身……說到這些不知要勾起多少同年代高雄人的回憶。大統百貨附近的新崛江、玉竹商圈當時也是因為百貨而帶動商機，後來雖因 1995 年的大統火燒案歇業後而沉寂一陣，但經過幾年的休養與捷運車站的帶動，現在也已漸漸重現熱鬧的景象。

　　「同・居」青年旅館位於人潮擁擠的玉竹商圈巷弄中，步入此處頓時感受到大隱朝市的心境轉折。建築鄰近多項大眾運輸節點，交通的便利性與商圈提供的生活機能，使其成為外地背包客來高雄旅遊時住宿的最佳選擇之一。這棟民國五十二年（1963 年）興建的三層透天厝見證著都市變遷，周邊原以農田為主的景緻，直到民國六十四年（1975 年）大統百貨興建後，逐漸形成以商業為主的都市風貌，並演變為現今的玉竹商圈，這棟房屋也成為身處高雄最好地段之一的大宅。

　　為了更貼近使用需求，早年多數民宅由屋主自建，此宅亦是如此，從事建築相關產業的屋主在建築用料上格外

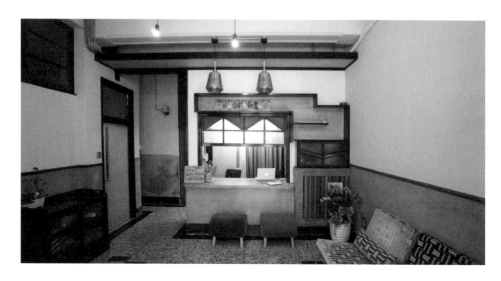

磨石子接待櫃檯原本是廚房的出菜口，上頭以木條分隔出有如小木屋般的窗框，是一般民居少見的重錘式推拉窗。

講究，對於結構外的裝飾元素也毫不馬虎。例如：屋內外大量使用了磁磚與磨石子以提升清潔便利性，房屋四周開窗也使用大量線條繁複的鐵窗花，各層樓樣式雖各有巧妙，卻又能異中求同符合整體風格，其中以一樓中國祥雲的造型線條最具代表性，更是高雄地區常見的樣式之一。綜觀整座建築，鐵窗花、壓花玻璃、馬賽克磁磚、洗石子與磨石子地板等，各種民國五十年代常見的老屋元素盡納其中，儼然一座建築裝修展示館。

承租此屋經營青年旅館的年輕夫妻洪仔和 Shing，憶起能在市區裡找到這棟從屋況極佳，空間又充足的房屋令他們感到十分幸運。屋主家族得空回來

參觀時也樂於分享童年在此成長的回憶，提到這裡曾是孕育七個小孩成長的家庭，自家興建的房子絕不偷工減料，甚至房屋牆壁更為厚實，用料工法上都十分講究。處事嚴謹的屋主也將家庭教育貫徹在家宅中，至今光滑如昔的銅線磨石子地板，以前由家中晚輩蹲跪在地上用手擦亮，而外頭面積龐大的鐵窗，也分配給小朋友們定期清理，直線與轉角間要擦得一塵不染，既可常保如新也磨練著孩子們的心性。來客可從兩扇門分別進入一樓的住客接待區與餐廳，較靠內側的入口通往接待區，接待櫃檯的磨石子吧台上方以木條分隔出有如小木屋般的窗框，其作工繁複是一般民居少見的重錘式推拉窗。窗框內嵌兩款不

再訪老屋顏

同花紋的壓花玻璃，雖是十足的原味老件，卻很適合現在這個揮灑著年輕色彩的空間。由墨色踢腳、黃色台身與淺色檯面組成的磨石子櫃檯本來是廚房的出菜口，逢年過節也充當揉麵團的料理台使用，前方的公共區域即為餐廳，尋常百姓家的家庭情感正凝聚於此；至於現在的餐廳改設於以前的客廳中，洪仔跟 Shing 在這裡砌了一個新的吧台，平時非住宿的客人也可以從另一扇門進來這裡品嚐甜點、體驗老房子的悠閒。

　　通往樓上的磨石子樓梯不僅配色優美，作工也十分精細，止滑條的部分特別以鮮明的黃色區分增加安全性，經過了五十多年的歲月依舊亮潔如新，此外為了家裡長輩行走的方便，還將樓梯扶手設計成梯形，以符合手握扶梯時的人體工學。旅客的住宿空間有男女分房的上下舖床型與雙人套房，上下舖的床架是老闆夫婦特別跟木工依房間量身訂製，十分穩重堅固，住客彼此間不會因移動搖晃而互相干擾。二樓另外還有一間適合情侶住宿的小套房，房外陽台上擺放了兩張舒服的躺椅，坐在這半戶外

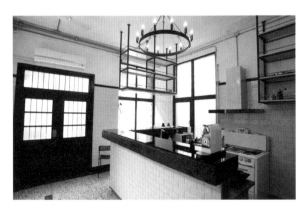

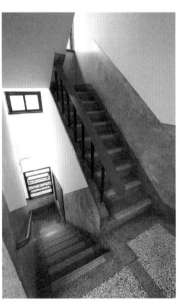

左／原本的客廳改造成提供餐點的輕食區，平時非住宿的客人也可在這裡品嚐甜點。

右／磨石子樓梯作工精細，止滑條以鮮明的黃色區分增加安全性，還將樓梯扶手設計成梯形，以符合手握扶梯時的人體工學。

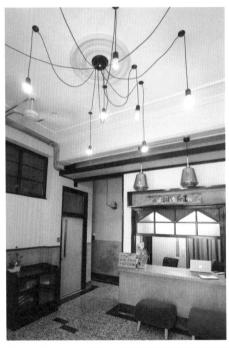

左上／工業風格燈飾應用在不同的空間之中，呈現出和諧的新舊共存。

左下／樓梯柱面上延伸了一塊圓弧狀的磨石子平台，是貼心的前屋主為能讓年邁阿嬤爬樓梯時能稍作休息之用。

右／最高樓層規劃為祭拜用的廳堂以表尊重，此處地板改鋪設綠紋紅底磁磚做出空間區隔。

空間聊天是只有住在這間套房才能擁有的享受。

　　與傳統民居相似，最高樓層規劃為祭拜用的廳堂以表尊重，此處地板改鋪設綠紋紅底磁磚亦做出明確的空間區隔，如今擺上幾顆懶骨頭沙發，做為住客的交誼廳與公共區域用途。抬頭一看是木頭屋頂樑架，由於與隔壁鄰居的屋頂是共同結構，無法任意拆除，反而因此在先前幾次屋主整修時被保留了下來。洪仔跟 Shing 介紹到這邊，要我們看看三樓樓梯口旁的柱子，柱子上面延伸了一塊小小圓弧狀的磨石子平台，笑笑的要我們猜猜這是做什麼用？沒想到來參觀還突然被考了一題，猜想必定跟佛堂有關，我們第一猜是暫放供品的

位置，雖然答錯還好方向還算正確，原來這是讓爬上三樓拜拜的年邁阿嬤休息的座位啊！

洪仔跟 Shing 兩人聯手將老房子打造為一個讓世界各國旅人都可來此休息的青年旅館，房屋狀況原本就保存良好，但將外牆磁磚洗淨、內外牆面、門框、鐵窗花等經過重新粉刷後，都更加凸顯了這棟建築裡裡外外裝飾上的特色與用心。考慮住客安全，水電管線全部經過重新整理拉線，他們也將自己喜歡的工業風格燈飾應用在不同的空間之中，在屋中呈現出和諧的新舊共存。但最令人感動的，還是他們將屋中原有舊件也盡量保留妥善利用，並將先前家人留在這裡點點滴滴回憶：用來料理的磨石子桌面、小朋友們躲貓貓的各個櫥櫃、頂樓樓梯讓阿嬤休息的矮平台等，透過口語的傳遞給保留下來，當您來到這裡，若有機會聽到這些故事時一定也會跟著好好重新體會「家」的意義。

old house data

同．居 With Inn Hostel
青年旅館、輕食

- 高雄市新興區文橫一路 5 巷 28 號
- 07-2410321
- 建成年代：民國五十二年（1963 年）
- 屋齡：54 年
- 原來用途：民居
- 值得欣賞的重點：祥雲造型鐵窗花、重錘式推拉窗、精緻壓花玻璃、樓梯間磨石子平台

上／將老屋外牆磁磚洗淨、門框、鐵窗花等經過重新粉刷後，更加凸顯這棟建築裝飾上的特色與用心。

下／旅客的住宿空間有上下舖床型與雙人套房，上下舖床架是老闆夫婦特別跟木工依房間量身訂製。

搜尋南部老屋顏

①

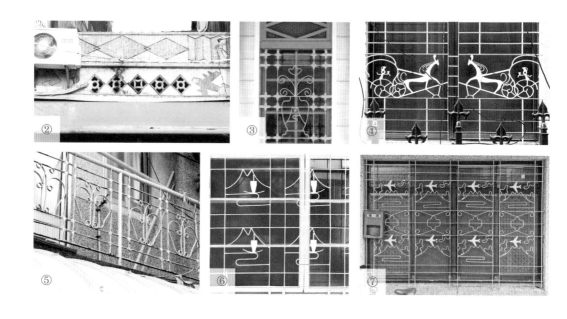

②
③
④
⑤
⑥
⑦

① **台南** ｜ 台南某藥廠主人的家裡將整片立面都佈置了富士山與櫻花，數量驚人現場看到更為震撼。

② **嘉義** ｜ 一白一黑，保衛家園的戰鬥機。

③ **嘉義** ｜ 花瓶就是平安，花是花開富貴，裡頭的山就是壽比南山啦！

④ **台南** ｜ 白馬頭頂羽毛裝飾顯得貴氣，駕車馬夫的帽子與動作也十分可愛。

⑤ **嘉義** ｜ 似蝴蝶又像蘋果，對稱的圖騰裡隱含著「招福」、「平安」的期待。

⑥ **高雄** ｜ 騎車經過，遠遠看還以為是保麗龍飲料杯，近看才發現原來是一艘艘帆船，航行在青山綠水的景緻之中。

⑦ **屏東** ｜ 萬丹的阿婆跟我們說這是五十幾年前作的鐵窗，飛機的圖案是想做個與眾不同的圖案，當時這間房子是當地最高的兩層樓房，但現在附近其他房子都改建得比她家還高了

⑧ **高雄** ｜ 同樣是以馬車作為鐵窗花主題，但呈現出完全不同風格，駕車的彷彿是位手持馬鞭、嘴叼菸斗的老翁，令人好奇屋主為何會特別作這個圖案鐵窗。

⑨ **台南** ｜ 手臂跟大腿胖得一圈圈，好想偷捏一下這兩個肥嘟嘟的小寶寶。

⑩ **高雄** ｜ 中間的英文字若左右鏡射來看，便會看出其中有大樹「DAH SHU」，與當地的地名相互呼應。

⑪ **高雄** ｜ 當地居民信仰中心 —— 龍安宮的地板上，做了大樹龍安社區的農特產，不妨猜猜是哪三樣水果？

設治紀念館

歷任宜蘭廳長官舍　極富禪意的日式庭院之美

近幾年有越來越多無暇安排長期旅行的人，選擇到住家鄰近的城鄉度假，南部的墾丁、中部的南投，亦或是與台北一線之隔的宜蘭皆是首選。年初，應一場講座邀約，帶著簡易行囊搭上長途火車前往宜蘭，時間不甚充裕的情況下，首先前往旅客服務中心找尋旅遊線索，經驗老道的替代役男攤開宜蘭市區地圖，詳盡解說圖面上標示的酒廠與週邊美食，我們發現一條

由舊城東、南、西、北路組成的圓形道路輪廓，描繪出古稱「九芎城」的舊城區範圍，也正是早年蘭陽平原的政經文化中心。一旁資深的服務人員更向我們提到，明治三十七年（1904 年），日本人執行市區改正計畫，將舊城拆除改建為現在的舊城東、西、南、北路，並在南門地區興建多處政府機關與官舍，當時官舍群範圍廣大，有獨棟式、雙拼式與各級官舍共十四棟，如今雖只留下

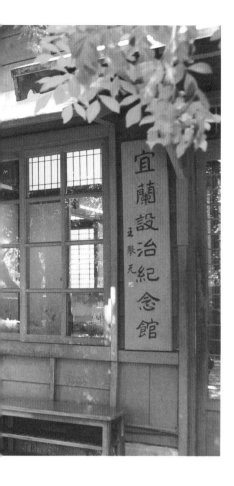

宜蘭設治紀念館擁有規模極大的和風庭院，
景致宜人又不失氣派。

「宜蘭設治紀念林園」內原宜蘭廳庶務課長宿舍、舊農校校長宿舍修復後規劃的「宜蘭文學館」與「宜蘭設治紀念館」，若僅短暫停留半天絕不容錯過。

順著舊城東路、舊城南路走，沿途串起由原台灣銀行分行修建而成的「宜蘭美術館」與別名藍屋的「舊宜蘭監獄門廳」，服務人員在地圖上圈選的記號皆是當地早年重要建築，也是縣府推動舊城更新「蘭城新月計劃」的範圍。嚴肅的氣氛因為近年商場進駐轉趨輕鬆，不遠處綠蔭環繞的街道，低矮的圍牆上一側盤繞著爬藤植物、另一側紅磚略長青苔，此處宛如市中心的綠洲，巷子底聚集幾位翻找著證件購票的學生，前方便是目的地「宜蘭設治紀念館」。

門外圍牆遮掩不了庭中鬱鬱蔥蔥的老樟樹，從枝繁葉茂推斷自興建宿舍時就已種下，樹幹上佈滿了爬藤植物使其更添綠意，靜伴歷任宜蘭重要人士長居於此，眼見政治更迭、人事交替，如今唯有老樹蒼茂依舊。2000 年宜蘭縣政府南遷，此處規劃為住商混合區，當時百年老樟樹存廢引起議論，後來決議予以保留，連帶保留僅剩的三處獨棟日式宿舍官邸，無論是老屋裡的人照顧了老樹，亦或是百年老樹冥冥中保護了老屋免於拆除，皆是一種唇齒相依的關係。

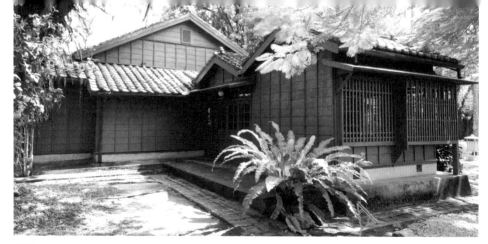

上／立面採日式「雨淋板」形式，以木板層層相疊的方式讓雨水自然流下避免屋內滲水。
左下／院中蜿蜒的步道周圍綠樹成蔭，地上錯落的碎石與被枝葉篩選過的陽。
右下／玄關上的圓窗打開了室內景致，空間配置十分通透。

「宜蘭設治紀念館」前身為原宜蘭廳長宿舍，首建於明治三十三年（1900年），由首任廳長西鄉菊次郎所建，歷時六年完工。風格融合日式格局與西洋古典形式，依據當時「官舍建築標準」建造屬於甲等官舍，佔地約八百坪腹地中近九成皆為庭園空間，屬園區內規模最大，景致宜人又不失氣派，國民政府來台後順勢沿用，歷任的宜蘭縣長也都居住於此。

院中蜿蜒的步道周圍綠樹成蔭，地上錯落的碎石與被枝葉篩選過的陽光，兩者交織在光影之間分不清彼此。隨著步伐地上揚起被風吹落的枯葉，彷彿正為行者指路，引領我們走進充滿禪意的和風庭院。為了避免遊客進入破壞了寧靜的美感，庭院以不減遊興的矮竹籬圍繞、鋪滿碎石，潔淨的色調令人感到安寧平靜，而純白大地裡生長出院中生氣勃勃的老樹與蟲鳥鳴叫，動靜間形成對比性互補；庭院一旁搭設了造景的小石橋與石燈籠，橋下「枯石流」以一片片的暗色石板營造出涓涓流動的水流意象，石板交疊處有如溪流遇卵石激起的浪花，雖是無聲的固定造景，卻帶給我們視覺與聽覺上的心靈波動。

再訪老屋顏

淺棕色調的日式主屋與庭院裡灰白碎石鋪面形成鮮明的主從關係，入內前我們發現坐在廊上長凳欣賞庭院視野極佳，望著緩步前來的情侶，更有幾分屋主靜候嘉賓的感覺。主屋多採木造，稍推拉門一股宜人的木料香氣隨即撲鼻而來，正因地利之便，此處使用的檜木多為宜蘭太平山上所採，整修時舊木料上稍加刨除清理，長年被污痕掩蓋的木紋立即浮現；木造建築甚怕入潮，立面採日式「雨淋板」形式，以木板層層相疊的方式讓雨水自然流下避免屋內滲水，朝外的落地窗與拉門側邊都有「戶袋」的設計，用來收納稱為「雨戶」的一塊塊木板，當颱風來襲時加裝在拉門、落地窗與緣側長廊的最外層抵禦風雨。

屋內空間配置十分通透，玄關上的圓窗打開了室內景致，綜觀幾乎每個房間都可看到庭園的風雅造景，重視光影與自然的設計，面向內部庭園的Ｌ型緣側以充足的採光連結了屋內各個角落，順向排列的木地板讓人行經於此不感狹窄。「走」是進入室內的方式，但「跪坐」才是最貼近日式建築的視角，隨姿勢變換和室內傢俱不再顯得過度低矮，即便坐在榻榻米上桌前擺設物也不會遮蔽視線，落地窗與拉門打開後提供了開闊的視野，從窗戶開啟方向亦可體會和洋之間的差異，和館皆採左右拉門與落地窗形式，與洋館窗戶上下開闔大不

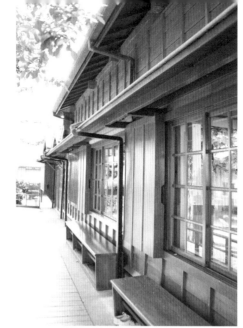

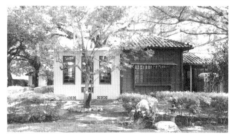

上／朝外的落地窗與拉門側邊都有「戶袋」的設計。

下／用來接待外賓的洋館，厚實的壁面與瘦長型垂直拉窗，都與精緻木造的和館產生強烈對比。

相同。

改設為紀念館後，主要展出清代以來設官治理的歷史記錄、史料文物與各時期的宜蘭大紀事。日治時期的高等官舍，有許多和洋折衷與和洋併置的現象，彷若展現高級住宅與階級差異的方式，亦具有彰顯屋主崇高社會地位的意涵。用來接待外賓的洋館，線條簡潔、

天花板以木板與實木條拼排出菱形，
並以櫻花造型木雕點綴其中。

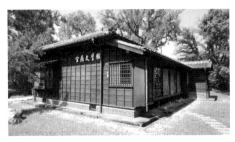

宜蘭文學館

厚實的壁面與瘦長型垂直拉窗，都與精緻木造的和館產生強烈對比，這個角落亦傳承了日本江戶時代風行的「藏造」設計概念。日本傳統建築多為木造，形式雖美卻難敵祝融，便於木構建築外層塗抹石灰抑或採厚實土角建造阻絕火源，主要作為收藏存糧與貴重物品的倉庫，因造價相對高昂亦成為財富地位的象徵。內部天花板以木板與實木條拼排出菱形，並以櫻花造型木雕點綴其中，顯示當初作為接待室的豪華氣氛與政治宣示意味，隨使用者更替，洋館在縣長官邸時期曾規劃作為兒童房，現在則是作為播放導覽簡介所用之簡報室。

園區內除了靜態展示的設治紀念館，從院裡遙望可見幾年前因拍攝電視廣告聲名大噪的「宜蘭文學館」，一座令我們既陌生又熟悉的建築。在這座舊農校校長宿舍仍是九芎埕音樂館時期曾數度造訪，那時此刻屋貌相似，擺設以中西樂器為主，偶爾點上一盞薰香輕伴現場演奏環境清幽。還記得當時服務員提到：「倚放月琴的牆面並非常見的編竹夾泥牆而是採用編木夾泥牆，藉由油脂較多的木料杜絕蟲咬，屋頂上修舊如舊的瓦片也是修復前逐一卸下收集而來，歲月的痕跡就像悠揚樂聲一樣迷人。」短短數年已成老屋中一段過往歷史。從「音樂」變成「文學」，屋內並無增添豐富藏書，現任經營團隊委由原宜蘭廳庶務課長宿舍進駐單位提供飲品及簡單茶點服務，短暫的用餐時間似乎無法靜心閱讀，但透過緣側玻璃拉門卻可欣賞設治紀念館不同角度的美，群聚於此的老樹、歷史建築也成為彼此最佳良伴。

臨行前巷弄裡一面單獨佇立的日治時期磚牆，上頭解說牌提到：「本面紅磚牆原是南門里縣府一巷宿舍的圍牆，高 207 公分，未來配合『宜蘭設治紀念林園』的興建，將會是別具風格的人文景觀！」對照週遭拆除後僅存空地與

再訪老屋顏

隔壁嶄新的購物廣場，著實令人倍感唏噓。縱然留下此牆多少留住「可見歷史面貌」，倘若當時便能將整個宿舍區保留並妥善運用，這個肩負宜蘭政經史的區域豈不具有最佳的教材與時代變革例證？所幸在多方努力之下，縣府保留了三棟重要的獨棟官舍，其中兩棟整修後現委外交由餐廳與茶館使用，可購票自由參觀的原廳長官舍經過二十幾任的首長作為官邸居住，內部空間的構造與規劃多有改變，經過專家學者的努力才推測出原本的樣貌，重修美麗的和洋混合建築與極富禪意的日式庭院，成為富有教育意義與歷史建物再利用的善例，要在這邊傳遞歷史，說出屬於宜蘭的故事。

old house data

宜蘭設治紀念館
文史紀念館

- 宜蘭市舊城南路力行 3 巷 3 號
- 03-9326664 ｜ 9:00 - 17:00（週一休）
- 建成年代：明治三十九年（1906 年）
- 屋齡：111 年
- 原來用途：宜蘭廳長宿舍
- 值得欣賞的重點：日式庭院、枯石流造景、菱形天花板點綴櫻花木雕

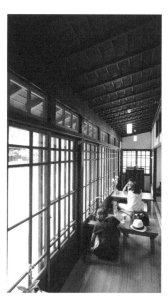

宜蘭文學館內提供餐飲服務，透過緣側玻璃拉門可欣賞設治記念館不同角度的美。

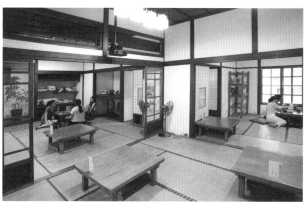

阿之寶

好食、好字、好創意 推動花蓮文創力量的重要推手

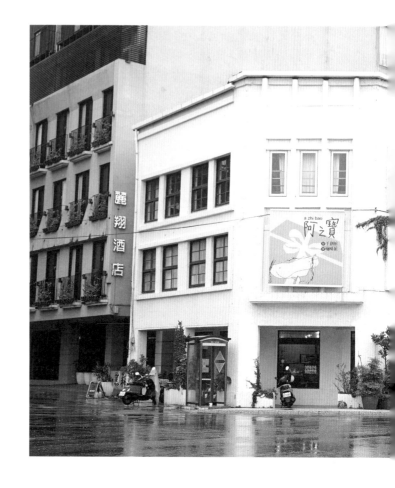

位於花蓮舊火車站對面，日治時期舊名「黑金通」中山路上，一棟米白色三層水泥磚造樓房，這裡是「阿之寶」的所在地。此處在日治時期到民國七十年（1981年）以前，是火車、公路與港口等交通路線匯集之處，便利的運輸條件使得周邊市街衍生出諸多旅館、銀行與酒家等娛樂、金融產業，人來人往、車輛流動，成為花蓮最熱鬧的區域。然而民國七十年隨著火車站遷移，頓失交通優勢下商家漸漸遷出，原本車站前熱鬧的街道也變得安靜許多，阿之寶的老闆娘秀美姐因緣際會下租了這棟房子，成為花蓮文化創意商店的代表，吸引不少當地與觀光客前往朝聖，漸漸的，一些附近原本閒置的老房子也開始趕上保存再利用的風潮，再次帶動附近的商機。

乘載創意飛翔的阿之寶創立於

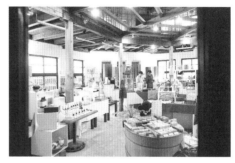

一樓的「玩味館」收集台灣各地老店傳統醬料；二樓「手創館」則提供台灣獨特的優良產品，像是織品、文具、生活用品等。

2006 年，本身從事美術編輯多年的老闆娘秀美姐，嫁作花蓮媳婦後，在全台灣尋找優質的品牌商品與課程引進店內，希望能帶動花蓮地區的文化創意產業發展。阿之寶原址並不在此，隨著使用需求改變店內空間不足，才在 2013 年將阿之寶搬到中山路的現址。原本三個樓層以複合式經營，一樓的「玩味館」收集台灣各地老店傳統醬料，與年輕新創運用在地食材新創的各種安心食品；二樓「手創館」則提供台灣獨特的優良產品，支持年輕人的自創品牌，產品類別從織品、文具、生活用品等幾乎不限範圍；三樓的「瘋茶樓」提供現場製作的餐點與飲料。此外，在阿之寶之前也不定期會舉行許多展覽。2015 年就舉辦了一個「瘋紙膠」的展覽，引進世界各國各品牌的紙膠帶，並依照國別、主題等全部貼到牆上展示，現場壯觀的情景令許多喜愛收集紙膠帶的年

輕人們為之瘋狂。近期阿之寶將原本開放的店面收回，逐漸轉型為編輯設計工作室，再出發的第一步就是透過募資開發商品，要將活字印刷的技術門檻降低，並移植到可攜帶的裝置上，讓每個人都可以親自動手製作活字排版印刷的卡片。

　　阿之寶是一間戰後興建的六十多年水泥磚造房屋，爬藤植物環繞下擁有現代建築的簡單線條，地處道路轉角處，具有三個立面的三層樓房，粉刷後的白牆讓它在漆黑寬敞的道路上顯得十分

阿之寶將原本開放的店面收回，逐漸轉型為編輯設計工作室，並致力復興傳統的活字印刷技術。

透過二樓上方扇型木架間的空隙，可直接看到屋頂的鐵樑架構，成了阿之寶獨特的空間運用特色。

搶眼。朋友間笑稱為「老屋雷達」的秀美姐本來就非常喜歡老房子，包括先前幾代阿之寶的店屋也是由不同老屋改造而成，因此對於老屋的改造再利用經驗豐富。來到此處，如何修繕幾次經驗以來空間面積最大的一座老屋，她與之前默契良好的馬師傅再次合作，首先將房子裡原有的裝潢全數拆除露出原貌後，再依安全性與使用需求去調整，除了將使用拆除的材料再利用，不再多添購其他裝潢材料，堅持以「減法」的方式施工。

例如二、三樓在一開始拆除裝潢時便發現，支撐三樓樓板的樑柱許多都已經蛀蝕，堅持減法裝潢原則的秀美姐，選擇保留二樓原有的扇型木架，但將三樓的樓板除去以減少承重，不過如此一來三樓的使用空間便減少許多。一般人總覺得樓層面積應該越大越好，但秀美姐卻認為雖然少了一些珍貴的三樓面積，但卻讓二樓達到挑高的效果。在二樓抬頭一看就可透過扇型木架間的空隙，直接看到屋頂的鐵樑架構，反而成了阿之寶獨特的空間運用特色。

阿之寶裡有幾項特別的建築元素，首先從入口大門下緣銅片，可看出此建物設計時早已考量到往來賓客眾多容易造成木門受損，預先加裝了「門片的踢腳板」。走進室內，數道與朱紅色磨石子連接的牆面上留下早年手工印上的花紋，泛黃的底色與略微褪色的圖案緊密相融宛如壁紙，近距離觀察上頭剝落的痕跡才發現這是以滾筒滾印上的連續紋樣，在一般民居並不多見，當初秀美姐也是看上這些珍貴的痕跡，因此粉刷內部時刻意把這些圖案都保留下來。繼續沿著室內的動線前進，樓梯旁時的公佈欄展出了幾封書信、剪報，從那張泛黃照片我們看見這座建築在不同時期留下的燦爛時光，彷彿踏上前方轉角樓梯就能通往那個來不及參與的年代。此外，店內隨處可見秀美姐收集的古董傢俱、器皿，除了用來裝飾，也

做為店內商品的陳列道具，讓原本生硬的空間多了幾分老家般的親切感。

這座建築除了在硬體上的整修過程為人稱道，另一個令人嘖嘖稱奇的便是當初租下老屋整理內部時所發現一疊五十年前的文件，竟讓秀美與這棟房子產生無法切斷連結的這段故事。一切話說從頭，明治三十二年（1899 年）時，日本的賀田金三郎[1]來花蓮發展，並在阿之寶目前的所在地創立了「賀田組花蓮辦公室」，建蓋了一座擁有馬薩式銅瓦屋頂[2]與精緻老屋窗的兩層樓房，在此作為花蓮經營製糖業與航運業等之基地。賀田組前的黑金通對面就是火車站，辦公所後方的入船通則通往花蓮港，讓賀田貨品運輸上佔盡地利之便，

賀田金三郎[1]：日本山口縣出身的實業家，活躍於日本時代明治、大正期的台灣。

馬薩式銅瓦屋頂[2]：其特色為屋頂呈兩段傾斜，上坡平緩，而下坡較陡，鋪石板瓦或銅片瓦，屋頂上開有通氣窗。

入口大門下緣銅片，是考量到往來客眾多易造成木門受損而加裝地踢腳板。

左／公佈欄展出了幾封書信、剪報，從一張張泛黃照片
可看見這座建築在不同時期留下的燦爛時光。

右／通往二樓的樓梯鐵欄杆線條優美。

是絕佳的店頭位置。

　　大正十一年（1922年）時賀田組轉手給另一位日本人荒井太治，此處依路名改為「朝日組」。一直到二次世界大戰後，日人撤出台灣，此地又變為更生日報的營業所。不過歷經民國四十年（1951年）的一場花蓮大地震，將此棟房屋給震毀，更生日報社在原址重建了現在的這棟三層樓的水泥磚造樓房，並由花蓮市議員林桂興之女婿陳樹明先生買下此樓。由於位處交通要道，之後的租用者也都以運輸業為主，包括了民航空運、中華航空等，陳樹明先生也在此開設七海報關行與安隆運輸公司，並與花蓮縣議長葉祐庚先生在此合開了裕豐農產公司。

　　然而這段故事與阿之寶有何關聯呢？當時秀美姐整理文件時發現了裕豐農產的公司大小章與文件，其中就有上述葉祐庚先生的印章，而這位葉先生便是秀美姐夫婿，阿之寶負責人曾先生的外公！這個發現真是讓他們又驚又喜，沒想到找店面竟然還可找到外公的歷史而有所連結，當時若非細看這疊文件，這段故事很可能就會因此永遠被忽略了。阿之寶的外牆上頭至今仍掛著「七海行」與「安隆運輸公司」字樣招牌，彷彿之前冥冥之中就在呼喚著阿之寶團隊來此尋根，令人感嘆緣分之奇妙巧合彷彿上天註定。

再訪老屋顏

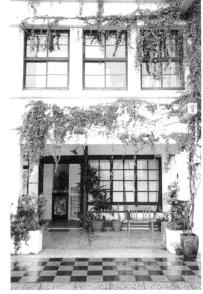

阿之寶的外牆上頭至今仍掛著「七海行」與「安隆運輸公司」字樣招牌。

old house data

阿之寶

手創雜貨、展演、工作室

- 花蓮市中山路 48 號
- 03-8356913
- 建成年代：民國四十年（1951 年）
- 屋齡：66 年
- 原來用途：賀田組花蓮辦公室、更生日報營業所、報關行、運輸公司、裕豐農產公司
- 值得欣賞的重點：二樓扇型木架、外牆招牌字樣

搜尋東部老屋顏

①

②

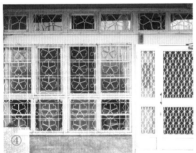

① 宜蘭｜大街上懷舊的傳統皮鞋店是不少頭城人共同的回憶，騎樓裡唯妙唯肖的白馬與紅鞋磨石子更是出自老闆設計。

② 花蓮｜即便在相同的格局、統一的碧綠磁磚下，各家在鐵窗上透過文字、花卉圖案妝點，還是讓連棟建物充滿驚喜。

③ 台東｜略微歪斜的枝葉像是受到強風吹拂，簡單的線條即可充分展現出植物的生命力。

④ 台東｜遠看鐵窗花還以為是幸運四葉草，近看才是發現一朵朵五瓣花。

⑤ 台東｜數度行經，自偉士牌 Logo 窗花不難推測此便當店原為機車行，離去時從鄰屋騎樓上撇見特殊的動物圖騰磨石子，定睛之際後方傳來親切問候聲，經解說得知屋主早年為寶獅汽車台東總代理，一旁有著偉士牌 Logo 窗花的建築也歸其所有，老房子雖早已更替用途，仍依舊留存當年風光軌跡。

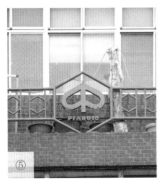

PART 2

職人與老行業

訪談紀實

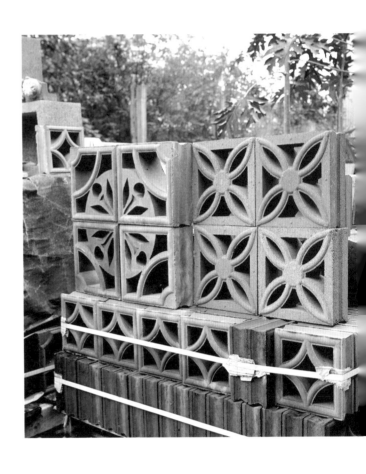

水泥花格磚

葉弘毅

水泥花格磚向來與紅磚搭配使用，猶如奶精伴著咖啡，鏤空的磚面如同牆面飾帶亦具有實用性，老宅院的廚房、校園的廁所裡砌上一兩塊，透過磚上孔洞達到空氣對流與自然採光，早已將節能減碳的觀念貫徹其中，是行之有年的裝修技巧。花格磚雖不似紅磚承重效果強，其型態與功能卻同時融合紅磚與鐵窗，卻免除鐵窗的鏽蝕擔憂，越往海風強勁的沿海越常見，也成為欣賞離島老屋的重點之一。

行進在五顏六色的東門路上，街道上突然出現一抹由灰白與翠綠組成的風景，露天的庭院裡堆砌著形態各異的水泥製品，我們來到了台南老字號的水泥製品工廠——大億水泥製品行，六十五年次的葉大哥返鄉協助家業至今約三年，身為第三代經營者，除了堅持品質，也嘗試透過網路行銷與客製化

職人介紹

六十五年次的葉弘毅返鄉協助家業至今約三年，身為第三代經營者，除了堅持品質，也嘗試透過網路行銷與客製化訂單傳承家族事業，踏實的守護老房子不可或缺的水泥記憶。

訂單傳承家族事業，踏實的守護老房子不可或缺的水泥記憶。走進大億是個百坪大的園區，不過與其說這裡是賣水泥製品，倒不如說就像香草花園一般，四處都是青綠的盆栽花草，跟我們想像充滿水泥製品的灰色世界完全不同。

六十多年前創立的大億水泥，最早以製作手工水泥瓦、水泥煙囪起家，隨著業務穩定擴大經營，產品擴及花檯架、造景花盆、水泥門楣與路緣石等，

民宅上常見的水泥花格磚（水泥花磚）亦是其一。如何製作統一規格的花格磚？無疑需要模具輔助，葉大哥拿出一塊佈滿鏽蝕的鐵框，這件因為年代久遠缺了部分零件的模具其實已是改良過的版本，因為造價便宜，最初工匠們還是慣以木造模具製作花格磚，簡單來說程序上與製作綠豆糕等傳統糕餅有些雷同。看我們對於模具的組裝還是一知半解，葉大哥又拿出另一組由不鏽鋼打

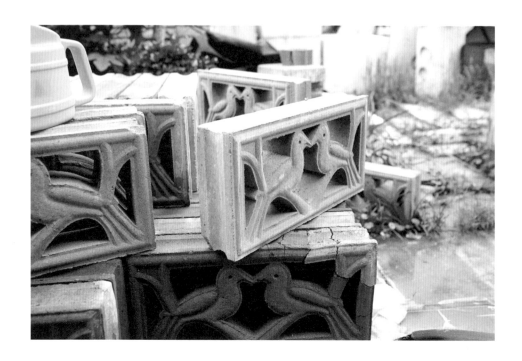

造的模具讓我們試著拆解。

　　整套模具由數塊沉甸甸的鐵件組成，從收納整齊的方塊體拆解成數小塊，葉大哥順勢解說花格磚的製作流程：「水泥花格磚與鋪設於人行道上透過機器高壓製作的空心磚不同。花格磚屬於乾漿製作，由人工灌模後施加壓力使水泥砂漿固定就可脫模了。早年沒有機器攪拌，必須由工人以土鏟手動攪拌，師傅再依經驗調整拌水比例，待黏稠度適宜進行灌模壓製，因此拆、組模具是相當重要的環節。」

　　我們發現同樣的模具還有一組，原來為了善用時間在灌模過程中師傅會準備兩套模具更替使用，通常由師傅帶著學徒兩人一組，學徒在其中一套模具填充水泥砂漿的時候，師傅依手感和經驗去判斷是否另一套模具內裝填不實，接著靠著鐵鎚敲擊去平均將花格磚壓製成型，然後脫模放到一旁陰乾，學徒再將這套脫模的組裝起來填土，師傅緊接著敲壓下一塊磚。

　　然而花格磚的圖案都是空心的，如何避免脫模時尚未乾燥的水泥砂漿崩解才是見證功夫的時刻。製作模具前必須考慮圖案設計是否方便脫模，拿到任何

新的模具都必須試著找出最省力有效率的填充、敲擊手法，平均每人每日產能約一百多塊，圖案不同敲擊的巧勁也不同。早年工廠師傅比較多，每個師傅以圖案分工，通常只會專門製作其中一兩款，雖然單日產量不是很多，但這種裝飾性的材料也不是天天有大單，沒訂單時就先作起來庫存。脫模後的花格磚還要經過「水合作用」增加硬度，因此每日都要定時澆水，讓每塊磚均勻吸收水分又自然風乾，澆水的程序大約需要七日後，才真正完成一塊水泥花格磚。

水泥製品業同樣也有招收學徒，入門後從最簡單的澆水學起，因為花格磚陰乾時避免龜裂必須定時淋水，如何均勻淋濕但不破壞磚面完整性是最基礎的環節，而這項工作也是葉大哥童年記憶的一部份。再來漸漸開始學習混合水泥沙，看似簡單的攪拌動作，要不斷翻攪其實相當費力，差不多半年後師傅才會試著讓學徒接觸到拆模與組模，最後才是學敲擊壓土的技術，通常從入行到接觸鐵鎚大約要一年多的時間。早年花格磚流行時願意學的人相對踴躍，葉大

工藝

早期工匠慣以木造模具製作花格磚，時序演變之今，模具多由數塊數塊沉甸甸的鐵件組成，從收納整齊的方塊體再拆解成數小塊。

哥想起小時候曾有一位聽障叔叔在工廠擔任學徒，在這個每天用鐵鎚敲擊鐵板產生劇烈聲響的環境中，先天上的障礙反而變成一種優勢，非但不受影響工作也更加認真。

學一門功夫急不得，學徒生涯中或許只接觸了少數幾款樣式，能夠融會貫通才是重點，以大億水泥來說，全盛時期至少有一百多種大小圖案可供挑選，為此工廠特別印製紙本型錄供顧客選擇，幾乎全台各地看得到的款式都有製作，不過後來用花格磚需求降低款式也相對減少。葉大哥指著眼前成堆的花格磚說：「目前現場有鬱金香、四葉草、

萬字、雙囍、喜鵲等，名稱上各家可能有所不同，像這款金錢花格磚就挺受歡迎，例如某些地區只流行特定款式可能跟師傅擅長的款式有關，如果當地工廠只產出某幾款，營造商就近叫貨，也就只有那幾個款式可供選擇。不過現在台灣從事這項產業的應該很少了，我們改以提供電子版型錄給客人挑選，但現在都是室內設計師裝潢點綴用較多。」

從型錄上來看，因應早期紅磚尺寸，花格磚的大小也配合調整，一般方磚（如萬字、金錢）大小為19×19×6cm、29×29×6cm 等，長方形的喜鵲磚則是 19×39×6cm。為什麼尺

製作模具前必須考慮圖案設計是否方便脫模，拿到任何新的模具都必須試著找出最省力有效率的填充、敲擊手法，圖案不同敲擊的巧勁也不同。

職人資訊

大億水泥製品廠 ｜葉弘毅

· 電話：06-2670969
· 地址：台南市東區東門路三段 34 號

寸都是 9 結尾不作整數呢？葉大哥說：「因為磚與磚之間並非緊貼著安裝，中間要有個大約 1cm 的縫隙讓水泥填縫黏合，所以要預先扣掉這個寬度，才會看起來好像都不是整數結尾的尺寸。至於想要製作出不同顏色花格磚可添加色料，但各廠牌色料的成份不一，避免影響成品強度還是以水泥原色為主。」

需求推動著供應，當耐久性較強的素材問世後水泥花格磚也受到極大衝擊，水泥接觸空氣會氧化崩壞，依照使用環境日曬、雨淋狀況不同，使用年限大約 20~30 年，我們曾見過在磚面上塗油漆延長使用年限的做法，跟鐵欄杆上油漆的道理差不多，但這項產業還是在 20 幾年前迅速沒落。談起那時的蕭條，葉大哥說：「當時不少工廠面臨停業，各種模具如廢鐵般秤斤秤兩銷售。鐵製模具雖然較木模耐用，長期敲打脫膜仍容易耗損，大億水泥因為是水泥製品的老店，雖然業界需求量銳減，陸陸續續還是有客戶前來選購，便決定復刻模具繼續製作販售。」這些年因為清水模建築簡約低調的風格蔚為流行，同樣簡樸的水泥素材也開始受到市場喜愛，加上水泥材質的進步，或許可成為水泥花格磚在建材運用上的轉機。

馬賽克磁磚

何國安

幾十年的歲月流逝，牆上的磁磚總會老舊缺損，若非裝修時特地留存備品，實在不易找到款式、色澤相同的材料修補。以外牆來看，直接裸露紅磚面雖然素雅但變化性少，採用洗石子其顆粒分明的凹凸質感容易積塵，馬賽克磁磚施作工期短且表面光滑容易刷洗便成為民居首選，當時各家工廠為了穩坐市場無不在造型、色澤上求新求變。如此榮景隨著石材大量進口與磁磚種類增多而產生變化，許多至今仍安安穩穩貼附在老宅的馬賽克磁磚早已停產，以至於如補丁般的外牆比比皆是。舊款馬賽克磚固然停產，偶爾仍可在懷舊咖啡館裝修案及電影場景中發現蹤影，在並非進行古蹟、歷史建築修繕，且用量如此少的案件中自然不會選擇開窯訂製，相關舊磚便來自各地庫存，先前為了尋找販售舊款馬賽克磁磚的店

何國安從事建材業多年，二十四歲退伍後便加入哥哥經營的長安建材行一起奮鬥，至今這間建材行已有五十多年歷史，仍可在店內找到往昔的舊磚。

水泥花格磚・馬賽克磁磚・磨石子・壓花玻璃・鐵窗花

家，來到這間位於高雄岡山的長安建材行。寬敞的腹地內不只專營磁磚，同時經營各式建材販售，數十年來並未清運的舊磚都存放在店後面的院子裡，老闆知道我們對這些舊建材有興趣，也很親切地說起老磁磚的故事。

民國五十年開設的長安建材行，最初由老闆的哥哥開設，老闆在二十四歲退伍那年一起加入經營。店址原本位於鄰近巷弄裡，一間同樣大量貼附馬賽克磁磚的老宅，因為道路狹窄，載運建材的貨車不易出入，大約十三年前搬遷至此。放眼望去，鐵皮場內堆置大量磁磚、水泥磚與各類砂石，建材技術的演進似乎可從工整到難以找出瑕疵的新式馬賽克磚上發覺。老闆從櫃上翻找出幾塊翹曲變形的木板，帶著我們穿越小徑通往屋後，草地上一盆盆的舊磁磚色澤各異，隨意拿起一片：「這種磁磚以前有點類似日文發音，我們都叫『模塞

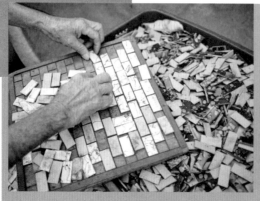

白磚

庫』，就是 mosaic 的發音！翻成中文就是馬賽克。磁磚的大小有好多種，除了有拼花的特殊形以外，最早是用這種小塊正方形的，叫做『八分角』，後來開始出現長方形，小的叫『六一三』，大一點的叫『八一七』。『六一三』就是六分寬、一吋三分長、『八一七』就是八分寬、一吋七分長的尺寸，依此類推，所以業界也都這樣稱呼，後來還演進到『四五』的丁掛磚、二丁掛磚等等，技術越來越好，作的尺寸就越來越大了。」

建材行本身並非生產端，倒有點像是專售建材的雜貨店，以磁磚來說，台灣最知名的生產線都設在鶯歌，也是供給各地商家的來源。老闆拿出那塊猶如豆腐盤的木板，輕輕拭去上頭的灰塵回憶道：「台灣差不多民國五十八年起開始才有自製的馬賽克磁磚，當時台灣一般民防外牆的立面也漸漸從洗石子面變成了馬賽克磁磚，免不了是因為覺得貼磁磚比較快速，不過早期燒製技術沒那麼好，多多少少會有裂開、翹曲的狀況。當時窯廠將磁磚送來的時候都是一大袋的散裝，如何整理成工程現場看到一才一才的樣貌就必須使用這個『Tairu 板仔』，Tairu 是日文磁磚タイル的發音，上面由銅條隔出的方格就是用來排

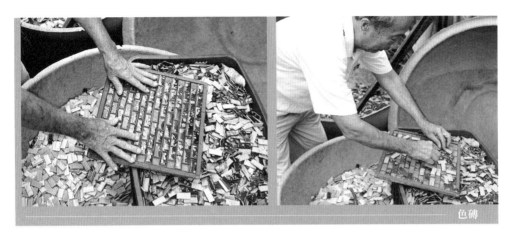

色磚

篩磁磚工序：抓起一把磁磚放在由銅條隔出的磁磚板上，前後左右搖動，一邊將磁磚
震到小格子裡，一邊挑掉不良品，一直晃到磁磚板格子上排滿了馬賽克磁磚。

列磁磚，我們叫做『篩磁磚』。」

老闆抓起一把磁磚放磁磚板上，磁磚板是三十公分平方的木板跟底下兩根木條釘成，木板用金屬薄板分割成一小格一小格的空間，大小剛好就是馬賽克磁磚的大小。磁磚放上去後，老闆開始像市場篩選蛤蠣一樣前後左右搖動，上面的磁磚便被震到小格子裡。一邊搖一邊將反面的磁磚翻面，一邊挑掉不良品，晃著晃著磁磚板格子上就排滿了馬賽克磁磚。排好後上面塗上一層麵粉調水的漿糊，然後用牛皮紙貼附固定，待乾燥後就是一才，客人依照所需才數選購，到工地把磁磚貼在塗水泥的牆面上，等固定後再用水把貼在上面的牛皮紙弄濕後撕下來。

現今固定磁磚的方式除了貼附牛皮紙，也有貼上尼龍繩網的做法，老闆從屋內各拿出一面讓我們比較。也順便一提：「排磁磚算是家中老小都有經歷過的工作，雖然有雇用工人專職處理，自家人抽空也是會一起幫忙，早年多數建材行都是這樣經營的，不過有些規模較小的店家也會向我們叫貨，除了按照型錄訂購，也可描述磁磚上的特徵：黑白絲線、咖啡點墨，諸如此類。」

從事建材業多年，老闆從數次參觀磁磚工廠與客戶選購後的經驗分享歸

馬賽克磁磚

納出一些看法：「製造磁磚的流程，早年以人工切割、上釉，再以推車運入窯燒，透過人工處理色澤與外型就容易產生差異，因此每一塊磚都是獨一無二的。現在透過機械化生產，在輸送帶上從陶土切片、分層噴釉到入窯燒製，每一道程序都經過精密計算，當然就可達到有效的品管。馬賽克磁磚至今還有生產，但是建築風格改變後，顏色選擇與鮮豔度雖然提升，樣式倒不如早年的有變化，不過因為古蹟修復需求，嘉義還有一間窯場願意接客製化的復刻舊磁磚。」

既然多數樣式已經停產，如何讓老屋上現存的磁磚，甚至新貼的磁磚能夠避免破損是我們相當關心的課題，如同先前幾波強烈寒流襲台，很多老磁磚耐不住溫差應聲碎裂，老闆說其實這樣的現象跟施工方式有關，北部派別施工時磁磚間預留的縫隙較大，所以熱脹冷縮溫度影響比較小，南部工匠預留縫隙相對比較小，所以磁磚之間沒有膨脹的空間，互相擠壓相對容易脫落。面對已出現剝落現象的磁磚牆雖然可以小心翼翼地摘下舊磚重貼，但若是整面敲除更新，看似費用較高、效率卻大幅提升，

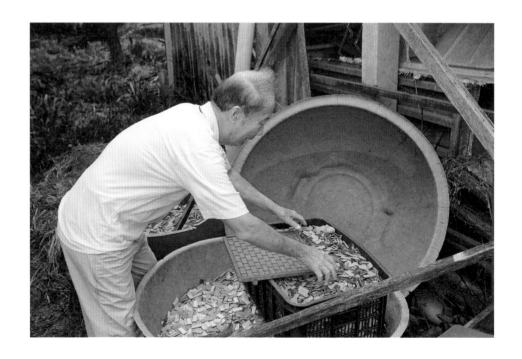

再訪老屋顏

磁磚排好後塗上一層麵粉調水的漿糊，再用牛皮紙貼附固定，待乾燥後就是
一才，客人可依照所需才數選購。

當然若想保留懷舊老磚的風味也有折衷的辦法，例如老闆特別提到電影《總鋪師》場景中的磁磚就是向長安建材行選購的，另外從事復古室內裝潢的業者也是客群之一，用全新的老磚找回舊時光的視覺效果。不過隨著這幾年陸續出貨，店裡剩下的存貨量也不多了，或許在不久的將來便會全數售出，我們還是希望這些馬賽克磚能遇到伯樂，繼續在各個角落發光。

職人資訊

長安建材行 ｜何國安

‧ 電話：07-6246753
‧ 地址：高雄市岡山區成功路 212 號

磨石子

周進山、張瑞芳、許騂琪

光滑的磨石子地板是許多人共同的回憶，記得國小老師會讓大家在剛打好蠟的磨石子地板上睡午覺，那涼冰冰的感覺成了童年難忘的回憶。在中南部的廟宇與民居騎樓上，也常見以銅條磨石子勾勒出輪廓的花鳥祥獸，不僅施作上費工耗時，五彩繽紛的生動造型與填色技巧，更讓這些圖案成為一幅幅偷不走的藝術品。

磨石子技法在台灣流傳已久，雖然因為新建材出現、耗時費工等種種因素日漸式微，但相對於鐵窗、馬賽克磁磚等不再生產的老屋元素，還是有許多單位會選以磨石子工法製作地坪，可見其材料便宜、容易維護的優點依舊能在市場中佔有一席之地。這次我們在南投草屯、新北新莊分別約訪兩個不同世代的磨石子師傅，與我們分享從民國五十年代至今，流行超過半世紀的磨石子往昔。

這日依約前往南投草屯，抵達後周師傅請我們進屋泡茶，隨即注意到客廳裡光亮潔淨的磨石子地板，以銅條勾勒出的菱形圖案看起來十分立體。屋內除了周師傅外，還有另一位與其共事數十年的張師傅也一同受訪。四十二年次的

職人介紹

四十二年次的周進山（左），大約十四、五歲開
始當學徒；三十年次的張瑞芳（右）則是退伍後
大約三十歲入行，兩人師出同門，默契絕佳。

六十九年次的許馴琪，十六歲就開始幫忙家裡從
事泥水工程，十九歲時北上學習磨石子、鋪石、
抿石子等工法，從學徒做起的他歷時約兩年學會
相關技術，持續工作至近幾年才自行接案。

周師傅，大約十四、五歲開始
當學徒；三十年次的張師傅則
是退伍後大約三十歲入行，兩
人師出同門，默契絕佳。

　　談起磨石子，在台灣已有
相當久的歷史，技術於日治時
期就相當成熟，但真正流行應
該是在民國六十到七十年，政
府推動十大建設時最盛行，當
時號稱「台灣錢淹腳目」民宅、
工廠快速興建，磨石子的需求
也相對大增。磨石子可運用的
範圍很廣，除了地坪、樓梯、

以磨石子地板來講最重視打底，底打不平、水泥沙漿的比例偏差或是凝固濕度掌控不周，就容易影響後續成果，所以當初老師傅主要就是傳授打底的訣竅。

牆面、踢腳板或立柱都可施作，另外像俱類的洗衣板、洗手台、公園桌椅、溜滑梯也多有採用。

周師傅指著客廳地板說：「不同師傅傳授的細節可能有所差異，應該就是所謂的派別，如同我們並沒有提供型錄，頂多就是用畫的或提供之前完工的照片給業主選擇。一般民居裝修樣式單純，像牆壁、地板建議以單色為主，樓梯也傾向於簡單的兩到三種配色組成，幾何形狀的變化雖較有限，但仍然可以客製化，長久下來也有製作上特別熟練的圖案。以地板來講最重視打底，底打不平、底層粗胚沒有掃乾淨、水泥沙漿的比例偏差或是凝固濕度沒有掌控好

等因素，之後就很容易因為天氣冷熱而『膨管』，造成地板磨石子層翹曲、龜裂。所以當初老師傅主要就是傳授打底的訣竅，打底不只運用於磨石子地板，至今鋪設其他地板材也會運用到，不過磨石子還是比較費工，有些師傅後來就只專作打底工程了。」

翻閱著我們帶去的照片，張師傅說：「你們有發現某些圖案特別常見嗎？一般來說不論幾何圖案或是花鳥圖，都是先在地上勾勒出圖案，我們再依照輪廓凹銅條，但像是這張照片上的雙鶴，早年在建材行就能買到事先凹好的模具，另外中部地區常見的阿拉伯數字與蝴蝶圖騰也有公版模具，施作完成

後稍稍觀察配色、雙鶴的神情還是可以看出師傅的手藝高不高超。不過現在連廟宇也很少選擇這些動物圖案了，因為廟方意見眾多，有時候連頭的方向要朝外還是朝內都很難決定，所以現在大部分僅以幾何圖案為主。」

看著照片上龍鳳呈祥的圖案，兩位師傅異口同聲的讚嘆，這樣細緻的圖騰或許要更老一輩的匠師才有辦法駕馭，不過仍可大致解說製作流程：首先進行打底，待乾燥後貼銅條，倘若是一般的垂直水平分割就比較快，但也差不多需要一個工作天施作，接著才是壓石跟打磨。以龍的圖案來說，雖然銅條呈現的曲線感很重要，但配色還是最容易看出好壞的部分。石頭的挑選跟洗石子、抿石子用的不一樣，一般洗石子不需經過打磨程序，可選用硬度較高的碎溪石；施作磨石子必須採硬度較低的大理石、玉石，才有辦法打磨。像客廳地板就有添加玉石，一般有顏色的都是進口石，台灣石以白色為主，如果要增添顏色可加色粉調色，不過經驗上混合色粉的部分容易褪色，尤其藍與綠顏色最不持久，所以通常會建議施作在曬不到太陽的地方。調色後再逐步把碎石漿倒到銅條隔出的區塊中，然後用滾輪壓平出漿。分區分色施作，看季節天候決定，夏天和冬天乾燥時間不一，大約等三天的時間完全乾了才可以開始打磨。

「磨」可說是多數人對於磨石子印象最深的程序，童年記憶裡鄰居家施作磨石子樓梯、地坪，那四處飄散的粉塵猶如久久揮之不去的濃霧。磨石子盛行的時期還會分打底工和磨石工，磨的部分通常由師傅的太太們進行，至少需經過粗磨、中磨與細磨三道程序。第一次粗磨後，可能產生些許縫隙，必須以石粉填縫後才繼續中磨、細磨。地板施作通常採取濕磨，一邊灑水一邊用大型磨石機研磨；踢腳板、樓梯等小面積才以小型手持砂磨機直接乾磨。磨好後將沙漿清潔完畢，再抹上薄蠟用火去烤，讓蠟透到地板縫裡，最後再一次細磨就會變得相當光亮。然而過程中產生的粉塵與污水其實也是造成磨石子逐漸沒落的主因，乾磨時漫天亂飛的粉塵不易集中會造成空氣污染，濕磨前要先把排水孔全數封好，以免泥漿不慎流入堵塞管線，過程中產生的石泥漿屬酸性需抽到屋外的太空包集中，不能直接回填土壤，大約歷經十天凝固後再請吊車清運，以營建公司的角度來看，如此一來需要較長的管理時間、耗費較多水電費用支出，所以後來貼磁磚、石材的案件越來越多，作磨石子的也就相對減少。

雖然大型建案以各類型地磚取代磨石子，但其易清理的特性還是深受民宅歡迎，所以技術至今仍未完全失傳，勤奮的許師傅算是磨石子師傅中較為年輕的一代，令人相當好奇，隨著時間的演進，磨石子工程上是否也有變化？這

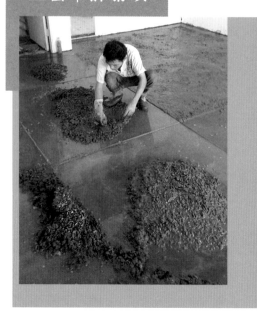

天我們跟許師傅邀約電訪，提早收工的他並非材料不足，而是因為進行牆壁乾磨造成嚴重粉塵受到鄰居抗議，便暫時停工也得以抽出時間好好講述自己的磨石子生涯。

六十九年次的許師傅，年約十六歲就開始幫忙家裡從事泥水工程，十九歲時因為身處台北工作的兄長即將服役，磨石子老闆人力不足便前往學習也同時頂替人手。早期磨石子地板的需求量大，所以分工比較仔細，當時的老闆只有接「磨」的工程，並沒有施作鋪石子的部分，許師傅便趁著工作空檔向其他師傅鑽研鋪石、抿石子工法。從學徒做起的他歷時約兩年學會相關技術，然而學成後並沒有立刻離職，仍一路待到三年四個月加薪轉為正師傅的薪水，持續工作至近幾年才自行接案。

回憶起當學徒的時期：「一開始並沒有特別鑽研某部分，凡事多學多看，例如學鋪石就是用鏟子反覆翻攪水泥和沙、石使其均勻混合，然後才學打底、水調配泥、砂石比例，控制砂石漿濕度與銅條安置等等。如果是學磨工，就是先從掃水幫忙，將地上濕磨的泥漿集中到抽水馬達，然後慢慢開始學牆壁乾磨、地板濕磨。」

知道我們想了解不同世代、流派施作磨石子是否有所差異，許師傅也向我們分享實務上的經驗：「乾磨牆壁雖然使用手持砂輪機，但第一次粗磨時不能等到牆壁全乾才進行，不然磨擦生熱後磨石子的石頭就會產生燒焦的痕跡，所以要趁著還有點濕的狀態研磨，這樣表面才會漂亮，但之後的中磨和細磨就必須全乾才可進行。」除此之外我們也好奇，現今施作磨石子的流程與早期是否有所不同？經解說其實大致相同，一樣先行打底、安裝銅條、下石泥漿、壓平、然後進行打磨、上蠟。最大不同應該是工具，現在打磨機底下的「石仔腳（用來打磨的接觸面）」採用鑽石磨起來比較快速，舊的機器僅以較硬的石頭製作，研磨上需耗費更多時間。至於石頭的選擇上，仍以硬度較低、好磨的碎絞石為主，這樣與砂漿的黏著咬合度較高，磨的時候才不會「跳石」。

職人資訊

南投草屯 – 全友工程行 ｜周進山
- 電話：049-2338583
- 地址：南投縣草屯鎮草溪路 252-1 號

新北新莊 ｜許騂琪
- 電話：0963-295501
- 地址：新北市新莊區新泰路 502 巷
 41 弄 12 號 4 樓

現今施作磨石子的流程與早期相同，
一樣先行打底、安裝銅條、下石泥漿、
壓平、然後進行打磨、上蠟。

　　走訪各地拍攝老屋的過程中，我們也曾注意過不同時期修補的磨石子總有著明顯的區隔，其實不難看出關鍵在於石頭分布的疏密度。許師傅提到：「石頭是否攪拌均勻當然是關鍵，但如果要特別做出大小顆粒分明的地板，便趁著石泥漿下好後，再把這些大石均勻撒在上頭，撒上的石頭通常是特白石、大理石或玉石等，價格偏高但質感與色澤也相對提昇，至於以貝殼、珊瑚作為磨石子材料也未嘗不可，只要與水泥砂漿的黏著度夠，而且不至於無法研磨皆可嘗試。」

　　完成諸道程序後，最後便是增加美觀性的打蠟，草屯的周師父提到早年習慣以噴槍火烤地板，藉由溫度讓蠟均勻滲入地板，此後便不需經常性打蠟，容易保養地板壽命也會比較長；不過許師傅為了避免火烤過程有工安疑慮，習慣直接塗油蠟再以布輪機打磨。從施作流程上的差異確實可看出磨石子也正與時俱進，但不同世代的兩個人同樣認為磨石子具備耐壓、易清潔，結合了大理石和磁磚地坪的優點，每一次配合業主需求變化出各種圖案跟顏色也像是一次次全新的挑戰，或許幾十年前勾勒出精湛磨石子圖騰的技法已不復見，但透過這些師傅們的努力，磨石子工藝肯定不會就此失傳。

磨石子

壓花玻璃

黃文昇

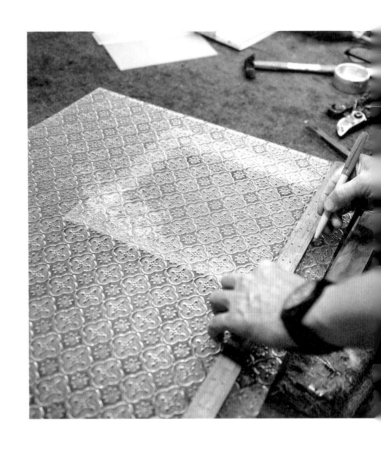

透光而不透視的壓花玻璃曾是普及性極高的建材，印象中與其搭配使用的木窗框也是老房子裡不可或缺的元素。小時候常在巷口雜貨店遇見停車小歇的老伯，車上喇叭不停輪播的「修理紗窗、修理玻璃」不絕於耳，三輪車上滿載的玻璃有些清透、有些佈滿花紋，再加上一旁預先備好的木料、零件，一身技藝闖天涯的形象令不少鄉里孩童著迷。時間的輪轉遠比三輪車快速，當廠房外移台灣不再生產壓花玻璃，窗框的材質日新月異，熟悉的廣播聲亦逐漸模糊，欲修繕壓花玻璃窗只能委由老店，在成堆玻璃中遍尋庫存。這次拜訪的玻璃行正是一家位於高雄經營四十五年的老字號，老闆熟練的拾起切割刀劃在玻璃上，不畏邊緣鋒利以巧勁裁切、安裝，每扇需要修補的老窗都有不同的故事。

這次找到的受訪者老闆黃文昇現年五十五歲，這間伴隨其童年成長、青春

職人介紹

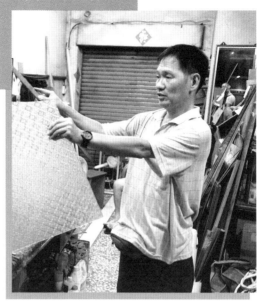

黃文昇現年五十五歲，年輕退伍後便接手父親玻璃店事業至今，目前經營的建昇玻璃行在高雄已有四十五年歷史。

歲月的老店由黃老闆父親開創，但店址本來位於高雄市中正路，當時中正路上有兩家從事木工的店舖，時不時就有新造木窗需要安裝玻璃，彼此合作無間。後來因空間需求玻璃店移到此處，黃老闆也在二十三歲退伍後正式接手經營。

進行訪談前，我們曾與高雄數家建材相關產業詢問過，得知這家玻璃行可說是高雄數一數二的老字號，市區裡幾家「建」字輩的玻璃行幾乎都是從這邊學成的師傅或親戚開設的。我們不免好

奇，店名中的「昇」字是否與黃老闆有關？黃老闆也笑著認爲不無可能，或許名字裡的昇字就是跟著店舖命名也說不定，而且家中排行最小的他從小就對玻璃產業極有興趣，總是自發性的協助搬運、打掃，甚至家中後來也只有他繼續經營玻璃店，人名與店面相近毫無違和感。

望著店裡直立擺放的各式玻璃，我們好奇玻璃店的貨源從何而來？黃老闆解說：「早年玻璃通常都是跟台玻（台

灣玻璃公司）或竹玻（新竹玻璃）訂購，兩家生產出來的玻璃品質不一價格也略有差異，現在只剩台玻繼續經營，不過工廠也逐年外移了。那時玻璃都裝在木箱裡運送，因為製作技術的限制，送來的玻璃尺寸相對較小，差不多只有90x60cm大小，因此老木窗才必須以木條進行各種樣式的分隔，後來隨著技術提升才有辦法製作出現今常在大樓看到的玻璃帷幕。」我們提到幾次從古蹟、歷史建築的門窗上看到微微反射出不平整光線的玻璃，這樣簡易區分新舊玻璃的方式，黃老闆則拿起手邊木尺與幾塊新舊玻璃，實際量測厚度確實不同，最

早的壓花玻璃厚度僅有2mm，因此給人一種易碎的刻板印象，漸漸的4mm、5mm等尺寸問世才讓更多人安心的使用玻璃。黃老闆說：「有趣的是，也曾聽說有些店家當5mm玻璃缺貨時還會偷偷用4mm的取代，若非進行玻璃修補，其實還真看不出來。」

早期民居常用的玻璃中除了清玻璃、噴砂玻璃可用厚度區分，壓花玻璃樣式較多則需要以名稱區別。憑著印象黃老闆翻找著櫃上僅存的壓花玻璃，這些台灣已不再生產的玻璃，有些是近年玻璃窗翻新時黃老闆見其珍貴特別留下的，翻著翻著便找到一塊，雖然邊緣略

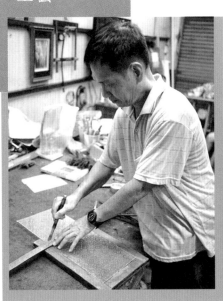

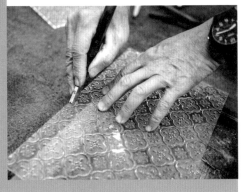

切割玻璃的訣竅，在於食指拇指握住玻璃切割刀、中指靠著玻璃邊緣，倚靠著玻璃的直線邊緣維持刀鋒在玻璃上的位置，漂亮的劃出一條直線，接著輕輕一敲玻璃瞬間一分為二。

有破損，上頭紋路仍清晰可見，一顆一顆如冰糖狀這款稱爲「鑽石」，也是幾種常見款式中年代最久的，然後又找到常用於診療機構的「直紋」，以及廣爲流行的十字壓紋「銀星」與四瓣花紋的「海棠」，當然更早之前還有其他的紋路，不過那時玻璃沒有那麼普及，算是比較有錢的人家裡才有的高級材料。翻找間也不免感嘆：「這幾種舊款的壓花玻璃台灣都不再生產了，聽說是因爲台玻將壓花玻璃的產線全數移往境外。店裡剩下這些存料，如果用完之後也叫不到貨了。」

想到現在許多人都想買以前的壓花玻璃，卻已經不再生產了，不免令人有些無奈。稍稍緩和情緒，黃老闆跟我們聊起童年的回憶。與多數傳統產業家庭一樣，黃老闆自小便要幫忙家裡的工作，例如卡車載送玻璃回來就要趕快上前搬運，那時玻璃比較小片，大夥兒會將各片玻璃夾層間的紙揉成一球，墊在手心作底再行搬運避免割傷。又如同玻璃窗安裝後避免玻璃掉落的收邊現在是用矽立康封邊，但以前都是釘上三角形的木條，幫忙切木條也是黃老闆接觸玻璃產業最早的開端，再長大些才開始學切割玻璃、安裝。

提到玻璃切割，黃老闆決定實際操作一遍。從鋪著一層地毯材質的桌面上拿起一片玻璃示範，食指拇指握住玻璃切割刀、中指靠著玻璃邊緣，倚靠著玻璃的直線邊緣維持刀鋒在玻璃上的位置，漂亮的劃出一條直線，接著輕輕一敲，一塊玻璃瞬間一分爲二，邊緣上還留有些摩擦出來的玻璃細粉，但看得出切面十分工整。黃老闆提起這把筆狀的切割刀說：「從前筆尖是一顆小小的鑽石，師傅們切割時還要找到最尖的角度

才容易使用，然而久了還是會磨損，現在都改用這種注油式的，刀頭是合金輪不會割手，而且可以用來割比較厚的玻璃。」不免好奇使用切割刀有何限制？碰上曲線或圓形又該如何裁切？黃老闆再度拾起手邊切剩的玻璃示範：「不必太用力，太輕也不行，力道全靠經驗掌控，像我中指靠在邊上如果太用力，手指頭也是會被割傷。做玻璃的師傅都這樣，做久了不用尺就可以切出筆直的直線，便是靠玻璃跟切割刀之間微妙的摩擦力。裁切曲線的話就必須順著曲線輕畫，然後用玻璃鉗小心的剝開，我們都稱這個鉗子為『Odoko』。如果是圓形就有切圓形的切割器，聽你們提起才想到我爸爸以前就有自己設計一台專門切圓形的切割台喔！」隨即從工作桌底下翻出一台木頭底座的老切割台，金屬支架上佈滿深橘色的氧化痕跡，就像老人的皺紋一樣，它的年紀都應該比我們還

大上許多，也瞬間勾起黃老闆的回憶。

這日我們也將家中一塊破損的木窗帶來請黃老闆更換玻璃，順便請教幾個問題，選了桌上的「銀星」黃老闆開始邊修邊解說：「壓花玻璃因為表面有紋路，所以一定要從背面光滑面切割，不然容易歪七扭八。不過玻璃的品質也有影響，萬一拿到品質不好的材料，即便切直線也容易產生不規則的裂痕。安裝時通常會把光滑面朝外側，這樣比較不會卡灰塵，方便清理。至於玻璃其實不需特別保養，以收納來說兩片玻璃中間要稍微隔開，不然水氣滲入無法排除容易氧化產生水垢，到時候怎麼擦都擦不掉，一般可用報紙沾清水擦拭相當簡單。」

最後聊到經營玻璃行多年是否有印象深刻的事，黃老闆提到小時候曾參與中鋼興建廠房、宿舍忙碌的往事：「當時廠房裡到處都在施工，因為場地不夠大，也擔心人員進出容易撞破玻璃，每天都要往返廠房將木工做好的木窗用三輪台車載回店裡安裝玻璃。那時店裡很熱鬧，師傅們將玻璃切好放到框框裡，小孩們就把木條壓在玻璃上面，用小鐵釘四十五度角釘進去窗框裡固定玻璃，然後馬不停蹄踏著三輪車將做好的窗戶一批批運往廠房安裝，也算見證過玻璃產業的輝煌年代。」

對比容易生鏽的鐵、與可能受潮腐壞的木頭，玻璃可說是相對耐用的建

安裝玻璃窗時通常會把光滑面朝外側，
這樣比較不會卡灰塵，方便清理。

材，倘若不經外力撞擊便可常保如新。
對於施作者而言職業傷害在所難免，經
年累月大大小小的割傷就像從事玻璃業
歲月裡留下的年輪，黃老闆手上那道因
搬運玻璃割傷縫針的疤痕便是最鮮明的
印記，遑論從事噴砂玻璃加工的業者，
要把清玻璃用金剛石磨成霧白，即便已
戴上口罩，過程中產生的玻璃粉塵還是
相當傷身，讓人更加佩服興建一座建築
裡各項工班的努力與貢獻。

職人資訊

建昇玻璃行 ｜黃文昇

・電話：07-2820816
・地址：高雄市青年一路 460 號

鐵窗花

阿文師、林鈴通

在建築物尚未拼了命衝向天際的年代裡，三五層高的國宅已是相當新穎的設計，有更多的低樓層建築為了防盜選擇加裝鐵窗。然而防盜之餘多數屋主也希望裝設鐵窗後不減屋況美觀，甚至將吉祥寓意融入圖騰之中，透過工匠巧手發展出民居特有的鐵窗花美學。往後雖一度因都市景觀、逃生安全等因素，使得有部分人對於鐵窗留下了「都市鐵牢」的負面印象，但仍無法否認這的確是台灣在戰後最常見且熟悉的建築符號之一，經過我們幾年來在台灣各地搜尋到的精美鐵窗影像，相信也足以證明了當時手工製作的鐵窗不只是完全功能性的醜陋牢籠，而是充滿巧思的民居藝術。

屢屢在拍攝過程中透過屋主或鄰居了解窗上故事，圖案鮮明的花卉蟲鳥或是內容明確的文字，總令人佩服老工匠們的巧手，更希望當鐵窗花圖騰成為藝術家、文創業者創意來源之外能有更深的了解，然而台灣的鐵窗花不僅逐漸消失且鮮少再有新製，當製作鐵窗花的師傅紛紛轉業，也增添了進行訪談的難度。某日讀者來訊：「近日在網路上看見某鐵工廠替客戶製作屏風，以鐵窗花的元素組合而成……」隨即與鐵工廠數次電聯，終於安排時間北上拜訪。

職人介紹

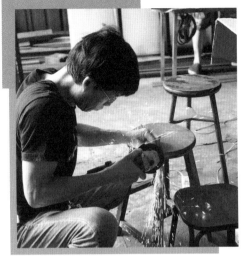

阿文師十多歲便從鐵工業學徒做起，是經歷過早年學徒制的一批人，見證了鐵窗花技藝的興盛與沒落，近幾年與夥伴從事店鋪裝修為主。

受訪者阿文師年約十多歲便接觸鐵工業，四十幾年前自基隆的一家鐵工廠開始學藝，正是經歷過學徒制的一批人。從事鐵工多年，隨著早年全台鐵工廠均有製作的鐵窗花沒落，轉而製作其它產品，近幾年與夥伴從事各類店鋪裝修案的過程中，不乏以老窗花翻新改造的案例，網路上瘋傳的鐵窗花屏風，正是某次工程中因為缺少舊料，阿文師決定憑著記憶打造出模具製造而來。

街道上圖騰多元的鐵窗，經過拆解皆由鐵條組成，通常是扁

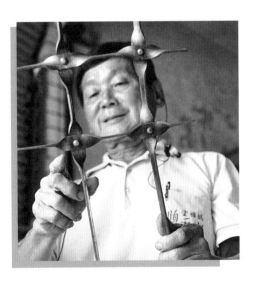

三十二年次的林鈴通，是雲林土庫鎮當地的鐵工師傅，雖早已不再製作鐵窗，但早年作品遍及鎮上各處老屋至今仍清晰可見。

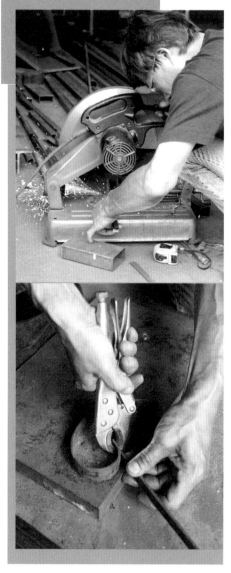

先用電鋸將鐵條切割成一條條長度相同小鐵條，然後搭配自製模具徒手凹折出簡單線條材料，最後排列組合並焊接成美麗的鐵窗花圖案。

鐵（寬約2cm，厚約0.3~0.5cm）與圓鐵（直徑約1cm）兩種。訪談間阿文師抽出幾道堆置在水泥地上的長扁鐵條，以電鋸將鐵條切割成一條條長度相同的線段，因為與電鋸高速的磨擦而熔出一小片薄薄的斷面凸出切口，還必須以打磨機將這些切口磨平，以避免製作過程或成品有刮傷疑慮。

　　拾起修飾後等長的鐵條，阿文師從鐵架上拿出一片厚實的鐵板，上頭早已焊上弧形線條，正所謂「工欲善其事、必先利其器」，這樣的模具早年皆由工匠自製，如何為自己打造出堅固耐用的模具也是學徒生涯中重要的一課。我們一直相當好奇，凹折堅硬的鐵條之前是否需進行加熱軟化，從現場準備的工具已有明確解答。阿文師以鐵夾將線段固定於模具上，徒手便進行凹折，看似輕鬆不費力的成形過程，阿文師提到：「你們沒有折過或許覺得吃力，但是我們當學徒的時候一天都要折上好幾百個，久了也就習慣了。」看似乏味的準備工作都是為了加速消化訂單，製作鐵窗之前師傅會前往現場丈量，返回工廠後再指派給學徒施作，倘若屋主沒有特別需求，製作上通常先依照尺寸將框架成形，視情況點綴些許圖騰，此時平日準備的線條就能派上用場，如同彎勾的鐵條透過鏡射、對稱等擺法就可創造出愛心、羽毛等多款圖騰。

鐵窗花主要功能是用來防盜，倘若不考慮美觀、特殊性，又希望價格便宜一點，通常會選擇單純的垂直水平分割，所以這樣的款式全台灣幾乎都看得到。鐵窗製作上雖以手折為主，但零件除了套用模具凹折，也可用沖床機處理，例如：福祿、春、囍這類的文字鐵件就是透過沖床製作的，更以花盆跟蝴蝶流通度最高。如果說到區域型流行的款式，還是與模具有關，每家工廠自製的模具都不一樣，凹折的手法也略有差異，如果地方上只有一家工廠，當然圖案選擇性就不多，漸漸成為當地的特殊款式。再加上早年尚無智慧財產權的觀念，工匠們多少會互相參考設計，有的紋樣也是依照客人的發想再進行改造，盡量讓每一個新的模具都能創造出不同組合方式的圖騰。那個年代不像現在數位相機很方便，通常不會將做過的案例整理成型錄，頂多只會將常製作的款式用手繪方式留存方便與業主溝通，除非是櫻花、山形這類容易辨識的圖案，不然沒有特別取名。其實走在街上就像在翻一本型錄，鐵工廠為了招攬生意，有時候會在鐵窗裡加入特別花俏的圖案展現手藝，想安裝鐵窗的屋主也常會從街上選擇喜歡的樣式。

當再度聊到為何鐵窗花會逐漸消失？阿文師提到兩個主因：「維護不易與費用提高」。早期的鐵窗原料「黑鐵」質地較軟容易塑形，所以可以凹折出花草、捲曲等各種圖案，但容易生鏽須定期維護，對於屋主來說相當麻煩。至於如何保養鐵窗主要還是「防鏽」，尤其裝設在室外的鐵窗長年面臨日曬雨淋，平均一、兩年就必須重新上漆一次，一般家庭往往趁著過年大掃除時以鋼刷、手持砂輪機除鏽，依序塗上紅丹漆阻絕空氣避免氧化，最後再塗上各色油漆完成養護。差不多三十年前開始流行新式白鐵窗（不鏽鋼）後雖然圖案變化性較低，但制式化的零組件製作時程較短，還可用機器製作，其不易生鏽的特性很快便成為市場主流。

製作新式鐵窗雖然材料與工法較舊式鐵窗簡化，但始終仰賴人力製作，當年一名師傅每日的工錢大約七、八百元，底下還有學徒幫忙，對比現今一天兩千多，工錢至少相差兩、三倍，若非特別需求製作這種鐵窗花對客人來說並不划算。除了幾十年來物價與薪資提升以外，技職學校取代學徒制也是關鍵。老一輩總說「不喜歡讀書那就去學功夫」，當中的「學」字即可為看似不合理的薪資制度做出解答，早年當學徒並無固定薪資，畢竟是向師父學習畢生功力何以再要求薪資？頂多只有「剃頭錢」，雖說是給學徒去理髮的錢，其實稍多一些，就像是零用錢一樣，有時候也會幫客戶處理鐵窗除鏽、重漆等等的小工，賺點零用錢，不過這樣的機會比較少，一般家中還是習慣讓晚輩清理，

或是外包給油漆行施工。

雖可視為免費人力，但學徒要做的事情並不少，鐵工廠往往不會只作鐵窗，無論桌椅、鐵架都可訂做。阿文師憶起當學徒剛進門時就是從最簡單的開始打理，搬東西、打掃環境，慢慢開始學鋸東西、焊接，其實就如同師傅的助手，一邊作一邊學。像作鐵窗，依照師傅丈量完的尺寸備料，平日裡一天折上數百個都是家常便飯。各行各業的學藝時間不盡相同，老一輩常說要兩年或是三年四個月，其實在鐵工廠學習大約一年多就相當熟練了，或許是以前的人比較重感情，若非追求更高薪資、學習新的技術，工作穩定了便一直待下去。

透過鐵窗花的圖案既然可以推敲出工匠派別與地方流行，我們在探訪各城鄉的過程中也會試著找出當地款式共同性，來到雲林土庫，從街道立面上許許多多窗花中發現相似的線條構成，經地方鄉親解說原來皆出自林師傅之手，為了瞭解更多窗花製作上的故事，我們立即前往拜訪。

三十二年次的林師傅是雲林土庫鎮在地的鐵工師傅也是鎮上第一家鐵工廠，雖已不再製作鐵窗，但早年作品遍及鎮上各處老屋至今仍清晰可見，然而林師傅最早並非從事鐵工，國小畢業後一開始學修腳踏車，兩年後才轉職學做鐵工，當時鐵工師傅只有傳授焊接技巧，歷經兩、三年學成後便自行開業。

談起鐵窗大概何時開始流行，林師傅提到約略日治時期就有使用鐵窗的習慣，那時的造型較為單純，通常由鐵棒排列而成，戰爭期間被鋸掉冶煉再製為武器使用，到戰後鐵窗才又漸漸出現。記憶中差不多民國五、六十年左右開始廣被使用，流行近二、三十年，時至民國七十五年左右，因為不鏽鋼窗、鋁門窗問世、工資提高，而且機器生產的門窗速度又快人工好幾倍，這種仰賴人工施作的舊式鐵窗就逐漸式微了。

為了方便我們了解鐵窗的製作工法，林師傅拿出幾組年代不一的模具，當中除了與阿文師慣用凹折弧線相似的模具，還有用來製作基本經緯線的工具。林師傅逐一介紹用途時，也向我們說起他製作鐵窗的習慣：「不論圖形為何，我都是先依照客戶尺寸將鐵條裁好，在地上排看看要怎麼交叉，然後用滑石筆在交叉處作記號、打洞，將鉚釘穿入後，再從背後把鉚釘打扁固定，基本架構完成再填入各種圖案，像手邊這朵花的圖案就是用各種不同的模具作出花苞、葉子等部位，這些不同形狀的料間也可以互相搭配組合，鐵花作好後就可以放到預留的框裡進行焊接。」隨即我們問起關於焊接的程序，林師傅則說出了早年同行間的小祕密：「昔日因為容易電壓不穩，大部分都是用瓦斯焊接，有時候偷勾電線桿的電線來電焊，稍有不慎變壓器爆掉導致全庄大停

工藝｜林鈴通

不論圖形為何，先依照窗戶尺寸將鐵條裁好，排列看看交叉的角度，再用滑石筆在交叉處作記號、打洞，將鉚釘穿入後，從背後把鉚釘打扁固定，基本架構完成再填入各種圖案。

電的經驗時有所聞。」

　　兩次訪談經驗裡阿文師與林師傅皆提到後期薪資上漲，若以現在的標準訂製鐵窗肯定比舊窗翻新更昂貴。林師傅回想起三十幾年前，當時鐵窗採重量計價，以常見約略四呎二乘四呎八左右的一片鐵窗來算，重量逼近三十公斤，每公斤黑鐵時價約七、八塊錢，如果客戶指定特殊款式可能每公斤酌收個一、兩塊，伴隨鐵價波動起伏價格也會影響。這樣的尺寸每人一天大概只能完成一扇，如今少了免薪資的學徒，扣除材料費根本不足以支付師傅工錢，難怪鐵窗花被其他建材取代。然而言談間我們發現老師傅製作鐵窗花紮實的功夫並未隨著時間消退，倘若業主肯支付等值的

費用、抑或是年輕一輩願意從頭學起，這樣的技術在供需平衡之下將來還是有復興的機會。

職人資訊

基隆 ｜阿文師
Sit down pls 請作鐵木工坊
・地址：基隆市中山區中平街 51 號

雲林 ｜林鈴通
通茂鐵工行
・地址：雲林縣土庫鎮中山路 37 號

【旅人之星 56】MS1056

再訪老屋顏

前進離島、探訪職人，深度挖掘 老台灣的生活印記與風華保存

作　　者	老屋顏（辛永勝、楊朝景）
美術設計	逗點創制有限公司
總編輯	郭寶秀
責任編輯	陳郁侖
行銷企劃	力宏勳

發行人	凃玉雲
出　　版	馬可孛羅文化
	104 台北市民生東路 2 段 141 號 5 樓
	電話：02-25007696
發　　行	英屬蓋曼群島商家庭傳媒股份有限公司城邦分公司
	台北市中山區民生東路二段 141 號 11 樓
	客服務專線：(886)2-25007718; 25007719
	24 小時傳真專線：(886)2-25001990; 25001991
	服務時間：週一至週五 9:00 ～ 12:00；13:00 ～ 17:00
	劃撥帳號：19863813 戶名：書虫股份有限公司
	讀者服務信箱：service@readingclub.com.tw
香港發行所	城邦（香港）出版集團有限公司
	香港灣仔駱克道 193 號東超商業中心 1 樓
	電話：（852）25086231 傳真：（852）25789337
	E-mail：hkcite@biznetvigator.com
馬新發行所	城邦（馬新）出版集團
	Cite (M) Sdn. Bhd.(458372U)
	41, Jalan Radin Anum, Bandar Baru Seri Petaling,
	57000 Kuala Lumpur, Malaysia
	電話：（603）90578822 傳真：（603）90576622
	電子信箱：services@cite.com.my
輸出印刷	前進彩藝有限公司
初版一刷	2017 年 1 月
初版三刷	2020 年 10 月
定　　價	420 元（如有缺頁或破損請寄回更換）
版權所有	翻印必究

國家圖書館出版品預行編目資料

再訪老屋顏：前進離島、探訪職人，深度挖掘老
台灣的生活印記與風華保存 / 辛永勝、楊朝景著.
-- 初版 . -- 臺北市：馬可孛羅文化出版：
家庭傳媒城邦分公司發行 , 2017.01
232 面；17x23 公分 . -- (旅人之星；56)
ISBN 978-986-94104-2-7（平裝）

1. 房屋建築 2. 人文地理 3. 臺灣

928.33　　　　　　　　　　　　105023753